SALON

DE 1864

PARIS. — IMPRIMERIE GÉNÉRALE DE CH. LAHURE
Rue de Fleurus, 9

SALON

DE 1864

PAR

EDMOND ABOUT

PARIS
LIBRAIRIE DE L. HACHETTE ET Cie
BOULEVARD SAINT-GERMAIN, N° 77

—

1864

A

MONSIEUR PAULIN GEOFFROY

CAPITAINE DE VAISSEAU

Mon cher oncle, vous êtes la gaieté en personne, et pourtant je ne connais pas d'homme plus solide et plus sérieux que vous. Permettez-moi de vous dédier ce petit livre écrit gaiement, vous savez au milieu de quelles circonstances, mais sérieux de temps à autre, quand il le faut.

<div style="text-align:right">E. A.</div>

Bourdonnel, 20 juillet 1864.

COURTE PRÉFACE

Un riche marchand de tableaux disait ces jours derniers : « Le commerce ne va plus. Dès qu'un artiste a du talent, il est célèbre, il sait ce qu'il vaut, il met ses œuvres à leur prix : nous n'avons plus de coups à faire. C'est la faute des expositions. »

Je comptais aux peines de ce digne commerçant; mais, à dire le vrai, je m'intéresse surtout au labeur des artistes. L'homme qui produit de belles choses doit passer en première ligne. Le consommateur qui économise sur son revenu pour se donner le luxe d'un tableau ou d'une statue, arrive au

second rang dans l'estime des gens de bien. Les intermédiaires qui payent un tableau cinq cents francs pour le revendre cinq mille, occupent aussi dans les arts une place importante, mais la troisième, s'il vous plaît.

C'est pourquoi je goûte fort ces expositions publiques qui font communiquer directement l'artiste et l'amateur. L'un et l'autre gagnent gros à la suppression d'un tiers qui s'enrichissait quelquefois trop vite à leurs dépens.

Chez les Anglais, peuple pratique, les artistes s'associent pour exposer leurs œuvres en commun. Ils louent ou construisent un bâtiment, perçoivent eux-mêmes la rétribution des visiteurs, instituent une petite administration commerciale chargée de vendre les œuvres d'art et d'en encaisser le prix, moyennant une commission de dix pour cent.

A Paris, les expositions sont d'origine royale. Le Louvre leur a été prêté durant un siècle environ, et, sans être bien vieux,

nous nous rappelons le temps où l'on cachait les chefs-d'œuvre des grands maîtres derrière les produits de l'art contemporain.

Une antique et célèbre coterie, l'Académie des beaux-arts, a joui longtemps du privilége d'admettre ou d'exclure à son gré les statues et les tableaux. Ses rigueurs systématiques, souvent injustes jusqu'à l'absurde, ont retardé la ruine des marchands et l'indépendance des artistes. A l'époque où le jury d'admission n'était autre chose que l'Institut, on a vu de vrais maîtres, comme Decamps et Théodore Rousseau, repoussés honteusement du Louvre et séparés du public comme des lépreux, donner leurs plus belles toiles à des spéculateurs qui les vendirent fort bien plus tard.

Aujourd'hui, la liberté qui envahit tout à petits pas, a commencé une assez jolie révolution dans le domaine des arts. Une exposition nationale, indépendante et permanente, s'est fondée aux frais des artistes sur le boulevard des Italiens; c'est le système anglais dans toute sa pureté. Les exposi-

tions officielles et annuelles ont revêtu cette année une forme absolument libérale. L'État conserve l'habitude d'exposer, au Palais de l'Industrie, les travaux des sculpteurs, des peintres, des architectes et des graveurs; mais aucun ouvrage n'est exclu : tout Français, tout étranger a le droit de réclamer une place. L'Institut, en tant que corporation privilégiée, ne fait plus peser sur l'avenir des jeunes talents sa dictature sénile.

L'expérience de 1848 avait prouvé que les plus beaux chefs-d'œuvre pouvaient manquer leur effet au milieu des croûtes. Il est certain qu'une toile de M. Ingres ou d'Amaury Duval serait tuée du coup si on l'entourait de ces caricatures criardes qui sont les feux d'artifice de la bêtise humaine. Il a donc paru nécessaire d'exposer séparément les œuvres ridicules dont le voisinage eût compromis le succès des bonnes; mais l'administration, qui a mérité depuis un an les plus sérieux éloges, n'a pas voulu prendre sur elle la responsabilité d'un tel jugement.

Elle s'en est remise au soin d'un jury très-honorable et très-impartial, élu pour les trois quarts par les justiciables eux-mêmes. Il était difficile de faire mieux.

Si le jury a péché cette fois, c'est par excès d'indulgence. On peut lui reprocher d'avoir trop bien placé quelques ouvrages détestables; personne ne l'accusera d'en avoir écarté un bon. Ses rebuts ne donneront lieu à aucune protestation : c'est du mauvais sans mélange.

Au bon vieux temps, lorsque c'était le roi qui exposait les œuvres d'art dans un de ses palais, et en donnait gratis le spectacle à son peuple, rien ne semblait plus naturel que cette libéralité. Aujourd'hui, l'on raisonne autrement. L'installation, la surveillance et les frais divers d'une exposition coûtent cher : il ne serait pas juste de faire porter le poids de cette dépense sur la liste civile de l'Empereur, qui est limitée, ni même sur le budget national, payé par la totalité des citoyens. Trouveriez-vous libéral qu'un paysan de la Corse ou du Finistère, cloué à son champ

pour tout l'été, contribuât au luxe d'un spectacle dont Paris seul jouit gratis? Ne vaut-il pas cent fois mieux que les frais de l'exposition soient couverts par les visiteurs qui y vont régaler leurs yeux? Ne vous fâchez donc pas contre ces tourniquets qui vous barrent le chemin six fois par semaine : ils représentent un principe de justice et de véritable égalité. Ils vous prouvent que le plaisir intelligent que vous allez prendre ne coûtera pas une fraction de centime à vos concitoyens ignorants, indifférents ou éloignés.

C'est vous aussi, monsieur le visiteur, qui fournissez l'argent des médailles; c'est à vos frais que le jury va récompenser les artistes. Ne vous en plaignez pas : l'équité et la vraie démocratie le veulent ainsi. Vos vingt sous contribueront à former ces quarante médailles de 400 francs chacune qui doivent encourager nos jeunes peintres. On n'ira pas quêter pour eux, ce qui serait fort triste, chez les cotonniers de Rouen ou les vignerons du Médoc. Si vous allez voir

les statues et les tableaux, c'est que vous vous intéressez au progrès des beaux-arts, et que vous en tirez quelques jouissances. C'est donc à vous que revient la charge et l'honneur d'encourager le talent de nos maîtres en herbe.

Les médailles qu'on payera sur votre argent sont votées depuis hier; vous pourrez constater vous-même l'impartialité du jury. Peut-être regretterez-vous comme moi la trop grande égalité qui nivelle les récompenses. L'égalité est bonne et vraie entre les citoyens; elle n'est ni juste ni possible entre les artistes. Trouvez-vous naturel que la *Foire aux Servantes*, de Charles Marchal, récompensée à l'unanimité des douze votants, obtienne le même prix que tel autre tableau adopté presque par grâce, à la suite d'un long ballottage?

Le règlement a décidé qu'un artiste devrait gagner trois médailles avant d'être porté pour la croix. C'est une sorte d'avancement à l'ancienneté: les soldats, en temps de paix, font ainsi leur chemin par étapes

régulières. Mais l'art est un champ de bataille, ou du moins un champ d'émulation, où les vaillants se poussent et se culbutent toute l'année. L'administration a-t-elle bien fait de se lier les mains en supprimant l'avancement aux choix ?

Cela dit, mon cher lecteur, je vais vous prendre par le bras et vous mener au Palais de l'Industrie, où les beaux-arts sont hébergés provisoirement. Un jour viendra, j'espère, où nous leur construirons un logement définitif.

Nous nous arrêterons d'abord, si vous le voulez bien, dans ce vaste rez-de-chaussée où l'on peut achever son cigare en admirant la sulpture au milieu des fleurs. La sculpture est généralement sacrifiée dans les comptes rendus de la critique, parce qu'on la garde toujours pour la fin. N'est-il pas juste et nouveau de lui donner une fois la première place? D'autant que nos sculpteurs, depuis quelques années, ont mieux mérité que nos peintres.

Nous parcourrons ensuite les salons du

premier étage, l'un après l'autre, dans l'ordre que vous suivez naturellement quand vous allez voir les tableaux en famille. Autant de salles, autant d'articles. Vous irez voir l'exposition à votre loisir, avec le *Petit Journal* en poche[1], et s'il m'arrivait par accident de pécher par injustice ou par camaraderie, vous jugeriez le juge à votre tour. A demain la première visite.

1. Ce volume a paru en articles dans le *Petit Journal* de Millaud.

LA SCULPTURE

Ni M. Duret, ni M. Dumont, ni M. Jouffroy, ni Barye, ni Guillaume, ni Cavelier, ni Millet, n'ont rien envoyé au Salon. Perraud, le plus puissant et le plus noble entre tous les jeunes maîtres, s'est contenté d'y mettre sa carte de visite, un buste de M. Ambroise-Firmin Didot, morceau irréprochable, mais qui a le malheur de ressembler à une pomme de canne.

L'an dernier, nos statuaires ont fait voir au public tout ce qu'ils avaient produit en deux années. La mesure libérale qui rapproche les expositions, a dû prendre plus d'un artiste au dépourvu. Songez que la moindre statue, le plâtre le moins important exige un labeur de cinq à six mois. Le

marbre en veut dix-huit : on n'improvise point dans cet art, le plus durable de tous et le seul qui traverse les siècles.

Ajoutez que les travaux publics ont occupé despotiquemsnt tous les sculpteurs dont la réputation n'est plus à faire. M. Dumont, par exemple, avait de bonnes raisons pour ne rien envoyer au Palais de l'Industrie : il expose au Chili, au boulevard du Prince Eugène et sur le chapiteau de la colonne Vendôme. D'autres ont l'air de s'abstenir ou de se reposer, parce que la nouvelle gare du Nord, ou l'hôtel de ville, ou le Théâtre-Français, ou le Tribunal de commerce ou quelqu'un des innombrables monuments qui s'élèvent autour de nous a pris toute une année de leur vie.

Cependant l'exposition de sculpture est aussi intéressante qu'elle l'a jamais été depuis la mort de Pradier et de David. Elle contient plusieurs pièces capitales et beaucoup de morceaux remarquables : vous y rencontrez des talents faits et complets et toute une pléiade d'artistes en voie de formation.

La plus belle œuvre de l'année est sans comparaison la *Victoire française* de Crauk (2566). Debout, les ailes fièrement déployées, effleurant du pied la sphère terrestre, la jeune déesse tient dans la main gauche le drapeau français qu'elle couronne de la main droite avec un geste superbe. Cette figure, savamment drapée, d'un modelé très-pur dans les nus, ne paraîtrait pas déplacée dans un musée d'antiques. La tête est belle sans grimace, sans effort, sans rien qui trahisse les complications et les raffinements de l'esprit moderne. C'est la beauté, simple, impersonnelle, et quelque peu brutale, comme on la comprenait dans Athènes la rude à l'avénement de Périclès. Quel que soit le destin qui attend cette œuvre, ou, tranchons le mot, ce chef-d'œuvre d'un jeune homme; que la *Victoire française* soit agrandie en colosse pour décorer le centre d'un camp ou le sommet d'un monument public; qu'un Barbedienne l'exécute en petit pour en couronner des pendules; cette figure porte en elle-même une gran-

deur indépendante de toutes les proportions : elle appartient à l'art héroïque. Par une coquetterie très-permise, l'auteur a exposé en même temps un buste du comédien Samson, quelque chose de fin, de fini, de détaillé jusqu'à la dernière minutie, comme le talent du grand artiste professeur (2567). On dirait que le souffle du vieil Houdon a passé sur ce marbre.

Il y a une médaille d'honneur pour la sculpture. Elle ne doit pas être donnée à un autre que Gustave Crauk.

Cependant la section des sculpteurs dans le jury des récompenses hésite entre ce beau talent, si vivant, si jeune, si complet, et le souvenir très-respectable d'un mort. Cherchez bien, et vous trouverez dans l'allée du milieu, vers la porte de l'ouest, un plâtre inachevé représentant *Mercure* (2521). C'est le dernier ouvrage d'un artiste mort à cinquante-neuf ans, après avoir donné surtout des espérances. Cette figure est elle-même une espérance et rien de plus : qui sait si le pauvre Brian, qui cherchait depuis trois

ans à la finir, ne l'aurait point gâtée? Elle plaît aux yeux et à l'esprit, non-seulement par la beauté de quelques détails, mais surtout par le charme mélancolique de toutes les choses inachevées. Une ébauche a le mérite d'ouvrir à notre imagination des carrières infinies. Elle ne nous enferme pas dans les limites d'une perfection déterminée, comme le chef-d'œuvre accompli ; elle nous laisse le droit de collaborer pour ainsi dire avec l'artiste en exécutant nous-mêmes ce qu'il avait simplement projeté.

Le *Mercure* de feu Brian a encore un autre avantage. Non-seulement il n'est pas fini, mais encore il est cassé. Quel homme de bon cœur ne s'intéresse pas en Samaritain à une statue cassée? On voudrait réparer l'injustice du temps et la brutalité des hommes. Tels sont les sentiments qui ont poussé la section de sculpture à présenter le plâtre de Brian avant le bronze de Crauk. Sans compter que nous sommes Français, mes bons amis, et toujours prêts à rendre justice à nos concitoyens, pourvu qu'ils soient morts.

Par bonheur, c'est le jury tout entier qui doit trancher cette question, si amicalement soulevée par les confrères. Dans la discussion générale, où l'on va balloter un mort et un vivant, il surviendra sans doute un troisième larron, je veux dire un troisième candidat à la grande médaille. Un vivant, celui-là, et peut-être le plus vivant et le plus vigoureux de tous les artistes de notre époque : vous devinez qu'il s'agit de M. Clésinger

C'est un rude homme, quoi qu'on dise, et quoiqu'il se trompe presque à tout coup. S'il suffisait d'un tempérament prodigieux, d'une ambition titanique et d'une indomptable activité pour atteindre au sommet, M. Clésinger serait le Michel-Ange de la France. Que lui a-t-il manqué? Un goût plus sûr et un savoir plus solide. La nature a fait en sa faveur tout ce qu'elle pouvait; c'est peut-être une couche d'éducation classique qui manque. Entre les vrais maîtres et lui, la nuance, peu sensible au gros public, est celle qui distingue un grand artiste du Théa-

tre-Français, Got, par exemple, ou Bressant, ou Régnier, de M. Mélingue. Il est le Mélingue de sa spécialité; un éminent artiste du boulevard.

Sa première statue équestre avait obtenu dans la cour du Louvre un succès terriblement négatif. Il ne s'est pas tenu pour battu, car il est énergique et résistant comme un beau diable, et le voilà qui campe deux autres François I^{er} devant la porte du salon. Il valait peut-être mieux n'en faire qu'un, et s'en aller d'abord à Venise et à Padoue apprendre comment on fait une statue équestre.

Le *César* (2554) qu'il expose aujourd'hui est une belle figure décorative, riche d'aspect, trop brillante peut-être et manquant de sobriété. On pardonnerait l'abus du clinquant, mais la faiblesse du dessin n'est pas chose vénielle dans une œuvre qui vise à l'antique. Lorsqu'un bras veut être le bras de César, le premier de ses devoirs est d'être bien modelé. Le glaive qui a conquis les Gaules n'a pas le droit de s'escamoter dans

un geste insignifiant et banal. La tête de César doit être plus solide que cette tête-là.

M. Clésinger a exposé là-haut deux belles études de paysage, peintes avec une remarquable solidité. Les nuages eux-mêmes y sont fermes comme la pierre. Il est bien malheureux que l'éminent artiste ne sache pas faire un crâne aussi solide qu'un ciel.

On admire beaucoup et assez justement son groupe de Taureaux (2555), qui est d'un aspect magnifique, sur une face seulement. Comme bas-relief, l'ouvrage est irréprochable, mais la ronde-bosse exigeait plus. Un groupe doit être intelligible de partout, dans tous ses profils. Celui de M. Clésinger ne saurait être vu par derrière. Admirez-le d'abord de face, puis vous irez le regarder de dos, et vous n'y comprendrez plus rien. Les têtes ne se voient plus; on n'aperçoit plus que deux cous tendrement enlacés. Les mêmes animaux qui s'éventrent par devant ont l'air de se caresser par derrière. Ce défaut capital dans une œuvre très-remarquable s'explique par la hâte de produire et de

paraître qui talonne M. Clésinger. Il ne s'est pas donné le temps de chercher l'arrangement de son groupe. Une composition comme celle-là doit être cherchée pendant deux ans lorsqu'on ne l'a pas trouvée en cinq minutes. L'artiste n'avait pas eu le bonheur de trouver, il n'a pas eu la patience de chercher. Tous les demi-succès de ce prodigieux talent s'expliquent par la même cause.

Voulez-vous voir par vos yeux ce que le goût, la science et la patience peuvent tirer d'un sujet ingrat? Arrêtez-vous devant la figure de Lapeyronie (2363), exécutée par M. Gumery pour la Faculté de Montpellier. Là certes la donnée n'était ni dramatique ni intéressante, l'artiste n'avait pas la ressource d'éveiller par des nus friands la curiosité du spectateur; et pourtant il a fait une belle et bonne œuvre, aussi chaude d'exécution que les meilleurs morceaux de notre immortel David, et d'un ensemble plus complet que certains ouvrages du maître.

La statue de Lucien Bonaparte (2779) par

Thomas, grande figure solennelle, destinée à un monument de famille, avait le droit de ne rien dire. Personne n'aurait pu se montrer sévère pour l'artiste s'il eût exécuté froidement cette tête posée sur un manteau. Il a trouvé moyen de rendre tout intéressant, et de donner un goût d'art aux moindres plis de la draperie. Voilà une des mille occasions où l'étude et la fréquentation des maîtres remplacent avantageusement le génie chevelu des sculpteurs primesautiers.

Si M. Clésinger est le Mélingue de la sculpture, M. Préault en est le Rouvière. Rouvière a cent défauts en contrepoids de chaque qualité; il est applaudi par un fanatique et sifflé par cent hommes de goût. On a espéré longtemps qu'il jetterait ses gourmes et qu'il serait un homme plus sérieux vers la cinquantième année; mais ses défauts seuls sont devenus vieux garçons, tandis que ses qualités restaient petites filles. Pourquoi diable M. Préault, qui est un homme d'esprit et qui fait des mots comme un journal, s'expose-t-il dans son âge mûr à la risée des

anciens et des modernes? Quel besoin avait-il de prendre le buste inimitable de Vitellius (2441) et de le plaquer contre un fond de médaillon où il a l'air d'une pomme cuite écrasée?

Les vrais hommes d'esprit en sculpture ne sont pas ceux qui chuchotent des malices sur le tiers et le quart, mais ceux qui, comme M. Frémiet, savent animer ingénieusement la terre, le marbre ou le bronze, et infuser dans ces matériaux une somme d'idées neuves ou piquantes. M. Frémiet ne sera jamais un classique; les lauriers de Phidias ne l'empêchent pas de dormir. Il ne cherchera pas même, je le crains, ces hauteurs de la sculpture architectonique (2526) où M. Cain s'élève aujourd'hui par un effort vigoureux, très-noble et assez inattendu. Mais si vous vous arrêtez un instant devant ce jeune Pan qui joue avec des ours (2614); si vous passez un quart d'heure autour de ce chef gaulois (2615) si bonhomme, si fier, si joliment campé à cheval, si content d'avoir attaché à la queue de son

cheval une enseigne de légion romaine, vous y trouverez plaisir et profit. Non-seulement M. Frémiet, qui est un naturaliste, un archéologue, un savant en tous genres, vous communiquera par les yeux une partie de ce qu'il sait, mais vous apprendrez en sa compagnie que l'étude, l'observation, la recherche, la patience, sont des éléments nécessaires même au génie dans le plus durable et le plus immuable des arts.

Avez-vous vu, il y a quelques années, la statue équestre de Pèdre Ier, par M. Rochet ? C'était une pièce importante, non-seulement par ses proportions colossales, mais aussi par la hardiesse et la vigueur de la conception. Ce monument ne devait pas rester en France : on l'a transporté au Brésil en échange d'un million et d'une plaque de diamants qui éblouit les confrères de M. Rochet et ne leur permet plus de le regarder sans lunettes bleues.

M. Rochet nous montre aujourd'hui la réduction d'un Guillaume le Conquérant qui n'est pas destiné à l'exportation. Les bour-

geois de Falaise, bien connus dans l'histoire, ont commandé ce monument commémoratif de la grande invasion normande.

Il ne faut pas décourager les villes et les départements qui se donnent le luxe d'une statue équestre avec quelques fantassins à l'entour. Mais ces gros monuments, sauf de très-rares exceptions, comme le Frédéric II de Rauch à Berlin, ressemblent à la pièce montée qui brille au centre d'un dessert. On les admire en bloc, mais personne n'a l'idée d'en détacher un morceau ; ou si quelque malavisé commet cette imprudence, il s'aperçoit à son dam que le morceau n'est pas excellent.

Le *Guillaume* (2573) de M. Rochet n'est pas un Normand de mauvaise mine, mais il se livre trop à la fantasia. J'ai peur que son cheval, excité plus que de raison, ne saute à bas du piédestal et n'écrase quelqu'un de ces bons ducs qui ont de si beaux casques dont la visière fait un nez.

Pour reposer vos yeux de cette sculpture

ornemaniste et tapageuse, allez voir le petit Bonaparte de Jacquemart (2652). C'est l'homme de 1796, le général en chef de l'armée d'Italie, celui qui devint le plus fastueux des empereurs sans cesser un moment d'être le plus simple des soldats. M. Jacquemart a rendu avec infiniment de justesse et d'esprit cette heureuse physionomie. Un rayon de gloire naissante éclaire la figure du jeune chef, mais l'homme et le cheval sont sobres, modestes, contenus, resserrés; rien de trop, rien qui déborde ou s'échappe, rien qui puisse éblouir les masses ou porter ombrage au pouvoir jaloux. J'estime infiniment cette petite statue intime, qui n'a peut-être pas assez d'ampleur pour figurer sur une place publique, mais qui ne dépareraît pas le cabinet d'un souverain.

Nous avons fort peu d'artistes assez forts pour entreprendre un homme et un cheval, l'un portant l'autre; nous en avons cinquante au moins qui savent mettre sur ses pieds une figure d'homme ou de femme.

Tous les jours il s'en produit de nouveaux ; souvent aussi, par malheur, ceux qui avaient donné les plus brillantes espérances rentrent dans le rang et n'en sortent plus. Quel Français de 1830 n'a senti battre son cœur devant *le Spartacus* de Foyatier? Ce début promettait un Phidias national, moins par le mérite de l'exécution, qui était faible, que par la magnificence du jet. De 1830 à 1863, Foyatier a travaillé beaucoup, produit énormément ; mais aucun de ses ouvrages ne dépassait les limites d'une honnête et sage médiocrité. Il est mort l'an dernier, léguant à son pays un groupe d'Alcidamas (2612) qui va rester, après *le Spartacus*, son meilleur ouvrage. L'exécution est toujours insuffisante, mais la composition est belle et le mouvement admirable. Si les sculpteurs collaboraient entre eux comme les vaudevillistes, Foyatier aurait fait exécuter ses nus par Gumery, Perraud, Crauk ou Carpeaux, et nous aurions un chef-d'œuvre de plus.

Carpeaux est un de nos sculpteurs les

plus savants; il y a peu de mains plus sûres que la sienne. A ses mérites d'exécutant, il joint une hardiesse d'imagination qui pourrait bien (soit dit sans offense) ressembler à du génie. Son groupe d'Ugolin, exposé l'année dernière, fera le plus grand honneur à notre époque : on l'admirera longtemps et longtemps. Mais il ne faut pas qu'un artiste de premier ordre débute par un coup de canon et continue par des chandelles romaines. La *Jeune fille à la Coquille* (2534) est un essai malheureux. C'est une pensionnaire dans l'âge ingrat, maigre, sèche et maniérée; un pauvre petit ver qui se tortille péniblement. M. Carpeaux a voulu faire le pendant de son *Petit Pêcheur à la Coquille*. On n'a jamais raison de faire des pendants; mais l'excès d'anatomie qu'on pouvait déjà critiquer dans le jeune pêcheur est devenu presque intolérable dans la petite fille. Quand les anciens sculptaient des enfants, ils commençaient par se mettre en quête de natures heureuses, saines, bien nourries, fortifiées par le grand air et les

exercices du corps : voyez plutôt la *Joueuse d'osselets* et le *Tireur d'épine*.

Le buste de la Palombella (2535) n'est pas ce que Carpeaux a fait de meilleur en ce genre : non que je nie la beauté de l'aspect, la profondeur du sentiment, la richesse et la coloration des draperies; mais tout cela nous apparaît comme voilé; c'est un marbre vaporeux et à demi caché par je ne sais quelle brume. Ou, pour parler plus crûment, c'est peut-être une grande ébauche livrée un mois trop tôt au praticien.

Il n'en est pas moins vrai que Carpeaux est un artiste de premier ordre. On ne fait pas toujours des chefs-d'œuvre; si nous ne nous trompions jamais, il faudrait échanger nos chapeaux contre des auréoles; nous serions des dieux.

Vous vous tromperez aussi plus d'une fois dans votre carrière d'artiste, ô jeune, charmant et triomphant monsieur Falguière, vous qui nous envoyez de Rome ce merveilleux *Adolescent qui porte un Coq* (2601). Mais si vous avez seulement quatre

succès pareils en votre vie, vous aurez bien fait de naître, et votre nom ne sera pas perdu pour la postérité.

C'est un nouveau Duret, que ce jeune pensionnaire de Rome ; il a toute la verve, tout le pétillant qu'on admire dans le *Mercure*, les *Danseurs* et l'*Improvisateur napolitain*. Rien de plus vif, de plus jeune, de plus svelte, de plus élégant, de plus franchement heureux que ce petit vainqueur, qui est lui-même une victoire. La tête est belle, le corps est parfait, quoique un peu trop effilé peut-être ; les attaches sont d'une finesse tout athénienne.

S'il m'est permis de mêler un conseil à la louange la plus sincère et la plus cordiale, je dirai que M. Falguière ne s'est pas assez défié des indiscrétions du bronze. Le plâtre efface en grande partie les marques de l'ébauchoir ou du doigt ; il ne raconte point par quels procédés matériels on a modelé la statue. Le bronze, au contraire, en dit toujours plus qu'il n'y en a. La patine va se loger dans les moindres trous et les

souligne, pour ainsi dire. De là vient que le jeune homme au coq a ce petit aspect martelé qui inquiète un peu la vue. Les sculpteurs qui possèdent tous les petits secrets de leur art prennent un soin particulier des modèles destinés à la fonte. Voyez plutôt la statue de Crauk : elle n'indique point avec quels instruments on l'a faite; vous diriez qu'elle est née ainsi.

Nous en finirons demain avec les sculpteurs, dont la liste est encore longue et intéressante jusqu'au bout. Mais je ne veux pas vous quitter aujourd'hui sans vous conter l'histoire de la grande médaille.

C'est feu Brian qui l'a obtenue hier, à la presque unanimité des artistes votants. Les événements ont prouvé que, s'il est juste et naturel de confier aux artistes le soin d'admettre ou d'exclure les ouvrages de leurs confrères, il est absurde de soumettre à leur choix une récompense exceptionnelle qui doit placer l'un d'eux au-dessus de tous les autres.

Jamais, au grand jamais, dix hommes de

talent et d'ambition ne s'entendront pour déclarer que M. X..., ou M. Y..., ou M. Z.... a plus de talent qu'eux, et qu'il devra leur passer sur le dos un jour ou l'autre à la porte de l'Institut. La nature humaine est capable de tous les héroïsmes, excepté de celui-là.

Les bons vieillards de l'Institut n'ont pas toujours bien décerné la grande médaille; du moins faut-il avouer qu'ils la donnaient de bonne foi, sans regret, sans envie et sans inquiétude. Ils étaient arrivés au but, et n'ayant plus rien à prétendre, ils ne croyaient pas se dépouiller eux-mêmes en donnant à plus jeune. Ce n'est pas l'Institut (que je nomme sans enthousiasme, n'ayant jamais été son prophète ni son ami), ce n'est pas l'Institut qui s'en irait couronner un mort de peur d'être réduit à encourager un vivant. Ce n'est pas devant l'Institut qu'on oserait plaider la cause des veuves et des orphelins éplorés, au milieu d'une discussion qui intéresse l'art pur, et changer un concours de talent en bureau de bienfaisance!

Les peintres ont été, si j'ose le dire, encore plus naïvement *personnels* que les sculpteurs. N'ayant pas un seul mort à récompenser, craignant par-dessus tout de rendre justice à Meissonier qui vient d'exposer deux chefs-d'œuvre, ou à deux ou trois autres artistes éminents comme Jules Breton et Amaury Duval, ils ont eu l'héroïsme ou l'égoïsme de déclarer qu'il n'y avait pas lieu de décerner la grande médaille.

Et, de peur que la pression du sentiment public ne leur forçât la main au bout de quinze jours d'exposition, ils ont escamoté la médaille d'honneur le 6 mai, six jours après l'ouverture.

Que penser d'un général qui dirait au début de la bataille : « Personne n'a mérité la croix! »

M. Paul Dubois s'est fait connaître l'an dernier par une figure de Saint-Jean-Baptiste enfant, que je ne me plains pas de voir encore cette année (2589). C'est toujours avec un plaisir nouveau qu'on retrouve au bout

d'un an, sous les espèces du bronze ou du marbre, un plâtre qui nous avait charmés. Le marbre, surtout, nous prépare de douces surprises : il a contraint l'artiste à un nouveau travail. Non-seulement la matière est plus riche et plus agréable aux yeux, mais il semble, et non sans cause, que la perfection de l'œuvre ait mûri. Le bronze n'exige aucun remaniement, il nous rend le plâtre tel quel, mais consolidé, éternisé, à l'épreuve des siècles. Il ne donne rien au delà de ce que le premier modèle avait promis; quelquefois même il donne un peu moins. Je n'en veux pas citer d'autre preuve que cet aimable petit Saint-Jean. La finesse du modelé a perdu plus de moitié sous une patine couleur chocolat qui masque les plus gracieuses beautés de l'ouvrage. On voit encore qu'on est en présence d'un travail merveilleux et du goût le plus exquis ; mais il faut se souvenir de l'an dernier, et repenser au plâtre pour y trouver son compte et n'être pas déçu. Heureusement le bronze peut changer de patine comme on

change de linge. Je recommande à M. Paul
Dubois le ton clair adopté par son émule et
son voisin, M. Falguière.

M. Franceschi (puisque nous avons en-
tamé la liste des jeunes maîtres) expose dans
la grande allée du milieu une jolie.... trop
jolie figure drapée et couchée. Si j'ai pris la
liberté de trouver la mariée trop belle, c'est
que l'œuvre de M. Franceschi est destinée à
un tombeau et qu'elle représente la Foi (2613).
Elle la représente d'ailleurs avec beaucoup
d'esprit : la pose abandonnée exprime le
repos absolu que donne la confiance en
Dieu. Les paupières fermées regardent litté-
ralement avec les yeux de la foi ; les bras,
la tête, tout le haut du corps s'appuie
avec sécurité sur les saintes Écritures. Mais
la draperie est peut-être un peu plus trans-
parente que de raison. C'est ainsi qu'elle
eût été traitée par les grands Florentins du
seizième siècle, qui sont les chefs de file de
M. Franceschi. Mais il est bien loin de nous,
ce libre et charmant siècle où les apôtres
de la foi s'appelaient Léon X et Bembo.

J'ai vu un ouvrier de Paris s'arrêter en riant devant le faune chasseur de M. Lepère (2676) et dire à son camarade : Tiens ! nous arrivons au lapin sauté.

> C'est l'enseigne d'un cabaret
> Connu dans la province.

Sérieusement, cette statue n'est peut-être pas assez sérieuse, quoiqu'elle représente une somme considérable de travail honnête et sérieux. Il semble que M. Lepère, ennuyé de polir des formes un peu rondes, ait résolu de faire une orgie de modelé. Ce faune, venant après tous ses ouvrages un peu fades, me rappelle ce plaisant qui avait mis trois lignes de points et de virgules à la fin de sa lettre : l'artiste a dépensé en un jour toutes les saillies qu'il économisait depuis dix ans. Je critique l'excès, en m'inclinant devant le mérite, car M. Lepère est habile, instruit, plus qu'intelligent. Mais son faune à tête de sapeur est trop vivant, trop grouillant, trop crispé dans toute sa personne. Il rit depuis le bout du nez jusqu'au

tendon d'Achille, et c'est positivement trop. Excepté les pantins, dont toute la personne est tirée par un seul fil, je ne connais aucun personnage en ce monde qui puisse déployer tant d'action simultanément. Il n'y a plus de couleur dans la sculpture, si tout remue à la fois : on doit laisser au moins quelque partie en repos, pour faire ressortir le mouvement des autres. C'est une loi du beau qui s'applique à tous les arts. Supposez une comédie dont toutes les répliques seraient des *mots* spirituels : le public, après un éblouissement de quelques minutes, aurait bientôt les nerfs agacés ; il sifflerait au bout d'un acte. Voilà pourquoi les vrais maîtres comme Molière éteignent à dessein quelque côté de leurs chefs-d'œuvre. Ils sont froids, presque ennuyeux pendant cinq ou six minutes, pour détendre l'esprit du spectateur et lui préparer de nouveaux plaisirs.

On n'aura pas besoin de prémunir M. Montagny contre les entraînements d'une gaieté folle. Personne ne lui conseillera de mettre

de l'eau dans son vin; mais peut-être un peu de vin dans son eau la rendrait plus agréable. M. Montagny, auteur du *Saint-Joseph* (2712) et du *Saint-Louis de Gonzague* (2714), est presque un homme d'église; d'ailleurs artiste irréprochable, savant, honnête, consciencieux, religieux jusque dans le moindre pli de ses draperies sages et bien tendues.

Le défaut de M. Gaston Guitton est de chercher ses programmes dans les livres, comme si la sculpture avait besoin de se tailler des plinthes dans la littérature. Aujourd'hui c'est Anacréon qui lui a conseillé de faire un grand gaillard vendant une petite statue d'un sou (2623). A quoi bon? Les anciens Grecs connaissaient leurs poëtes autant et mieux que les sculpteurs de Paris, mais ils ne prenaient pas deux vers dans une chanson pour les pétrir en statue. Ils choisissaient tout bêtement un beau jeune homme au Gymnase, l'emmenaient dans leur atelier et faisaient un chef-d'œuvre. Nous avons un peu trop perfectionné cela.

Je reconnais d'ailleurs que la figure de M. Guitton est solide et bien bâtie, quoique un peu rude dans la forme et maniérée dans le mouvement.

On va chercher dans l'antiquité des bagatelles qu'on y pourrait laisser sans inconvénient; on y laisse les beaux exemples qu'on devrait prendre. M. Doublemard, qui a du talent, qui a fait un fort joli *Scapin*, très-vivant et de bonne tournure (2577), a montré moins d'égards à *Sophocle* qu'à *Scapin*. Sans relire les sept chefs-d'œuvre qui nous restent du plus pur génie de l'antiquité, le jeune artiste aurait dû étudier la belle statue drapée qui rappelle si noblement le poëte. Sans même remonter si loin ni si haut, il pouvait s'inspirer du Virgile de M. Thomas, où l'on retrouve quelque chose de la sublimité antique. Son *Sophocle vainqueur* (2586) est petitement conçu et sèchement exécuté, outre que la coiffure est inintelligible à vingt pas de distance.

Le *Chasseur*, de M. Iguel (2645), méritait la médaille qu'il a obtenue. C'est une bonne

figure décorative, solide, fortement établie et largement exécutée. On la voudrait un peu moins lourde : il faut qu'un chasseur puisse courir. Celui-là ne prendrait pas la biche aux pieds d'airain, à moins de se soumettre à un entraînement sévère.

Quoique le vin coûte cher depuis quelques années et que la récolte de l'an dernier soit restée au-dessous de la moyenne, un souffle d'intempérance a traversé les ateliers de sculpture et mis en goguette le plâtre et le marbre. Jamais, de mémoire de cabaretier, on n'avait exposé tant d'ivrognes à la fois. Il en est de tout rang, de tout âge et de tout tempérament. La série est complète. Elle commence au *Bacchus-baby* de Marcellin (2694), ce joli nourrisson qui se pend à la grappe comme au sein d'une nourrice; elle finit au *Noé* de M. Lanno (2659), qui presse un énorme raisin gravement, solennellement, comme un membre de l'Académie des inscriptions presse un texte grec pour en extraire le sens. Entre ces deux extrêmes on voit courir et tituber les ivrognes

de M. Cugnot, de M. Moreau et de M. Sussmann, battant à qui mieux mieux les murailles. J'imagine que ces gaillards-là se tiennent encore un peu en présence du public, mais qu'ils se dédommagent après le coup de six heures. Les jardiniers doivent trouver leurs plates-bandes dans un bel état lorsqu'ils passent l'inspection du matin.

L'*Ivrogne* de M. Sussmann, fort beau d'ailleurs, quoique un peu mou, se repent d'avoir été si loin. C'est un jeune homme de bonne famille qui sera grondé doucement par sa mère. Il repousse du pied l'amphore épuisée et promet de n'y plus revenir. Chez M. François Moreau (2715), le délinquant est moins abattu, mais il est malade. Il s'est pris de querelle, on l'a dépouillé de ses habits, ses camarades l'ont chassé dans la rue, le cœur lui manque, et il écarte le pied droit, de peur d'éclabousser un pantalon absent et une botte imaginaire. Quant au méchant gamin de M. Cugnot (2569), il ne vient pas des fêtes de Bacchus, quoi qu'en dise le livret, il sort d'un *caboulot;* il court, mais il

n'ira pas loin. Au premier pas il va tomber en arrière, au beau milieu d'un ruisseau de Paris où sa figure de *voyou* ne paraîtra nullement déplacée.

Que ferons-nous de tous ces messieurs-là? Leur place n'est ni dans les musées ni dans les jardins publics, à moins pourtant qu'on ne se décide à imiter les Spartiates qui soûlaient des Ilotes pour achever l'éducation de leurs enfants. M'est avis que la direction des beaux-arts ferait bien d'achever tout cela en bloc pour décorer la salle des séances du Caveau. On ne saurait tarder d'englober le Caveau dans quelque direction générale, par le temps de centralisation qui court.

J'ai promis d'en finir aujourd'hui avec la sculpture; il faut donc, et bien malgré moi, que je prenne le galop. Je voudrais m'arrêter à chaque pas, et les sujets en valent la peine; pourquoi me suis-je oublié si longtemps au cabaret? Me voilà contraint de traverser en courant un groupe de jolies figures comme le *Colin-Maillard*, de M. Lcharivel-

Durocher (2673), excellent *bibelot* d'étagère, morceau charmant et spirituel, mais dix fois trop lourd de bronze pour l'importance du sujet. Et cette charmante vignette, la *Cigale* (2528) de M. Cambos! Et l'*Enfant à la Guirlande*, de M. Mathurin Moreau (2716); et la *Rêverie*, de M. Janson (2653), progrès marqué d'un talent jeune; et le *Dénicheur*, de M. Poitevin (2738); et le beau groupe sentimental (2743) de M. Protheau; et la jolie petite fille, de M. Truphême (2782)! Est-il permis de traiter légèrement une figure importante et grandement décorative comme la *Comédie*, de M. Schœnwerk (2770)? L'*Enfant au Sablier*, de M. Aizelin (2488), mériterait une étude approfondie. Malgré la mièvrerie du sujet et les *dessous* un peu trop compliqués de l'idée, il y a là des qualités de sculpteur éminent, une figure bien dessinée, un modelé fin, des détails exquis, des profils irréprochables.

Un nouveau venu dans la sculpture, M. Moullin, a trouvé, du premier coup, un charmant petit homme et un mouvement

fort spirituel (2718). Sans parler d'une patine ingénieuse qui dissimule agréablement l'inexpérience de la main, M. Cordier a enrichi d'une belle *Mulâtresse* polychrome l'inimitable écrin de son atelier. Cette figure-là (2563), ne la cherchez pas au jardin. Elle décore le palier du premier étage; vous la trouverez à la porte du grand salon. Je passe une jolie *Ondine* et un buste exquis de Carrier Belleuse; un magnifique *Cherubini*, d'Oliva, qui trouve enfin la grande simplicité classique sur les traces de M. Ingres; un excellent *Augustin Thierry*, de M. Iselin (2649), qui, sans autres documents qu'un portrait peint, a rendu la physionomie et jusqu'à la cécité de son illustre modèle; un *Auber*, de Dantan jeune; un *Tombeau d'Enfant* (pourquoi mettre une épitaphe au Salon?) fort agréablement sculpté par M. Roubaud, et deux groupes bien vivants et bien spirituels, débuts d'un jeune artiste qui arrive du premier bond, M. de Santa Coloma.

Le jury électif a donné une médaille à

Mme Léon Bertaux pour un jeune Gaulois médiocre et ratissé à faire peine. Si l'on voulait absolument faire acte de galanterie, on eût mieux fait de récompenser Mme Noémi Constant pour son buste de M. Lemaître, qui est étudié bien à fond et d'une exécution très-élégante. Pradier serait content s'il pouvait voir les progrès de sa belle élève. Mais Pradier n'est pas du jury.

Demain nous abordons la peinture en plein Salon carré. Il faut prendre le taureau par les cornes.

LE VESTIBULE

Je vous ai donné tout le temps de fumer un cigare dans ce vaste jardin couvert, où le marbre et le bronze, végétations pesantes et laborieuses, semblent croître au milieu des fleurs. Nous y avons examiné tout ce qui méritait un coup d'œil, sauf peut-être l'Hercule et le lion de M. Clère (2552), le Christ sculpté en bois par M. Robinet (2751) et la grande allégorie dramatique de M. Bartholdi (2500). M. Bartholdi peut se vanter d'avoir eu une bonne et généreuse pensée ; mais cette fois l'exécution l'a trahi. Un vieux juif tété par un aigle à deux têtes ne représente pas suffisamment le martyre du Prométhée polonais.

La critique n'a rien à démêler avec le

buste du roi d'Araucanie, S. M. Orélie-Antoine Ier. Mais le chiffre Ier, mis à la suite de ce nom détrôné, atteste une robuste confiance. Orélie-Antoine, premier ou dernier, est un homme de belle mine : il a le droit de jurer par sa barbe, comme le bouc de la Fontaine. Je me le représente fort bien dans son rôle de roi sauvage. Mais avait-il déjà cette tête-là du temps qu'il était avoué à Périgueux? Et se propose-t-il de la conserver, s'il reprend une étude?

Encore un mot avant de gravir l'escalier du premier étage, mais je ne m'adresse plus ni aux rois, ni aux sculpteurs. C'est du jardinage qu'il s'agit. Pendant trois ou quatre jours, j'ai vu de braves gens répandre du sable sur les plates-bandes de cet aimable jardin, comme pour les déguiser en allées. Ce sable est couleur de chair, comme les maillots de l'Opéra; mais pourquoi mettre un maillot à la terre? A quoi bon? Dans quel but? Quel est l'artiste ou le garçon de bureau qui a donné cet ordre-là? En quel pays voit-on les fleurs pousser dans des al-

lées? Depuis quand ne sait-on plus, à Paris, que l'architecture doit être vraisemblable jusque dans les moindres détails? C'est peu qu'une colonne soit assez solide pour porter son fardeau : il faut encore qu'elle assure le repos de nos yeux et la confiance de notre esprit par toutes les apparences de la solidité. Par la même raison, il ne suffit pas que la terre d'un jardin soit bonne, grasse et richement fumée; il faut de plus que les plantes paraissent y plonger naturellement leurs racines et s'y nourrir avec joie. L'œil s'inquiète par instinct à la vue d'un rosier planté dans le sable. La logique a beau nous dire que ce sable est un ornement tout superficiel; une idée de stérilité, d'épuisement, de mort prochaine se mêle dans notre esprit au sourire des fleurs les mieux épanouies, et notre plaisir en est gâté.

Cela dit, nous montons, nous sommes montés, et nous voici dans le vestibule du grand salon d'honneur, devant la mulâtresse de Cordier, déjà nommé. Les Romains appréciaient beaucoup la sculpture poly-

chrome, c'est-à-dire variée dans ses couleurs. Les Grecs étaient du même avis; on peut affirmer aujourd'hui, après un long débat contradictoire, qu'ils peignaient non-seulement le marbre de leurs temples, mais aussi très-souvent l'image de leurs dieux. On commença par des encaustiques brillantes, mais modestes; on finit par substituer au marbre des émaux, des jaspes, des pierres fines et tous les matériaux les plus précieux. Ce luxe asiatique fut une des splendeurs et des consolations de la décadence romaine. L'art byzantin conserva le goût des émaux et des couleurs vives : voyez les mosaïques de Sainte-Sophie, les émaux chrétiens, les saintes images russes dans leurs draperies d'or et d'argent. Le gothique ne s'est point écarté de cette tradition : témoin la Sainte-Chapelle, ce chef-d'œuvre admirablement restauré, trop peu connu des Parisiens. La Renaissance aimait aussi tout ce qui brille : il suit de là que l'art monochrome, ennuyeux et froid, n'a régné qu'un siècle ou deux.

On cherche à l'égayer depuis une vingtaine d'années. Je me rappelle les Oh! et les Ah! qui retentirent dans tout Paris le jour où Pradier exposa sa jolie figure de la Poésie légère, avec quelques fleurettes rouges et un lézard vert sur la plinthe, et une attique colorée ou dorée autour du péplum. A ces essais timides et par conséquent stériles, a succédé la grande et heureuse tentative de M. Cordier. M. Cordier n'est pas comme ces docteurs qui se font homœopathes par ignorance, ou paresse, ou inaptitude à l'art médical : il sait sculpter le marbre blanc, et il a fait de sa main trois ou quatre morceaux que les connaisseurs ont fort goûtés, sans assaisonnement et sans épices. Mais il aime ce qui brille; il s'est donné la tâche de marier la couleur à la forme, et dans la voie hardie où il marche à peu près seul, il compte déjà de beaux succès. Il combine les métaux, il varie les patines, il va chercher en Égypte et en Afrique les matières riches et brillantes que les sculpteurs romains y prenaient il y a deux mille ans. Rien n'est

plus varié ni plus éblouissant que la collection de ses œuvres complètes. Malheureusement il n'y a pas un Rothschild ni un Sina qui soit assez riche pour réunir dans sa galerie un trésor de cette valeur, et les gouvernements eux-mêmes devront y renoncer sous peine de mettre leur budget en déficit.

A l'un des murs du vestibule, M. Paul Balze a suspendu un tableau peint sur brique : c'est la copie d'une fresque de Raphaël qui représente la vision d'Ézéchiel.

Il n'y a pas en France un amateur des arts qui ne connaisse et ne révère le nom des frères Balze. Ces élèves favoris de M. Ingres ont employé toute leur vie à naturaliser Raphaël dans notre pays. Nous leur devons de connaître les admirables fresques du Vatican, sans faire le voyage de Rome. Nous leurs devrons peut-être un jour de voir nos monuments décorés de peintures durables, à l'épreuve de la pluie, du brouillard, et de toutes ces intempéries qui constituent le doux climat de la France.

Tout ce que la peinture a tenté jusqu'à ce jour pour décorer l'intérieur de nos églises a été du bien perdu. La pluie a tout lavé, et dans les coins en retraite où la pluie ne pénétrait pas, l'air humide s'est chargé de la destruction. L'encaustique a disparu comme la fresque, et aussi vivement. M. Mottez est encore jeune; la belle décoration qu'il avait exécutée sous le porche de Saint-Germain-l'Auxerrois est plus que vieille : elle est morte du vivant de son auteur; la fille avant le père ! Les peintures à la cire, qui promettaient d'être impérissables, s'effacent déjà en plus d'un endroit. Il faut chercher autre chose; c'est pourquoi M. Balze s'est mis en quête.

L'Italie elle-même, avec son ciel privilégié, voit ses fresques disparaître l'une après l'autre. Les loges du Vatican sont protégées par un vitrage; elles s'effacent pourtant. Les *stanze*, ou chambres du palais, ne garderont plus dans deux cents ans la trace du génie de Raphaël; la chapelle Sixtine voit disparaître insensiblement cette divine page

où Michel-Ange a gravé les terreurs du jugement dernier.

Un seul genre de peinture a résisté glorieusement à toutes les actions destructives du climat et de la durée : c'est la mosaïque. Les grands papes ont eu soin de faire exécuter pour Saint-Pierre de Rome quelques copies à l'épreuve de tout. On pourrait les incruster dans une façade, les exposer aux rayons du soleil, aux torrents de la pluie, aux contractions de la gelée, aux dilatations énervantes du dégel ; rien n'y mord : la mosaïque est durable comme le monument qu'elle décore. Elle lui survivra même, étant faite de matériaux plus durs et mieux assemblés.

Voilà pourquoi les Anglais, peuple pratique, ont rêvé un vêtement de mosaïque pour leur église de Saint-Paul. Mais la mosaïque coûte 2000 francs par mètre carré ; calculez ce qu'il en faudrait pour habiller une église !

M. Paul Balze a eu l'idée de remplacer la mosaïque et son travail au petit point, par

un procédé aussi solide et plus large. Il rassemble dans un cadre deux ou trois mille carreaux de terre cuite, comme ceux qu'on emploie à la décoration des salles de bains. Il peint sur ce pavé comme sur une toile, et il porte son tableau au four. Quand la peinture est cuite, c'est-à-dire émaillée, il retouche les parties qui laissent à dire, recuit quelques carreaux, remet le tout en place, remplit les interstices par un ciment invisible, et se trouve en possession d'une peinture impérissable, inaltérable, à l'épreuve de toutes les rigueurs de l'air.

Or, si la mosaïque d'émail revient à 2000 francs le mètre, la mosaïque de faïence, dont Balze vous montre ici un assez bel échantillon, ne coûte pas plus de sept francs. N'est-il pas à souhaiter que ce genre de décoration aussi économique que brillante, se vulgarise un peu chez nous? Jamais nous n'avons tant bâti; jamais nos édifices publics et privés n'ont été plus uniformes, plus monotones, plus indifférents à l'œil. La faïence est gaie et réjouis-

sante ; son émail à bon marché rit toujours. Égayons, égayons nos lourdes façades de pierre de taille !

On a déjà tenté l'expérience avec succès. L'an dernier, l'école des Beaux-Arts a fait emplette d'une composition de cinq cents briques (l'Éternel bénissant le monde) exécutée par M. Balze, d'après une fresque de Raphaël, qui a péri. Allez voir cet échantillon dans la cour de l'École. Mais sans chercher si loin, arrêtez vos yeux un instant sur la vision d'Ézéchiel. C'est frais, c'est éclatant, c'est riche.... un peu trop riche même et d'une santé rustique. Mais il est plus facile d'éteindre les tons ardents que de réchauffer les tons froids.

Ne tenez aucun compte des joints qui sont ici trop visibles. On les fera disparaître sous un ciment hydrofuge quand le tableau sera monté définitivement et mis en place. Ce que vous voyez là n'est qu'une improvisation. M. Balze a fait en moins d'un mois cette copie qui prendrait plus de deux ans à un maître mosaïste. Alceste ne dira pas

que « le temps ne fait rien à l'affaire. » Le temps y fait beaucoup, en 1864. Notre siècle est un parvenu, peu certain de l'avenir : il veut jouir tout de suite ; sinon, planterait-il des arbres de quarante ans?

Paul Balze est, comme peintre, un bon élève de M. Ingres; comme inventeur, chimiste et abstracteur de quintessence, il ne doit rien qu'à lui-même : ses procédés sont encore des secrets. Il travaille tout seul, les verrous tirés, à la mode de Nicolas Flamel ; je sais pourtant qu'il aimerait à répandre les lumières qu'il a faites. Ses amis, M. Ingres en tête, demandent à l'État de fonder et d'entretenir un atelier de peinture émaillée dont il serait le professeur. On craint, non sans raison, qu'une découverte si intéressante et désormais si pratique ne soit portée à l'étranger comme tant d'autres, faute d'un léger encouragement. Pour moi, je n'aime pas l'intervention de l'État dans les questions d'art et d'industrie, et j'espère que M. Balze trouvera dans la spéculation tous les appuis dont il a besoin.

Tournez sur vos talons, ami lecteur, et faites volte-face. Approchons-nous de ce long dessin, en forme de frise, où la sévérité du crayon s'égaye çà et là de quelques nimbes d'or. C'est une œuvre de foi profonde et de dévotion mystique. Si l'on ne savait pas que l'artiste l'a faite entre 1863 et 1864, on se demanderait à quelle époque du moyen âge les imagiers ont élaboré ce commentaire des livres saints. Aimable et singulière élucubration d'un esprit tout en Dieu, nourri de lectures mystiques et imperceptiblement fermenté dans l'atmosphère humide des cloîtres!

Le livret n'a pas besoin de nous indiquer l'adresse de l'artiste : rue des Postes, couvent des Dames-de-la-Croix. De même que Prud'hon signait ses chefs-d'œuvre dans chaque coup de pinceau, le couvent marque ici son empreinte dans tous les coups de crayon. Où trouver dans Paris un autre atelier assez calme, assez isolé, assez voisin des sanctuaires pour y entreprendre et y parachever sans distraction mondaine un

travail comme celui-là? Allez donc vous cloîtrer rue Laffitte ou avenue Frochot, et essayez de donner un corps aux litanies du Christ et de la Vierge!

La plupart des artistes qui travaillent à la décoration de nos églises manquent d'un élément plus indispensable et plus précieux que le bleu d'outremer : je veux parler de la Foi. Ils vous disent : « Montez donc jusqu'à la rue Pigalle, un jour que vous courrez vos bordées dans le quartier Bréda. Je voudrais vous montrer une grande tartine dans le goût de Flandrin qui n'est pas trop *embêtante*. Il y a un vieux coquin de *Saint-Joseph* qui a du poil au menton, et une petite *Notre-Dame-des-Douleurs* assez *tapée!* » Voilà le style de la conversation, et de la peinture aussi. Grâce à ce détachement des choses du ciel, les expositions sont encombrées de martyres et d'ascensions qui n'intéressent pas plus le spectateur que l'artiste; images copiées sur d'autres images, où l'on ne rencontre rien de divin et même rien d'humain, sauf peut-être de temps en

temps le profil d'une ancienne maîtresse ou le galbe d'un portier de la rue de Navarin, déguisé en bourreau. Voilà pourquoi nos peintres d'église ont moins de talent que Philippe de Champagne, qui croyait, ou Lesueur, qui croyait, ou H. Flandrin, le dernier de ceux qui ont cru.

Le dernier? pas tout à fait, puisque nous avons là, devant les yeux, l'œuvre à la fois naïve et savante, très-simple et très-compliquée d'un artiste profondément convaincu. Il y a donc à Paris, en 1864, des âmes sur lesquelles la lave dévorante de la critique a glissé comme une eau sur le marbre poli, sans y laisser la moindre trace !

Au centre de la composition, le Christ bénit le monde. C'est bien là l'austère Fils du Dieu très-haut, tel que la Foi le copie et le recopie fidèlement depuis plus de quinze siècles au fond du Saint-des-Saints des églises grecques. Il tient sur ses genoux le livre de Vie ; son cœur divin répand autour de lui la grâce, la miséricorde et l'amour.

La Vierge tient un sceptre : n'est-elle pas un peu la reine du monde, elle qui peut tout obtenir de Dieu? Les Innocents groupés autour d'elle vont lui nouer en bouquet les palmes de leur martyre. Saint Jean-Baptiste porte en main la coquille du baptême et la croix de roseau. Saint Michel, archange, le messager de Dieu, rapporte au ciel le *Labarum* de Constantin, et va remettre son cheval à l'écurie. Voici le lion de Juda, portant un ange qui pleure ; et les quatre évangélistes, et leurs animaux symboliques, et les quatre grands prophètes qui ont annoncé plus ou moins clairement la Vierge Marie. Tous ces personnages, fort bien groupés, respirent la foi la plus érudite ; il n'y a pas un de leurs attributs, un de leurs gestes, où l'on ne trouve, en cherchant bien, un sens symbolique. Secouez les plis de leur robe, il en tombera des versets. Tout cela est candide et travaillé comme les allégories du roman de *la Rose*, comme les tercets de la *Divine Comédie* où l'on trouve éternellement du nouveau. Il y a des mains

pleines d'étoiles, des lis qui parlent, des colombes et des hirondelles au sens mystique et doux. Encore un peu, les saints et saintes auraient une banderole à la bouche et souffleraient en versets la sagesse divine.

Rien n'est indifférent ni livré au hasard dans cette peinture tendrement dévote. La place des personnages est réglée à l'avance conformément aux lois de l'étiquette céleste, par quelque Feuillet de Conches d'en haut. Les vierges martyres sont tout près du cœur de Dieu, puis les saintes qui ont fondé des ordres religieux, puis les pécheresses converties, puis les simples impératrices (sainte Hélène) ou reines (sainte Élisabeth de Hongrie, sainte Élisabeth de Portugal, etc.), ou religieuses, ou comtesses, connues et vénérées sous le titre général de saintes de prédilection. Les saintes sont à gauche du spectateur, les saints à droite; chacun d'eux dit son mot de litanie; chacun est escorté d'un ange gardien qui porte ses attributs. L'architecture est

symbolique; rien de profane ou d'indifférent dans cette multitude d'objets. Si vous voyez des séraphins couronnés de pampres et d'épis, les épis représentent le pain de l'Eucharistie, et la vigne indique le vin du sacrifice. Les martyrs, les docteurs, les fondateurs d'ordres religieux, les saints de prédilection.... Mais pardon! Est-ce saint Thomas-d'Aquin que je vois là en habit de Dominicain? On dirait notre bon, notre joyeux, notre puissant, notre fécond, notre inimitable Alexandre Dumas. C'est pardieu bien lui-même! Il n'y a pas deux hommes dans le monde ou dans l'histoire pour sourire si cordialement que cela! Bonjour, mon cher maître et mon excellent ami! Otez ce capuchon, que je vous embrasse tout à l'aise. Eh mais.... c'est vous aussi, cher Alexandre, que je prenais pour saint Colomban! vous voilà donc revenu d'Alger! Êtes-vous satisfait du voyage? »

Que si mon lecteur se demande pourquoi Alexandre Dumas père et Alexandre Dumas fils sont représentés dans ce remarquable

dessin au milieu des saints de l'Église, je répondrai que l'artiste un peu mystique qui a mis ici toute son âme s'appelle Marie-Alexandre Dumas.

Tandis que son père écrivait la *San Felice*, et que son frère suivait les répétitions de *l'Ami des Femmes*, elle dessinait les litanies de la Vierge et de Jésus-Christ. Je ne sais pas ce que les bourgeois en penseront, mais j'estime assez cette petite famille.

LE SALON D'HONNEUR

Ce n'est pas d'aujourd'hui que les organisateurs de nos expositions choisissent dans la foule un certain nombre de peintures afin de les montrer à part. Comme on a fait, au Musée du Louvre, dans le grand salon carré, une collection de chefs-d'œuvre qui est pour ainsi dire un Panthéon ouvert à toutes les écoles, de même aussi l'on met à part, dans chaque exposition, un choix d'œuvres plus belles ou plus intéressantes que les autres. Cet usage, ou plutôt cette institution, a des côtés vraiment utiles. Elle abrége les recherches du critique ; elle désigne à l'attention du bon public les œuvres qu'il peut admirer de confiance. Un salon carré, bien choisi, modifierait, en moins

de dix ans, le goût de la population parisienne.

Il n'est pas malaisé de choisir les cent meilleurs tableaux sur une masse de deux ou trois mille. Le difficile est de choisir celui qui les choisira. Je m'explique.

Le jury électif, qui vient de distribuer quarante médailles entre tous nos peintres, et de jeter à l'eau la grande médaille d'honneur; ce jury honorable et intelligent, mais un peu étroit et mesquin, était par ses lumières en état de composer un choix irréprochable. Puisqu'il n'a pas attendu le jugement du public pour distribuer les récompenses, il pouvait décerner les quarante médailles huit jours plus tôt, et réunir dans un même salon les quarante œuvres qu'il avait distinguées.

Mais les médailles d'aujourd'hui, qui sont toutes, par une déplorable uniformité, des médailles de troisième classe, sont réservées aux débutants. Si elles amènent directement leur homme au salon carré, il y faudra loger, à plus forte raison, tous les ouvrages

des artistes éprouvés, médaillés, décorés, placés hors de concours par l'excès de leur gloire. Il n'y aura jamais de salon assez grand pour contenir un pareil choix, qui d'ailleurs ne serait plus un choix et ne contribuerait nullement à former le goût du public. Un artiste est hors concours dès qu'il a peint un bon tableau. Mais combien en voit-on qui abusent d'un premier succès pour faire passer une innombrable série de croûtes ! Il faudrait donc un triage ; or, l'expérience nous a démontré, la semaine dernière, que les artistes les plus capables sont incapables de rendre justice au mérite de leurs égaux.

Dans l'état présent des affaires, c'est l'administration des Beaux-Arts qui choisit, abstraction faite des médailles et sans consulter le jury. Elle prend tout sur elle, et je suis persuadé qu'elle fait tout pour le mieux. Mais si l'*officiel* a de grandes qualités, il a aussi, je ne dirai pas des défauts, mais des manières de voir qui lui sont propres. Sans mépriser en aucun cas la bonne peinture, il

attache quelquefois une trop grande importance à la représentation telle quelle des faits politiques ou militaires. Il cote un peu trop haut la portraiture des grands personnages, fût-elle peinte à coups de bâton comme ce prince égyptien qui louche. Enfin, il est presque obligé de donner une place hors ligne aux tableaux qu'il a commandés et payés : s'il agissait autrement, il se déjugerait lui-même. Il est donc un peu plus impartial que le jury, mais sans l'être autant que vous et moi, mon cher lecteur. Nous n'avons ni le scabreux honneur d'être artistes, ni le glorieux ennui d'être officiels, allons tranquillement à ce qui attire nos yeux, et taillons, sans envie comme sans fétichisme, un vrai salon d'honneur dans cet énorme salon carré.

Deux groupes d'admirateurs renouvelés sans interruption depuis l'ouverture des portes jusqu'à l'heure de la clôture nous dispenseront de chercher les deux tableaux de Meissonier.

C'est à ces deux tableaux que le jury a

refusé la grande médaille. M. Yvon l'a obtenue il y a quelques années, et Meissonier ne l'a pas. O Français de Paris! Athéniens des environs de la Villette! Vous ne méritez point d'avoir de grands artistes, puisque vous ne savez pas les récompenser!

Nous en avions encore quelques-uns à l'Exposition universelle de 1855. La mort en a pris trois coup sur coup : Decamps, Vernet et Delacroix. Je ne parle pas d'Hippolyte Flandrin, homme éminent, mais qui était le premier de la seconde rangée. Il ne s'agit ici que des maîtres incontestés, de ceux que l'Europe nous envie, des rois sans couronne, pour tout dire en un mot. Nous possédions en 1855 cinq peintres qui étaient dans leur partie ce que Scribe a été au théâtre, ce que George Sand et Dumas sont dans le roman, ce que Rossini et Auber sont en musique.

Il nous en reste deux aujourd'hui :

L'un s'appelle Ingres et l'autre Meissonier. L'un et l'autre unissent un grand fond de science acquise à une puissante origina-

lité ; quoiqu'ils ne se ressemblent en rien, ils appartiennent à la même famille. Et j'ai beau chercher autour d'eux je ne vois pas leurs enfants.

On s'imagine encore çà et là, dans certaines couches de la bourgeoisie parisienne, que le génie de Meissonier consiste à faire des tableaux tout petits. Son principal mérite, au contraire, est de faire plus grand et surtout plus solide que nos soi-disant peintres d'histoire. Chacun de ses petits tableaux est construit comme un mur. Les pinceaux microscopiques qu'il tient d'une main nerveuse frappent plus vigoureusement la pâte qu'un marteau-pilon ne frappe le fer. Arrêtez-vous un instant (si vous trouvez de la place) devant son tableau de l'*Empereur à Solferino*. Le personnage principal, posté à deux pas en avant de son état-major, regarde la bataille comme un joueur de sang-froid étudie son échiquier. Une vingtaine d'officiers, tous à cheval comme lui, attendent ses ordres. On aperçoit au loin un régiment qui escalade en ordre de ba-

taille un mamelon couronné de peupliers. Sur le premier plan, à droite, quelques artilleurs manœuvrent leurs pièces; un cadavre de soldat français et deux Autrichiens blancs, réduits à l'état de chiffon par quelque coup de feu, indiquent qu'on s'est déjà battu là. Que vous soyez ou non connaisseur en peinture, quand même on ne vous aurait point appris, par une éducation spéciale, à reconnaître la vérité du dessin, la solidité de la facture, la sincérité de la couleur, il vous restera de ce spectacle une impression profonde. Le tableau restera plus grand, dans les casiers de votre mémoire, qu'il ne l'est réellement dans son cadre. Vous avez compris peut-être pour la première fois le mouvement tranquille et profondément mélancolique de l'état-major général, ce grand ressort des batailles. Mais pour peu que vous ayez l'habitude de regarder les tableaux au point de vue de l'art pur, vous tomberez dans une admiration logique et raisonnée devant tous ces personnages si vrais et si naïfs; ces chevaux d'un dessin

miraculeux et d'une couleur frappante ; ces petits artilleurs de droite saisis comme par surprise dans le naturel de leur attitude et la spontanéité de leurs mouvements.

Quand vous aurez assisté au spectacle de cette victoire familière, pour ainsi dire, et présentée sans emphase, retraversez la salle et allez voir la retraite de 1814. Elle est placée juste en face, comme pour faire antithèse. C'est encore un tableau d'état-major, mais un état-major en déroute. Napoléon vaincu, mais ferme et résigné, conduit un groupe de généraux et de maréchaux de France. Sa belle tête est couronnée de cette auréole du malheur, qui survit dans l'histoire à toutes les autres couronnes. Il pousse mélancoliquement son cheval sur une route où la neige est pilée, salie, labourée par les roues des caissons et les pieds des soldats. Cette route de la campagne de France est l'ornière lamentable où notre fortune a versé. Un ciel gris s'étend comme un linceul sur le favori des dieux en disgrâce. Les compagnons de sa gloire (aucun d'eux ne

l'avait encore trahi) le suivent tristement, malades de corps et d'âme. Un vent cru les fait grelotter dans leurs manteaux. On reconnaît Drouot, M. de Flahaut, Berthier qui dort en selle et tombe de fatigue. Le plus résistant de tous est le maréchal Ney, nature rustique : on devine que celui-là ne doit pas mourir de froid. Le gros de l'armée s'avance en foule, en tas, en pâte, sur une ligne parallèle. L'œil distingue des fusils, des tambours, des haillons. Il semble que ce troupeau de héros obscurs se serre dans sa détresse pour se réchauffer un peu. Mais les rangs ne sont pas rompus ; c'est une retraite et non une débandade ; l'ennemi trouverait encore à qui parler s'il tombait sur ces gaillards-là.

Jamais, je crois, Meissonier n'a été mieux inspiré que cette année ; jamais il n'a tenté d'aussi grandes choses, jamais son génie n'a pris un vol si haut. On pourra critiquer dans le *Solferino* (1328) une certaine apparence de décousu qui tient à la fumée de canon répandue çà et là en taches blanches.

Nous n'avons pas l'habitude de voir cet ornement dans le paysage, et nous trouvons que tous ces blancs émiettent un peu le tableau. La *Retraite de* 1814 (sans numéro au livret) est d'une tenue plus ferme ou moins contestable : c'est un bloc parfait. Je n'y regrette rien, qu'un peu plus de fini ou de clarté dans le corps d'armée à droite. Il faudrait séparer un peu plus les personnages qui s'y entassent, mais c'est l'affaire d'une demi-heure pour ce pinceau lumineux, puissant, incomparable et mal récompensé.

Le grand salon, dont nous allons faire le tour ensemble, se divise en quatre immenses panneaux. Le premier, qui fait face à l'entrée principale, peut être désigné sous le nom de panneau de l'empereur : c'est celui qui a pour centre ou pour noyau la plus grande des deux toiles de Meissonier, l'empereur à Solférino. Le second, vers la gauche, est le panneau du prince impérial; le troisième, le panneau de 1814; le quatrième enfin peut emprunter son nom au jeune roi des Hellènes. C'est dans cet ordre

que nous marcherons, s'il vous plaît, de droite à gauche, en partant du tableau de M. Bin, où Atalante et Hippomène se promènent tout nus sur la tête du général Lepic.

Il ne faut pas décourager les jeunes artistes qui abordent l'antique et qui attaquent franchement le nu. M. Bin a d'ailleurs fait preuve d'intelligence dans le choix de sa figure principale. Cette grande fille sèche et nerveuse, modelée dans le goût de la cousine Bette, représente assez bien la princesse de féerie mythologique qui défiait les gars à la course. Malheureusement elle ne court pas, et Hippomène ne court pas non plus; ils posent trop visiblement l'un et l'autre. Pourquoi M. Bin les a-t-il peints en brique? Est-ce une réminiscence des terres cuites du musée Campana? Que signifie enfin ce bon public entassé dans les tribunes du pesage pour voir le prince et la princesse arriver au poteau? Il semble en vérité que l'aventure se passe dans les temps historiques, sur le turf ré-

gulier d'Olympie. On croit entendre le cri d'un bourgeois désappointé qui avait pris Atalante à deux drachmes contre une, et qui va perdre son argent. M. Bin ne peut pas ignorer que la course en question appartient à la fable et non à l'histoire, et que cet hippodrome, ce décor et ces costumes sont un anachronisme parfait.

A l'étage inférieur, le portrait du général Lepic, exposé par M. Basset (95), paraît assez finement peint, quoique la tête soit trop mince et sente vaguement l'aquarelle.

Les *Blessés* de M. Armand Dumaresq se soulèvent par un geste connu pour pousser un cri héroïque qui n'est pas tout à fait neuf. Devant cette composition assez chaude d'ailleurs et traitée dans un bon sentiment militaire, on s'en rappelle sept ou huit autres du même genre qu'on a vues sans trop savoir où. Le *poncif* est de tous les temps, de tous les talents et de tous les âges : aucune loi n'en fait un monopole à l'usage de l'Institut. Les fonds sont fins et vrais, mais la tête du petit tambour est martelée comme

un travail de chaudronnerie, et le tout ressemble plus à une pochade qu'à un tableau. Le vrai tableau de M. Armand Dumaresq (52), c'est *la Promenade du Prince impérial*, dans le panneau voisin. A la bonne heure! Voilà de jolis soldats, de bons chevaux arabes, un décor cherché et trouvé, une fabrique et un paysage réussis.

Mais revenons vers le portrait de M. Amédée Thierry (795) par Gérôme. C'est un homme de l'Institut peint par un homme qui en sera bientôt. Singulière influence du palais Mazarin! Il y a déjà de l'Institut dans cette peinture. La tête se saupoudre et s'estompe vaguement d'une poussière académique. On a secoué tout près d'ici les vénérables paillassons de M. Picot. Ce Gérôme, qui est le plus fin, le plus ingénieux, le plus brillant, le plus.... comment dirai-je? le premier de sa génération, a concédé quelque chose à la gérontocratie. Il a fait un pas vers l'Institut, au lieu d'attendre que l'Institut vînt à lui. Son talent jeune et brillant a pris une béquille et renouvelé la petite

comédie de Sixte-Quint. N'importe! Comme Ulysse aux enfers reconnut d'emblée l'ombre d'Achille, on reconnaît ici l'ombre de Gérôme. Ce portrait, tel qu'il est, sous le voile de tristesse qui le couvre, Gérôme seul pouvait le faire. Il est posé et composé de main de maître, et la perfection des accessoires ne laisse rien à désirer. L'administration des Beaux-Arts a pu, sans injustice, placer cette toile au salon d'honneur. J'aimerais mieux pourtant y voir l'*Almée*, ce régal des yeux, ce petit chef-d'œuvre du vrai Gérôme, que je vous garde pour la bonne bouche. Nous irons le voir ensemble un de ces jours.

Personne ne vous défend de lever les yeux en l'air et d'admirer, si bon vous semble, deux immenses aquarelles de M. Schopin (1757, 1750). C'est du Tony Johannot agrandi, ou plutôt délayé outre mesure; deux miettes de sucre dans deux carafes d'eau claire.

Une pièce de résistance, c'est le combat d'Altesco (997), par M. Janet Lange. Tu-

dieu! les gros morceaux! Ce combat, à vrai dire, est surtout un cheval, mais un cheval assez puissant pour nourrir deux régiments de la grande armée sur les bords de la Bérésina. Le lancier mexicain qui le monte se démène comme un diable dans un bénitier; mais nos chasseurs d'Afrique auront l'homme et la bête. On retrouve une bonne inspiration d'Horace Vernet dans cette scène militaire; le paysage, hérissé de cactus, est neuf et curieux. Toutefois, si vous ne savez pas que M. Janet Lange est un brillant dessinateur de vignettes et la providence infatigable des journaux illustrés, vous le devinerez peut-être en voyant sa peinture. Est-ce un éloge? Est-ce une critique? Prenez-le comme il vous plaira.

M. Protais travaille dans le chasseur à pied depuis quelques années, et toujours avec un légitime succès. Il est assez difficile aux Parisiens de notre temps de peindre avec sincérité les martyres et les miracles de la religion chrétienne, car le martyre

devient rare et le miracle est moins offert que demandé. Il faut un énorme déplacement d'idées, presque un changement de peau pour transformer M. Anatole ou M. Léon en peintres mystiques. Mais Léon et Anatole ont joué au soldat quand ils étaient petits; ils ont porté le képi au collége et lu avec passion les *Victoires et Conquêtes*. Ils ont suivi, en gaminant, la musique des régiments de ligne; ils ont rêvé l'épaulette d'or et la vraie croix d'honneur, celle qu'on gagne sur les champs de bataille. Voilà pourquoi tout jeune artiste parisien a dans le fond de sa boîte à couleurs le bâton d'Horace Vernet. Pour peu que les événements y mettent de complaisance, il s'improvise des Vernet, des Raffet, des Charlet au petit pied, qui suivent l'état-major des armées, étudient le soldat, mordent au pain de munition sans faire la grimace, respirent l'odeur de la poudre, et même (pourquoi pas?) saisissent un croquis au milieu du sifflement des balles. Protais est de ceux-là, un des meilleurs et des plus distingués,

j'ose le dire. Il a la taille et la moustache
du chasseur à pied. Il s'est bronzé au feu,
il pourrait joindre à ses médailles du Salon
la médaille d'Italie. Aussi peint-il les soldats
en camarade; on voit qu'il les connaît, qu'il
les comprend et qu'il les aime. Il sait la
guerre à fond dans tous ses côtés familiers,
héroïques et mélancoliques. Il vous dira
comment les hommes se couchent et s'abri-
tent à l'heure de la halte (1588), et comment
ils se remettent en chemin. Si vous lui re-
prochez d'exposer en 1864 les mêmes trou-
piers qu'en 63 ou en 62, il vous répondra,
non sans raison, que les troupiers changent
peu, qu'ils se ressemblent tous plus ou
moins; que l'armée, comme le couvent,
comme la prison, et toutes les institutions
en dehors de la nature, est un moule, un
gaufrier, où l'homme se modèle et se pétrit
à nouveau sur un type uniforme. De là,
cette uniformité qui perce, quoi qu'on fasse,
à travers les épisodes les plus variés.

Mais son passage du Mincio (1589) n'est
pas un simple épisode. C'est un vaste et bel

ensemble, animé par une myriade de détails heureux. Ce passage vous paraîtra, je l'espère, imposant et large sans emphase; le ciel pommelé et la campagne verte expriment la fraîcheur du matin; l'armée remplit bien ce vaste cadre; les zouaves des premiers plans sont d'une vérité vivante et charmante. Protais a couvert des toiles beaucoup plus étendues, je ne crois pas qu'il nous ait jamais montré un tableau plus complet ni plus grand.

Le premier paysagiste de France, M. Daubigny, a exposé deux tableaux. Et je regrette en passant que personne n'ait le droit de nous en donner davantage. Le Palais de l'Industrie est assez grand, Dieu merci! pour qu'on ne puisse alléguer le manque d'espace. Donc, M. Daubigny a deux paysages, dont un fort bon, mais non pas le meilleur, entre les deux toiles de Protais. C'est un peu de ciel, un peu de terre et un peu d'eau; quelques arbres, quelques vaches, une soirée mélancolique dans les champs. L'art de cet illustre maître con-

siste à bien choisir un morceau de la campagne, à le peindre tel qu'il est, à renfermer dans un cadre toute la poésie simple et naïve qu'il contient. Pas d'effets de lumière savante, pas de composition artificielle et compliquée, rien qui attire les yeux, qui étonne l'esprit et qui écrase la petitesse de l'homme. Non, c'est la vraie campagne hospitalière et familière, sans faste et sans fard, où l'on se trouve si bien quand on y est, où l'on a tort de ne pas vivre assez, où M. Daubigny me transporte sans secousse, à mon sincère contentement, toutes les fois que je m'arrête devant un de ses tableaux. Que l'on séjournerait volontiers dans celui-là, au bord de cette eau fraîche, où les vaches prennent leur bain du soir! La nuit tombe, les grives jettent leur dernier cri, le rossignol va chanter.... mais pardon, je divague.

Ce joli tableau de raisins, si frais, si éclatant, si riche en belles couleurs est l'œuvre d'un Belge, M. Robie (1653). Vous savez que la Belgique est le seul pays où les

peintres soient aussi avancés que chez nous. Nos artistes envoient leurs toiles aux expositions de Bruxelles ; Bruxelles vient disputer et souvent enlever les médailles aux concours de Paris. Le progrès des deux pays ne peut que profiter à ces luttes fraternelles ; je regrette seulement que nos plus illustres voisins, les Stevens, Lies et le grand Leys se tiennent trop souvent à l'écart. Si l'administration n'a plus de récompenses à la hauteur de certains mérites, le public tient en réserve une provision d'applaudissements qui n'est pas à dédaigner.

Tout est fort bien dans le tableau de M. Robie : les pampres et les fruits, et la ronce et le chardon, et le faisan qu'on a jeté là je ne sais pourquoi, et l'effronté moineau qui picore. Il est vivant, je crois, ce gamin emplumé. Lorsqu'il aura fini de prendre sa pitance, il ira dans le jardin jouer le dernier acte de la digestion sur le nez de quelque statue.

La dernière toile à voir sur ce panneau, est celle qui éclaire l'angle gauche de sa

lumière douce et légèrement voilée : l'*Automne* (1590), par M. Puvis de Chavannes. M. de Chavannes s'est fait une large place en quelques années ; ses coups d'essai, au Salon du moins, ont été des coups d'éclat ; il a des fanatiques et même des détracteurs ; la masse du public intelligent est franchement déclarée en sa faveur et suit la marche de son talent avec une émotion mêlée de crainte. C'est qu'on ne les trouve pas à la douzaine, en l'an de grâce 1864, les artistes qui consacrent leur vie à la recherche désintéressée du simple et du grand. C'est que le *nu*, ce sublime vêtement des dieux, a fait place dans l'art, comme dans la vie privée, à toutes les crinolines de la fantaisie. Lorsqu'on a vu un jeune homme audacieux qui débutait par l'attaque du nu, dans des proportions sinon héroïques, au moins très-décoratives, on s'est demandé avec une certaine inquiétude s'il poursuivrait son chemin à la suite des vieux maîtres, ou s'il imiterait ces lauréats du théâtre qui débutent par cinq actes en vers et travaillent

toute leur vie pour le Palais-Royal. On signalait en lui des qualités éminentes, mais pouvait-on répondre qu'il ne se gâterait pas dans l'ivresse du succès? Aujourd'hui, je crois pouvoir affirmer que l'expérience est faite et l'écueil évité. M. de Chavannes est resté fidèle aux traditions du grand art, il ne s'en écartera plus. Il poursuivra, n'en doutez point, ces études de la beauté pure, chaste, élevée. Peut-être modifiera-t-il, et non sans succès, les premiers partis pris de sa manière. Il dissipera vraisemblablement cette brume légère qui s'interpose comme un voile entre sa peinture et nos yeux. Il ajoutera quelques accents de modelé à ces nobles figures qui pèchent encore aujourd'hui par une simplicité trop grande et trop voulue. C'est fort beau de peindre le nu, mais il ne faut pas le dépouiller. En revanche, il introduira la simplicité et le goût sévère dans ses fonds, ses paysages, ses accessoires de toute sorte. On ne peut, sans une contradiction choquante, simplifier volontairement la nature humaine en compli-

quant la nature autour d'elle. Les peintres primitifs et Raphaël lui-même à ses débuts simplifiaient le modèle de l'homme, mais ils traitaient plus sévèrement encore les beautés éparpillées du paysage : rappelez-vous ces jolis petits arbres des premiers tableaux de Raphaël : c'est la nature réduite à sa plus simple expression.

Je saute au deuxième panneau, et je prends tout d'abord le portrait du prince impérial qui en occupe le centre (1979). Certes, M. Winterhalter ne doit pas être considéré comme un artiste médiocre : la faveur dont il jouit chez les princes de l'Europe et même dans le bon public ne saurait être attribuée à une méprise universelle. Vingt-cinq ou trente millions d'individus ne se donnent pas le mot pour faire tous en même temps la même sottise. M. Winterhalter a du talent, il l'a prouvé plus d'une fois ; il excelle souvent à rendre l'élégance et l'éclat d'une jolie femme. Il sait poser, ajuster, habiller magnifiquement certains de ces modèles ; il a fait des portraits qui peuvent affronter

la comparaison de Lawrence et de tout ce que l'Angleterre a produit de plus aristocratique; mais son exposition de cette année est au-dessous du médiocre. Il n'en rejettera pas la faute sur ses modèles. Il avait à peindre un bel enfant que tout Paris connaît, que vingt mille bambins ont vu de tout près dimanche dernier, dans le jardin de ses père et mère; il en fait une poupée froide, exsangue, à l'œil éteint, à la physionomie morne; mal ajustée, d'ailleurs, car personne ne se promène en habit de ville avec un fusil de munition, depuis que les bisets sont exclus de la garde nationale. L'autre portrait (1798) n'est pas dans le salon d'honneur; vous le trouverez exposé à part, sur un pied d'écran, dans la salle du W; mais j'en parle ici pour n'y plus revenir. C'est un crime de lèse-beauté, ni plus ni moins. On peut, je crois, sans être courtisan, rendre justice à la figure d'une femme vraiment belle, gracieuse et élégante. Ce qui distingue surtout l'aimable modèle, immolé par les pinceaux de M. Winterhalter, c'est une in-

croyable finesse de peau, une chair nacrée, un ton général d'une finesse exquise. On repense, malgré soi, à ces déesses d'Homère qui saignaient de l'ambroisie quand le tranchant de l'airain effleurait leurs membres délicats. Corrége seul, ou notre Prud'hon, pourrait exprimer, par le coloris, cette fine fleur de suavité féminine; M. Winterhalter est allé prendre, je ne sais où, des tons de chair lavée, relavée et macérée dans l'eau. Son portrait est mesquin, comme une peinture sur porcelaine; il n'a pas même en compensation la fraîcheur et le rire de l'émail.

MM. Decaen et Armand Dumaresq semblent avoir lutté ensemble et peint concurremment la promenade du Prince impérial. Je vous ai dit hier que la toile de M. A. Dumaresq était une de ses bonnes; mais le tableau de M. Decaen n'est pas non plus à mépriser. Moins de science et d'acquis, mais beaucoup de verve, de brio, de jeunesse. La fantasia des spahis est bien vivante et les chevaux ont fort bon air. C'est

la première fois que je rencontre la peinture de M. Decaen ; j'augure bien de ce début.

Un homme qui expose depuis bien des années, un bien vaillant artiste, un talent plus remarquable que remarqué, une conscience, une énergie, une vigueur digne de tous les éloges, c'est Mélin, peintre de chasse. Pourquoi est-il à peine connu, lorsque Jadin, son chef d'emploi, jouit d'une renommée européenne? Levez les yeux vers ce grand hallali sur pied (1331) à l'angle du panneau du Prince impérial. Voilà pourtant un vrai cerf, des chiens vivants, hurlants, palpitants, une mêlée magnifique. L'ensemble est beau, le groupe parfait, les détails irréprochables. Les chiens, qui paraissaient un peu mous il y a quelques années dans les tableaux de M. Mélin, sont devenus fermes et robustes, en évitant la dureté excessive qui est le seul défaut de Jadin. Tout ce qu'on peut reprocher à cette belle toile, c'est le ton général un peu roux ; la couleur est imperceptiblement rissolée : il y a eu un

tour de casserole de trop. Mais le brave tableau! l'excellente chose! Le digne artiste que ce Mélin! Je viens de chercher au livret le total de ses récompenses : il a eu deux troisièmes médailles, une seconde et un rappel; le tout échelonné entre 1843 et 1864. Travaillez donc!

Je ne sais pas à quel propos M. Français a obtenu, dans certains ateliers, le renom d'un chef d'école. Il ne dessine pas aussi bien que M. Desgoffe ou M. Paul Flandrin; il n'a ni la vigueur de M. Théodore Rousseau, ni le charme poétique de M. Corot. Une fourmi se promènerait à l'aise dans ses paysages petitement traités; le regard du spectateur s'y ennuie. Le talent de M. Français se compose d'une importante collection de qualités moyennes; il fait assez bien tout ce qu'il entreprend; il est un peu l'élève de tout le monde; il ne sera jamais, grâce à Dieu, le maître de personne. Je donnerais de bien grand cœur sa *Villa italienne* (743), et même le *Bois sacré*, qui est dans la salle des F, pour une des deux admirables po-

chades que ce brutal de Clésinger a suspendues contre ce panneau (406,407).

M. Cabat est un doyen du paysage, mais il n'a pas sensiblement faibli. Peut-être même affecte-t-il, en vieillissant, une dureté excessive. Ses grands arbres bien plantés, fortement membrés, sont en bois jusqu'aux feuilles inclusivement. Et le cerf aux abois qui se jette dans le lac de Némi, va se casser les jambes, car l'eau du lac est prise, en plein été (299).

Entre les deux paysages de Clésinger, on voit un petit portrait assez bien peint. C'est la princesse B..., par M. Mussard (1416); si je dis la princesse, c'est que j'ai trouvé des renseignements au livret, car on ne devine pas au premier coup d'œil si M. Mussard a fait poser un homme ou une femme. Lorsqu'on veut à tout prix exagérer le *caractère* d'une figure, on expose le public à ces méprises, ou du moins à ces doutes-là.

Un peu plus haut, ce paysage un peu sale, peuplé d'hommes un peu vulgaires et de

chevaux pas mal indiqués, vous représente le derby de Chantilly (1964), par M. Washington. La composition est assez étroite et mesquinement conçue : on voudrait plus d'espace, plus d'air, plus de grandeur. Ce tableau, pour un ignorant, ne représente pas la plus illustre course de Chantilly, mais quelques scènes intimes de sport provincial. Je n'en parlerais donc pas, si je ne croyais y démêler quelques-unes des qualités qui font les vrais peintres : un vif sentiment de la couleur, une franchise, je dirais presque une droiture d'expression, une liberté de facture assez rare par le temps qui court. Lorsque M. Washington se sera débarbouillé de son réalisme *voulu*, il lui restera une jolie dose de réalité.

M. Briguiboul, qui remplit l'angle supérieur, à gauche du panneau (261), mérite non-seulement les égards, mais en quelque sorte l'amitié de la critique. C'est un jeune homme de grand vouloir et de belle espérance; il vise haut; je ne me pardonnerais pas de dire un mot qui pût le décourager.

Il ne faut pas cependant qu'il se croie arrivé au but. Les résultats qu'il a obtenus ne sont encore que des promesses; le plus fort reste à faire, et j'insiste sur ce point de peur qu'un si vivant et si vaillant artiste ne s'endorme au tiers du chemin sous les petits reposoirs du succès.

Ce qui vous est acquis, monsieur, c'est l'art de composer savamment un tableau, c'est une incontestable étude du corps humain, le maniement facile du nu, le goût de la beauté noble et svelte. Ce qui vous reste à chercher, c'est d'abord la vigueur : vos longues figures efféminées respirent je ne sais quel parfum de décadence savante. Ce qui vous manque aussi, c'est cette belle simplicité dont M. de Chavannes abuse un peu. Enfin, votre couleur est fausse ou, pour parler plus nettement, vous n'avez pas encore tourné votre attention vers les beautés infinies et les richesses inépuisables de la couleur. Mais si je n'étais pas convaincu que vous pouvez acquérir les qualités qui vous manquent, je ne me déguiserais pas,

comme je fais, en maître d'école, pour vous ennuyer de mes conseils.

L'*Épisode de la bataille de Magenta* (1429), par M. de Neuville, n'est pas seulement un bon tableau : c'est l'exemple du talent et de la réputation enlevés, pour ainsi dire, à la baïonnette par un travail furieux. Voilà un tout jeune homme qui n'avait pas touché une brosse il y a six ou sept ans. A peine s'il a reçu les leçons d'un maître. Comme M. Courbet se disait autrefois élève de la Nature, il aurait le droit de se dire élève de la Volonté. Il s'est jeté sur une grande toile pour apprendre à peindre, comme d'autres se jettent en pleine eau pour apprendre à nager, et sa première exposition, en 1859, lui a valu une médaille. Je crois bien qu'il comptait alors dix-huit mois de peinture; mais il avait mis les bouchées doubles. Aujourd'hui, sa place est faite; il a gagné ses éperons; c'est un peintre. Même après avoir vu les belles batailles officielles où la mort se devine plutôt qu'elle ne se voit par quelques échappées, entre les jambes des che-

vaux d'un état-major, on s'arrête avec un vif intérêt devant cette tuerie. Ce n'est pas un festin de gloire servi magnifiquement aux délicats, c'est la terrible cuisine de la guerre. On enfonce les portes, on défonce les crânes, on s'égorge corps à corps, on se casse la figure à bout portant, chacun défend sa peau avec rage en trouant la peau des autres. Le sang coule partout ; il est sur les habits, sur les mains, sur les figures ; il séjourne en flaques sur le sol, il ruisselle le long des baïonnettes toutes chaudes qui ont éventré les Autrichiens. Ne vous semble-t-il pas qu'à certains jours la civilisation fasse relâche ? Tout le progrès des mœurs, toutes les idées de douceur et de fraternité élaborées lentement par les philosophes, prêchées patiemment par les apôtres, sont mises de côté pour vingt-quatre heures ; l'homme revient à l'état sauvage, ou peu s'en faut. Il ne mangerait pas son prochain parce qu'il a d'autre *rata* dans sa gamelle, mais il l'embroche avec volupté. Entendez-vous crier ces gaillards-là dans la mêlée ? Une ménagerie d'a-

nimaux féroces ! Le soldat crie, l'officier crie, les vainqueurs crient de joie, les blessés crient de douleur; la couleur même crie un peu sur la toile. Tout cela serait insupportable à voir, et le cœur des messieurs civilisés, comme vous et moi, se soulèverait devant un tel spectacle, si l'on n'apercevait au second plan ce chiffon tricolore déchiqueté par les balles et les boulets. C'est le drapeau qui éclaire, qui explique et qui justifie le sang répandu.

Somme toute, le tableau de M. Neuville est vrai, dramatique et moderne. S'il n'est pas acheté par la direction des Beaux-Arts, ce que j'ignore, il faudra le placer dans le cabinet de mon ami Émile de Girardin, ou dans la salle des séances du Congrès de la Paix.

Dans le même petit panneau, sur la cymaise, vous verrez un joli château qui s'est fait peindre par M. Justin Ouvrié (1463), comme les jolies femmes se font peindre par M. Pérignon. Puis, la galerie des armures à Turin (334), très-lestement brossée par

M. Castiglione, et enfin, pour la bonne bouche, un régal de peinture exquise, servi par M. Blaise Desgoffe (563). *Fruits et bijoux*, dit le livret, mais les fruits eux-mêmes sont des bijoux là dedans. Il n'y a pas d'améthyste en cabochon comparable à ces belles prunes ; la topaze serait l'humble servante de ces raisins. M. Blaize Desgoffe est en progrès, lui qui semblait depuis longtemps n'avoir plus de progrès à faire. Il a non-seulement varié ses sujets et élargi le cadre de ses études, mais il est arrivé à lier parfaitement ensemble tous les détails d'un tableau. Autrefois il se contentait un peu trop d'exécuter l'un après l'autre des morceaux irréprochables ; il les fond aujourd'hui dans une harmonie douce et discrète ; le voilà devenu dans son genre un maître accompli. La critique n'a plus qu'à poser les armes devant lui et à juger ses tableaux comme Voltaire commentait les vers de Racine.

Les amateurs, plus nombreux de jour en jour, qui n'achètent pas la peinture pour la

garder, mais pour la revendre avec bénéfice, vont au Salon comme à la Bourse chercher de bons placements. Je n'hésite pas à leur recommander M. Blaise Desgoffe. Si cher qu'on le paye aujourd'hui, il vaudra dix fois plus en 1900. On se disputera ses petits chefs-d'œuvre, qui ne craignent pas la comparaison des plus illustres tableaux flamands. Mais pourquoi donc les amateurs spéculateurs ne sont-ils pas soumis à la patente? Savez-vous qu'ils font bien du tort aux marchands de tableaux?

Hamon nous est revenu! Non pas de sa personne : on dit qu'il est à Rome. Mais avec quelle joie ses vrais amis ont retrouvé son talent à l'Exposition! Depuis le jour heureux et triomphal où le public s'est assemblé autour de son petit chef-d'œuvre intitulé : *Ma sœur n'y est pas*, Hamon ne nous a rien montré de plus charmant et de plus frais que cette *Aurore* (913). Est-ce à dire que Rome l'ait converti au dessin sévère et qu'il y soit devenu classique comme M. de Ratisbonne y est devenu chrétien?

Non ; il a conservé ses défauts, ses aimables défauts, ses imperfections presque aussi gracieuses que des qualités. Il dessine, comme autrefois, des femmes qui sont des bébés, de jolies petites poupées roses, habillées de peau bien fine, coiffées d'astrakan blond et rembourrées de son. Mais quelle aimable invention dans les sujets ! quelle grâce dans la pose ! quel goût dans les ajustements ! quelle harmonie dans le décor ! Avez-vous rien rêvé de plus riant et de plus doux que cette petite Aurore, qui a monté sur une feuille de chou pour boire dans le calice d'un liseron ? C'est un rêve, une vision du matin, une de ces images fugitives que notre esprit dessine et efface tour à tour dans le demi-sommeil, quand un rayon de jour introduit furtivement dans la chambre vient donner à nos yeux une sensation de couleur rose à travers les paupières fermées.

Il ne faut pas chercher des pommes sur la vigne, ni demander à un talent les fruits qu'il ne saurait porter. Prenons de chaque artiste ce qu'il nous donne, et remercions

cordialement ceux qui nous offrent des plaisirs si délicats.

Deux grands peintres, M. Corot et M. Théodore Rousseau nous ont offert, à la droite et à la gauche du Meissonier, le spécimen de leur plus belle manière. M. Corot est tout entier dans ce petit *Paysage* (442), avec sa grâce mélancolique, sa fraîcheur vaporeuse et sa poésie virgilienne. Il ne faut pas le chercher dans le *Coup de vent* (443) de la salle C, qui n'est qu'une pochade. Quant à M. Rousseau, le paysage (1682) qu'il expose ici est un de ces chefs-d'œuvre complets, vigoureux, puissants, que le jury d'admission lui refusait par douzaines en 1834. Le *Village* (1681) exposé dans la salle T n'est qu'une laborieuse et triste défaillance.

M. Devedeux, peintre de choses agréables, connu depuis longtemps dans les magasins de la rue Laffitte, s'est élevé d'un échelon. Il y a des qualités réelles dans ce *Bonaparte en Syrie* (584). Mais pourquoi a-t-il peint Bonaparte sous les traits de Victorien Sardou ? Pourquoi donne-t-il à l'armée française

un petit air de mascarade? Et sur quels documents s'est-il persuadé que Bonaparte affrontait un soleil meurtrier en plein midi, sans autre abri qu'un simple claque?

Voici encore un *Intérieur de ferme* de M. Paul Huet (970), bonne toile, pleine de détails vrais, quoique un peu peinte en décor. Et je ne vous défends pas de regarder là-haut une vaste tartine de M. Matout (1319) : la *Présentation de la sainte Vierge au temple*. Il paraît que ce genre de peinture fait bon effet dans les églises ; il me semble bien fade et bien triste dans un Salon.

La *Messe en mer* (651), de M. Duveau, représente un épisode assez touchant de la Terreur. Les églises sont fermées à terre; que deviendront les pauvres pêcheurs bretons, hommes de foi, plus affamés de messe que de pain? Ils frètent un navire à destination du Paradis; c'est M. le *Recteur*, vieux prêtre insermenté, qui commande la manœuvre; le pavillon n'est autre que la croix du bon Dieu. L'arche sainte prend le large, sans autres papiers de bord que la

Bible et l'Évangile; elle s'en va mouiller dans quelque anse écartée, loin des temples de la déesse Raison et de la surveillance des Bleus. Aussitôt qu'elle est signalée, les fidèles accourent à la voile, à la rame, et s'il le faut, à la godille. C'est à qui ralliera l'humble et sacré navire, pour saisir un lambeau de la bonne parole, pour dévorer des yeux les augustes cérémonies du vieux temps, plus chères que jamais, puisqu'elles sont proscrites, plus agréables au cœur récalcitrant de l'héroïque Bretagne, depuis qu'on leur a donné la saveur âpre du fruit défendu.

La toile de M. Duveau est pleine de sentiment, de vérité, d'étude sincère. Elle obtiendra, je crois, un double succès par la gravure. Aujourd'hui, je regrette un peu que la sombre harmonie du vert et du noir exagère, pour ainsi dire, la poésie mélancolique du sujet. Il faudrait aller quérir un supplément de soleil dans le tableau de M. Beaucé. L'artiste y a concentré, comme au foyer d'une lentille, toutes les brutalités

du soleil mexicain. C'est une petite fournaise
(108 *bis*) où des soldaderas (filles à soldats)
se trémoussent à pied et à cheval dans l'exercice de leurs fonctions assez viriles. Elles
ne sont ni propres ni belles, ces amazones
d'arrière-garde; on ne se féliciterait pas de
les rencontrer au coin d'un bois; mais il y
a dans tout le tableau du mouvement, de la
vie; à travers le lâché d'une exécution trop
rapide, on perçoit.... comment dirai-je? un
goût de fruit. M. Beaucé a pour le moment
son atelier à Mexico.

M. Maisiat (1277) fait chaque année un
nouveau progrès. Voilà sept ou huit ans que
j'ai remarqué sa peinture pour la première
fois; elle devient aujourd'hui tout à fait
intéressante; le jeune artiste recueille en
grande partie l'héritage de Saint-Jean. Il
conserve, en l'élargissant un peu les traditions de cette fine et studieuse école lyonnaise, si peu connue du grand public français, quoiqu'elle ait honoré et enrichi la
France. Vous ne vous doutez pas, mon
cher lecteur, des immenses services que les

Saint-Jean, les Maisiat, et consorts, rendent chaque jour à l'industrie. C'est leur inspiration et quelquefois leur direction personnelle qui a élevé si haut le dessin de nos fabriques, et placé au bord du Rhône la capitale de la soierie européenne. Si la mode, qui s'en tient à l'*uni* depuis assez longtemps, revenait demain au *façonné*, vous verriez les chefs-d'œuvre courir les rues sous forme de jupes, parce que Lyon a l'esprit d'offrir à ses dessinateurs une éducation d'artistes.

Le grand succès du dernier panneau n'est pas précisément le portrait du roi des Hellènes par M. Hagelstein (903). Ne suffisait-il pas que ce pâle et courageux enfant portât le poids d'une monarchie difficile et dangereuse au premier chef? Fallait-il lui mettre encore sur le dos cet uniforme lourd et ces épaulettes écrasantes. Jamais, je crois, fardeau ne fut moins proportionné aux forces de l'homme.

On regarde beaucoup deux tableaux de genre historique suspendus côte à côte dans

le voisinage du jeune roi. L'un représente une Matinée chez Barras, l'autre une Visite de Napoléon dans l'atelier du grand David.

Il y a beaucoup d'esprit dans la petite fête de M. Masse (1310). L'artiste a obtenu une médaille; il la méritait. L'aspect général du tableau est frais, agréable, empreint de cette élégance spéciale, de ces grâces renaissantes qui sont venues déroidir la société française sous le Directoire. Le goût d'époque est vivement saisi et finement rendu. Paul Delaroche apprécierait cette œuvre de son élève; il y retrouverait avec plaisir les qualités d'observation, d'arrangement, de clarté, de touche même, qui s'acquéraient dans son atelier. Il y reconnaîtrait aussi sa propre mollesse, singulièrement exagérée dans la transmission. Dans cet ensemble si fin, si spirituel, où les portraits sont pour ainsi dire effleurés au vol du pinceau, le fond manque un peu. Le travail, fort honorable d'ailleurs, est plus brillant que solide. C'est moins un bon tableau que l'apparence, ou, si vous l'aimez mieux,

l'esquisse d'un bon tableau. Il faudra que M. Masse, au lieu de s'étourdir d'un succès mérité, remette son talent à une école sévère; qu'il serre son dessin, qu'il apprenne à creuser le fond des choses, après avoir badiné élégamment à la surface.

M. Jules David (511), comme son honorable et éloquent cousin le baron Jérôme David, est petit-fils du grand peintre. Je n'ai pas dit pour cela qu'il fût son légataire universel. Il lui reste beaucoup à apprendre, s'il veut reconstituer l'héritage du roi des dessinateurs. Mais n'estimez-vous pas, comme moi, la courageuse piété d'un jeune homme qui, portant un tel nom, ose aborder un tel art? La scène qu'il a retracée est un des souvenirs les plus écrasants de son illustre famille : Napoléon et Joséphine venant juger par leurs yeux le tableau du sacre!

Sans compter qu'il n'était pas facile de dissimuler la célèbre grimace de David!

Près d'un joli *Intérieur du musée de Cluny* (818), très-finement rendu par M. Charles

Giraud, vous trouverez, sans le chercher, le *Salon d'Apollon* (1423), par M. Victor Navlet, élève de son père.

Il ne faut pas confondre M. Victor Navlet avec son homonyme, et, je crois, son parent, M. Joseph Navlet, qui habite la salle voisine (1421, 1422). Ces deux talents, fort ingénieux selon moi, n'appartiennent ni à la même école, ni à la même famille. L'*Arioviste* et la *Bataille de Voulon* ne sont guère que des pochades violentes, tourmentées, sur lesquelles flotte dans la poussière un souvenir confus de la bataille des Cimbres. Le *Salon d'Apollon* m'a rappelé la première impression de Mlle Hulot devant le groupe de Wenceslas Steinbock; j'y ai retrouvé ce que le romancier appelle assez élégamment le *brio de belles choses*. Il y a bien longtemps qu'un peintre d'intérieur ne s'est révélé avec cet éclat, cet esprit, cette verve, cette finesse, cette largeur dans les ensembles et cette précision dans les détails.

Un autre débutant, une autre espérance de l'année, c'est M. Tony Faivre. Ses *Amours*

jouant au colin-maillard remplissent et animent de leur gaieté un charmant petit plafond. La couleur générale est bien décorative ; c'est un moyen terme entre nature telle qu'on la voit et le parti pris absolu du camaïeu. Les petites figures nues se tordent joyeusement en tous sens ; il y a un peu de manière, mais conçoit-on des amours qui ne seraient pas maniérés? Les maîtres du dix-huitième siècle ont tracé une loi, nous ne pouvons guère que la suivre. Si vous êtes un révolutionnaire en décoration, commencez par supprimer les amours !

M. Bellangé retrace les épisodes du premier empire à la façon de M. Émile Marco de Saint-Hilaire, avec une foi sincère et une cordiale bonhomie. Quelquefois son style s'élève ; il se rapproche un peu de Charlet ; on regarde ses tableaux et l'on repense, sans savoir pourquoi, à quelques nobles refrains de Béranger.

Son épisode du *Retour de l'île d'Elbe* (124) attire l'attention des curieux par un air de vie, de mouvement, de vraie foule. C'est

un tableau bien fait, nourri de détails, étudié honnêtement. Il y a, si je ne me trompe, dans tous les ouvrages de l'esprit, une génération de bonnes choses sans éclat, mais durables et longtemps agréables, parce qu'elles sont faites à coups de travail et de patience. Je pourrais en citer beaucoup dans la peinture, la littérature et le théâtre, mais tout cela date de quelques années ; on ne travaille plus dans le même genre.

Le peintre crève les yeux de son public sous prétexte de frapper un grand coup ; le romancier cherche un fait énorme, prodigieux, propre à effaroucher le bourgeois et à faire bondir le critique : dès qu'il a trouvé ce qu'il veut, il est tellement pressé de produire son effet qu'il ne se donne pas le temps de l'exécution. Le vaudeville n'est, le plus souvent, qu'une fusée bourrée de mots, un pétard tiré à la face de douze cents personnes. Il ne m'appartient pas de critiquer un défaut qui est celui de mon époque et quelquefois, hélas ! le mien ; mais je ne passe jamais devant certains tableaux, certaines

pièces, certains livres d'il y a trente ans, sans me dire qu'on reviendra peut-être à ce genre *bonhomme* qui n'était pas brillant, qui n'étonnait personne, qui ne faisait pas fumer la barbe des bourgeois, mais qui touchait agréablement l'esprit et réchauffait le cœur par un petit « feu qui dure. »

En sortant du salon d'honneur, qui n'est guère, tout bien pesé, qu'un salon officiel renforcé de quelques toiles choisies, nous continuerons, s'il vous plaît, notre chemin sans rebrousser en arrière. La salle qui s'ouvre à notre droite porte le n° 12 ; elle est consacrée aux lettres N O P ; c'est pourquoi j'y trouve dès la porte un tableau de M. Rouget, par un R !...

Notre époque connaîtrait peu M. Rouget, si l'exposition nationale des Beaux-Arts ne nous avait fait voir le mois dernier, au boulevard des Italiens, un de ses meilleurs et de ses plus grands ouvrages. Dans cette toile remarquable, quelques parties avaient vieilli, notamment certains costumes abri-

cot, dans le style troubadour de 1824; mais on y trouvait par compensation des figures tout à fait belles et un groupe d'enfants de chœur d'une vérité exquise. J'ai reconnu la même main et le même talent toujours jeune, dans un tableau accroché trop haut, dans un coin, contre le chambranle de la porte (1676); il représente, avec beaucoup de finesse et d'observation, deux enfants qui regardent des images.

M. Joseph Palizzi est un Napolitain naturalisé Français, Parisien même, par l'esprit, le talent et le succès. Je connais peu d'artistes plus féconds, plus variés, plus curieux de tenter la peinture sous toutes ses faces : il va du paysage à la figure; il possède les animaux à fond; il quitte un tableau de poche qui a les proportions et le fini d'une miniature pour arpenter une grande toile de dimension historique; il jette par moments sa palette pour essayer de l'aquarelle ou du fusain; c'est un chercheur, un insatiable, un ambitieux dans le meilleur sens du mot. On a pu remarquer

que les succès et les chutes (il y a des hauts
et des bas dans son histoire) le stimulaient
également. Son exposition de cette année est
un succès incontesté. Jamais, je crois, il
n'a plus vigoureusement jeté sur la toile un
Troupeau d'Italie (1467). Sous un ciel noir,
dans une lande des Abruzzes, bœufs et moutons, surpris par l'orage, se sont jetés les
uns contre les autres, et se sauvent en paquet, éperdus, presque fous, harcelés par
la lance du pasteur et par les aboiements du
chien. Ils vont franchir la flaque d'eau qui
s'étend devant eux au milieu des bruyères
et des grandes herbes, et poursuivre leur
course effrénée vers l'étable lointaine. Le
groupe est plein de vie et de diversité; le
ciel, le terrain, la tourmente qui balaye et
tord en l'air une masse de pluie, tout est
vrai : le décor sinistre, aussi bien que le
drame cornu. Il y a tout autant de poésie
dans le paysage des hautes futaies (1468),
mais c'est un autre aspect de la nature. On
dirait que l'artiste a voulu nous montrer par
un beau jour de juillet, la magnificence de

ces abris que la terre offre à l'homme sur un sol riche et puissant : les grands chênes debout comme les colonnes d'un temple, la verdure courbée en voûtes transparentes, et le soleil tamisé par le feuillage, tombant en poudre d'or sur la tête de quelques promeneurs heureux et reposés.

Je ne m'arrête pas au portrait de la charmante Mme de P. (1502), par M. Pérignon, quoique les amateurs du joli manquent très-rarement d'y faire une station. Les qualités de l'artiste et ses défauts sont assez connus du public éclairé. Chacun sait qu'il arrondit et qu'il émousse la vraie beauté de ses modèles sous prétexte de l'idéaliser; chacun sait que ce mérite spécial fait les délices des jolies femmes et le désespoir des critiques, mais que la critique elle-même est quelquefois désarmée devant la couleur fraîche et l'arrangement spirituel des portraits de M. Pérignon.

Il y a de la finesse et de l'esprit dans la *Petite Dévideuse* de M. Pallière (1464). Les accessoires sont mieux traités que la tête et

les mains; mais on ne doit pas trop exiger d'un jeune homme qui débute. J'augure bien de ce commencement.

M. Penguilly l'Haridon est un peintre arrivé, mais il se donne autant de mal que s'il avait son chemin à faire : tempérament breton, obstiné, nature forte et originale. Vous ne rencontrerez jamais cet homme là dans les sentiers battus. Il a étudié les maîtres vivants et morts, mais pour apprendre à faire autrement qu'eux. Je ne le vois imiter personne, et je ne conseille à personne de l'imiter : ses qualités ressemblent à ces armes étranges et compliquées qui tueraient un lion dans les mains de leur maître, et coupent les mains du maladroit qui veut s'en servir.

Il a la curiosité du nouveau et le culte de la force. Sa coquetterie consiste à rajeunir par une sorte de coup de tête les sujets les plus rabattus; il met aussi un certain amour-propre à frapper dur, à outrer les choses, à développer outre mesure les caractères énergiques de la nature. S'il peint

un homme, c'est un gaillard à poil, un dur à cuire, une charpente antédiluvienne qui fait craquer ses os en marchant. Il choisit ses modèles comme les premiers Bretons choisirent leur maître :

> Un grand vilain d'entre eux élurent
> Le plus corsu de tant qu'ils furent,
> Le plus ossu et le greignor,
> Et le firent prince et seignor.

Ses princes et seigneurs, et ses valets aussi, sont taillés dans la grosse étoffe. Il ne dédaigne pas les arbres ni les rochers, mais il abandonne au commun des peintres les arbres de pacotille et les rochers dont on a treize à la douzaine. Ses chênes sont des géants métamorphosés par Ovide; ses rochers ont les os plus durs que tous les rochers de votre connaissance. Et s'il peint le souffle du vent dans un chemin de forêt, il enfle triplement les outres du vieil Éole pour en faire sortir une de ces tempêtes qui ploient les baliveaux comme des joncs et culbutent les reîtres et leurs chevaux comme

des quilles (1501). Rude homme et rude peintre, ce qui n'exclut pas l'esprit.

On n'a rien fait de plus spirituel, de plus vraiment original que son *Adoration des Mages* (1500). C'est un point de vue tout nouveau, paradoxal en apparence, et pourtant plus vrai, si je ne m'abuse, que tous les poncifs de la tradition. Le paysage représente un tableau nu, inculte, affreux, peu semblable à ces petits jardins de la Galilée, où M. Renan joue ses airs de flûte angélique entre la vigne et le figuier. Une torche pâle suspendue à la voûte du ciel par quelque fil invisible éclaire le tableau. Les trois princes de l'Orient, vêtus et armés comme Runjeet-Sing aux jours de gala, sont accourus du fond des Indes avec leurs éléphants et leurs chameaux. Un éléphant ploie les genoux; un autre élève sa trompe vers le ciel en poussant ce cri aigu qui est sa prière du matin (vous savez, sans nul doute, que l'éléphant est le plus religieux des animaux). L'étalage de cette force et de cette richesse fait un contraste charmant avec une chau-

mière misérable, simple cube de bois et de torchis, couvert d'une toiture de roseaux. Un rayon de lumière rouge filtre à travers les ouvertures de la cabane : est-ce la lueur d'une lampe? est-ce déjà l'auréole d'un Dieu ?

J'escamote en passant un gentil paysage de M. Legrip (1170), qui habille ses lavandières des riches haillons de Decamps, et *le Gué* (1537), de M. Piette, agréable tableau, un peu froid et plâtré : il faut éviter, si l'on peut, que le reflet des arbres dans l'eau soit plus ferme et mieux dessiné que les arbres eux-mêmes. Je passe sous silence une assez bonne nature morte de M. Pipard (1556), c'est la petite bière de Blaise Desgoffe. Il me tarde d'arriver aux deux toiles de Nazon, les meilleures de cet excellent peintre, et qui tiennent une place importante dans l'Exposition.

M. Nazon est un homme sans parti pris. Il ne cherche dans le paysage ni la vigueur quand même, ni le vaporeux coûte que coûte. Il ne jette pas la nature dans un

moule tout fait, comme les peintres de l'école historique. La tradition qui commence au grand Poussin pour finir assez tristement en Aligny et Paul Flandrin, ne s'est pas continuée jusqu'à lui. Il est indépendant de tout, excepté des impressions de la nature. Ce n'est pas qu'il évite la grandeur, qu'il redoute les beaux aspects et les lignes imposantes; seulement, il les cherche et ne les fabrique pas. Son paysage des bords du Tarn, éclairé par la riche lumière d'un soleil levant, est une chose vraiment grande, sans aucun croc-en-jambe donné à la vérité. C'est la nature comme on la voit lorsqu'elle est belle et qu'il fait beau : un aspect heureux de la terre, étudié avec amour, rendu avec soin, digne d'être conservé dans la maison d'un homme de goût, qui le reverra longtemps et y trouvera encore un nouveau charme après bien des années (1424). Les mêmes qualités, sous un jour différent, dans une autre saison, remplissent le tableau de novembre (1425). C'est le luxe de l'automne après la splendeur éblouissante

de l'été. S'il y a un conseil à donner à M. Nazon (mais je crois qu'il se l'est déjà donné lui-même), c'est à propos des empâtements qui sont dangereux au Salon. Le jour qui frise le long des toiles s'accroche à toutes les saillies de la couleur et donne au paysage le mieux fait, le plus fini et le plus harmonieusement fondu, un petit air de pailleterie qui inquiète l'œil et trouble un peu l'admiration.

Parmi les jeunes talents qui se sont révélés cette année, il faut donner une place importante à M. Eugène Leroux. Ce n'est pas seulement un artiste qui promet: il est formé, il est mûr, il semble avoir rencontré comme par hasard des qualités qui s'obtiennent à force de temps et d'étude. Nous cherchons en vain quelque trace d'inexpérience, quelque symptôme d'indécision juvénile dans ce joli tableau de l'*Accouchée* (1211). Tout s'y tient, tout y est voulu, suivi, lié.

L'harmonie générale y est douce sans mollesse; les détails sont vrais sans réalisme. C'est un petit poëme complet, cet

intérieur de famille bretonne ; un poëme discret, intime et familier. La jeune accouchée est dans son lit, souriante et fraîche. Ce n'est pas une beauté qui ferait retourner les passants dans la rue, c'est la femme belle pour son mari; et je vous réponds que le gars doit mordre de bon appétit à ces joues rouges comme des pommes. Lui, il arrive des champs, histoire de s'assurer que tout va bien dans la maison; il retournera tantôt à l'ouvrage : en attendant, il se repose un brin en berçant le petit.

Ces gens-là ne sont pas riches ; toutefois, la maison ne sent pas la misère : il y a certainement un carré de bonne terre et quelques arpents de lande alentour. Mais le tableau de leur bonheur ne serait pas plus complet dans un cadre plus doré. Le cœur de l'homme est un vase de petite dimension, quoi qu'en disent les ambitieux et les insatiables. Il faut peu de chose pour le remplir, le sourire d'une femme, le vagissement d'un baby, le regard amical d'un brave chien et un petit rayon de soleil brochant

sur le tout. Et quand le cœur est heureux à pleins bords, vous pourriez y jeter tous les lingots de la Monnaie et tous les portefeuilles de la Banque sans le remplir davantage.

Je suis persuadé que le tableau de M. Eugène Leroux n'ennuiera jamais son propriétaire. Vous savez que la peinture assomme quelquefois ceux qui l'ont achetée. On a passé imprudemment par la rue Laffitte, quand il était aussi simple et moins dangereux de prendre la rue Taitbout. A l'étalage d'un marchand, on a vu un *effet* de lumière habilement jeté sur la toile. Il y avait aussi des arbres dans le tableau, ou même des figures humaines, mais on n'y a pas fait attention ; on n'a vu que ce rayon provocateur, cet *effet* qui appelait les passants, et qui faisait, pour ainsi dire, le trottoir devant la boutique. Ah! le joli, le brillant, l'heureux effet! Et comme par hasard la dernière liquidation avait été bonne, on s'est donné le luxe des beaux-arts pour un billet de cinquante francs. On est rentré chez soi

en se frottant les mains, on a cherché longtemps la place où l'on accrocherait la nouvelle emplette; on a trouvé que le tableau faisait bien là; on est revenu le voir chaque matin pendant huit jours. Mais avant la fin du mois, vous vous apercevez, mon pauvre amateur, que l'effet pris en lui-même, lorsqu'il n'enveloppe pas des trésors d'étude et d'observation, est un mets plus insipide, plus fatigant et plus lourd que le pâté d'anguille chanté par la Fontaine. Trop heureux si vous rencontrez au bout de l'an un imprudent de votre espèce qui se prenne à l'*effet* comme les papillons à la chandelle et vous rachète le chef-d'œuvre à moitié prix! Presque tous les tableaux qu'on fait aujourd'hui méritent d'être regardés, bien peu meritent d'être gardés. On ne conserve avec plaisir que l'œuvre studieuse où l'artiste a comme enfoui une somme d'idées qui se détacheront du fond, l'une après l'autre, et vous ménageront les découvertes et les surprises jusqu'au dernier jour de la vie.

Pardonnez-moi si la tirade vous a paru

longue, mais je l'avais en tête depuis longtemps, et je tenais à la placer. J'aurais pu tout aussi bien vous la servir hier à propos de Penguilly ou demain à propos de Charles Marchal, qui est un travailleur consciencieux, un entasseur d'observations et d'idées. Mais toutes les occasions sont bonnes quand il s'agit de revendiquer les droits du sens commun et de l'expérience contre les entraînements de la vogue et les défaillances du goût public.

Examinez avec un peu de soin la toile de M. Eugène Leroux, et vous comprendrez clairement ce que j'ai voulu dire. Prenez à part chacun des quatre personnages, y compris ce brave chien tout étonné de voir un nouvel hôte au logis; examinez séparément chaque meuble, chaque détail, le lit, le bénitier, le rouet, le dressoir chargé de vieille faïence, la provision d'oignons, le chapeau de paille, la couche mise à sécher sur le dos d'une chaise, le berceau patriarcal où plusieurs générations ont dormi; vous vous expliquerez ce genre de talent qui consiste

à enfouir des idées dans un tableau pour préparer à l'auteur une ample provision de plaisirs.

La peinture de M. Laville (1133) me rappelle une jolie lady que j'ai rencontrée l'autre matin aux Champs-Élysées : chaste, pâle, transparente au point de laisser voir son âme à travers l'enveloppe du corps. L'homme qui lui donnait le bras prenait des précautions infinies de peur de la briser. Certaines aristocraties, à force d'affiner le sang humain, finissent par le tourner en crème. Certain art pousse la distinction jusqu'aux dernières limites de la fadeur. M. Laville est un délicat, un rêveur, un homme de sentiment exquis et maladif. Il trempe son pinceau dans des essences de mélancolie et des huiles de cœur brisé. Avec cela, un grand goût de dessin : il modèle un aimable néant avec beaucoup d'art et de science ; mais il ne sait pas peindre les fleurs : c'est un accessoire auquel il fera bien de renoncer.

Le jury a donné une médaille au *Daniel*

de M. Leloir (1180). Par malheur, on ne sait jamais si ces médailles, absurdement uniformes, sont décernées à titre d'encouragement ou de récompense. Ce tableau, selon moi, ne méritait qu'un simple encouragement. Le *Daniel* est une figure d'atelier, posée vulgairement et drapée à la mode de 1824, dans une étoffe blanche. Composition théâtrale et banale. Les lions, mous et cotonneux, sont trop petits pour leur plan. C'est Daniel qui va les manger. Bon appétit, mon brave !

M. Leman s'est fait un joli nom dans la peinture de genre. Il a beaucoup d'esprit, beaucoup de goût, beaucoup d'observation, et une couleur souvent agréable; mais il ne sait pas encore assez dessiner, et je regrette de le voir agrandir trop tôt la proportion de ses figures. L'art peut cacher certaines imperfections sur une petite toile; personne ne s'avisera de prendre la loupe pour chercher les défauts secrets du modelé. Mais que penser d'un artiste qui met lui-même un microscope sur son tableau pour grossir

toutes les fautes et les rendre plus frappantes? C'est le cas de M. Leman. Son *Médecin malgré lui* (1185) est un agréable toile, animée, spirituelle, d'une physionomie heureuse. Les têtes sont vives et amusantes, les draperies coquettes, la tapisserie du fond bien rendue. On devine çà et là que les mains pourraient être mieux dessinées; toutefois, grâce à la proportion modeste des figures, c'est plutôt un soupçon qu'un reproche. Mais allez voir la *Lecture*, du même artiste (1184), dans la salle voisine. Le microscope a fait son travail d'exagération. Non-seulement il a mis en saillie la mollesse du dessin, mais il a décomposé la couleur. Avis.

Vous trouverez dans la même salle les Gaulois et les Francs, de M. Joseph Navlet (1421, 1422); deux jolies pochades de M. Palvadeau, qui promet un fin coloriste (1471, 1472), et un assez bon paysage de Lambinet. C'est un travail sincère et consciencieux, comme tout ce qui sort des mains de cet honorable artiste; les premiers

plans surtout sont intéressants, mérite rare, mais le fond est un peu sec, les nuages un peu lourds; il y a surtout au haut du tableau une bande épaisse qui gagnerait à se cacher sous la bordure. C'est dans le salon voisin (n° 14) qu'on a mis le meilleur Lambinet de cette année. Celui-là est complet, bien composé, frais, riant, aimable. Le ciel est gai, l'eau claire, les vaches belles, les figures bien jetées.

La *Vue du port de Brest* (1441) comptera, si je ne me trompe, parmi les meilleurs tableaux de M. Jules Noël. C'est une œuvre de longue haleine, importante, étendue, très-pleine, trop pleine peut-être et quelque peu surchargée de détails. Il n'y a rien que de bon dans cette grande accumulation de choses : le ciel, la mer, les quais, les navires, le pont de fer, chef-d'œuvre d'Alphonse Oudry, tout est rendu avec une vérité frappante. Le mouvement même et cette vie multiple qui anime les grands ports de mer, le va-et-vient des embarcations, la physionomie d'un public tout spécial, que sais-

je encore? le branle-bas perpétuel de Brest a été pour ainsi dire attrapé au vol.

Mais il ne faudrait pas que M. Jules Noël prît l'habitude d'égayer ses premiers plans par des caricatures dans le style de M. Biard. Il a beaucoup d'esprit; je ne le lui reproche pas, quoique ce genre de critique soit à la mode depuis quelque temps; mais je lui conseille d'en faire un plus discret usage. Tel calembour qui fait rire les flâneurs sur la porte d'un café paraîtra déplacé dans un discours politique. Ce tableau du port de Brest a des premiers plans où un comique un peu vulgaire détonne sur l'importance et le sérieux du fond.

Dans la salle L M, qui porte le n° 11, il y a trois tableaux importants et vingt-cinq environ qui méritent d'être vus.

Ah! la jolie exposition qu'on pourrait faire, en séparant le bon du passable et le passable du détestable! mais je retourne à mes moutons.

Les trois toiles que je voudrais séparer des autres sont le *Sphinx* de Gustave Mo-

reau; la *Foire aux Servantes*, de Charles Marchal, et le *Repos* d'Henri Lehmann. Chacune d'elles a été placée, comme une pièce de résistance, au centre d'un panneau. Si vous m'avez suivi jusqu'ici, vous avez le *Sphinx* à gauche, le *Repos* à droite, et les *Servantes* en face.

On s'est passablement ému pour et contre le *Sphinx* (1388); il a ses détracteurs, il a ses fanatiques; le prince Napoléon l'a payé 8000 francs, dit-on; quelques critiques prétendent qu'il ne vaut pas dix sous. La première conclusion qui ressort de ces débats, c'est que l'œuvre, bonne ou mauvaise, n'est pas nulle. Les passions du public se déchaînent autour des choses excentriques, comme les courants de la mer se livrent bataille autour des caps.

Dans cette occasion comme en toutes les autres, je tâcherai de nager droit pour que nul courant ne m'emporte. Voici quinze jours à peine que nous nous promenons ensemble, mon cher lecteur, mais vous avez pu observer que j'allais mon chemin sans

parti pris d'engouement ni de démolition quand même.

Je n'ai pas l'honneur de connaître M. Gustave Moreau. On m'assure qu'il imitait la fougue de Delacroix en 1852; je vois bien qu'aujourd'hui il cherche la naïveté du vieux Mantegna; mais ce fait ne prouve nullement qu'il n'ait pas une originalité propre. Beaucoup de bons artistes ont fait ainsi leur éducation dans la peau des autres. M. Baudry, par exemple, est un de nos talents les plus originaux : il a débuté par des pastiches. M. Tissot n'était, il y a deux ans qu'un petit copiste de Leys : le voici qui démasque une personnalité vivante et assez forte. Qui sait si M. Moreau, après quelques tâtonnements, ne trouvera pas sa route? Il est déjà sérieusement original dans la conception de ce tableau, dont l'exécution nous paraît un peu servile.

L'école classique a fatigué ses pinceaux sur la fable d'Œdipe et du sphinx. Cent fois et plus, elle a mis le jeune Grec audacieux et subtil en présence de ce monstre

pédant et sanguinaire, *Taugh*, au visage de femme, à la croupe de lionne, au cerveau de cuistre. Les rébus que l'étrangleuse antique donnait à résoudre aux passants paraîtraient puérils aux élèves d'une école primaire, mais l'enfance du peuple grec aimait ces jeux-là. La barbarie et la subtilité sont plus proches voisines qu'il ne semble. Alcuin, qui fut ministre de l'instruction publique sous Charlemagne, proposait aux écoliers des problèmes aussi niais que ceux du Sphinx. Seulement il ne leur disait plus comme la bête aux fortes griffes : « Devine, devinaille, ou tu seras étranglé. »

Jusqu'à la tentative de M. Moreau, les peintres qui ont abordé ce sujet ont montré OEdipe en mouvement devant le sphinx immobile. Tous ont subi, sans le savoir, l'influence de la vieille Égypte, qui bordait de sphinx pétrifiés les avenues de ses temples. C'est l'art égyptien qui a jeté cette idée dans nos esprits, à force de donner au plus farouche des monstres la placidité d'un ornement d'architecture. Nous voyons depuis

tant d'années l'étrangleuse couchée sur son ventre de lionne, ses pattes collées le long du corps, qu'il nous semble qu'elle a toujours été ainsi et qu'on ne pourrait la déroidir sans la briser.

Cette idée est si profondément ancrée dans les cerveaux modernes, que M. G. Moreau, lui-même, malgré l'énergie de son parti pris, ne s'en est affranchi qu'à moitié. Sa plus grande hardiesse s'est réduite à détacher le sphinx de sa plinthe trente fois séculaire, à écarter ses membres du corps, à assouplir ses vertèbres soudées entre elles. Là s'est borné l'effort et l'audace : il n'a pas osé ébranler un seul muscle de cette face placide et mystérieuse. Le corps est éveillé, les flancs palpitent, les pieds bondissent, la griffe étreint : le visage est encore endormi ou plutôt paralysé par la tradition égyptienne.

Ce restant d'immobilité nous paraît d'autant plus étrange, à nous autres modernes, que l'artiste a choisi pour son sphinx un type très-connu et justement populaire depuis quelques années : c'est la tête des pou-

pées Huret, chère à toutes les petites filles, et terrible seulement aux pères et aux oncles, parce qu'elle leur rappelle une dépense de trente-huit francs.

L'association des idées est un travail bizarre et despotique, qui se fait le plus souvent en nous malgré nous. La première fois que je me suis arrêté devant la toile de M. Moreau, il m'a été impossible de m'émouvoir au danger d'OEdipe et même, vous le dirai-je? de discuter sérieusement la situation. Je ne me disais pas : il a eu tort de piquer sa lance en terre au lieu d'embrocher ce chat malfaisant; je ne me rassurais pas en observant la bouche du sphinx, trop petite pour mordre et à peine assez grande pour baiser; je ne remerciais pas le farouche animal du soin qu'il prend de s'accrocher aux draperies et aux bandelettes sans effleurer la peau du bout de ses griffes. Non. La seule idée qui me poursuivait, la seule qui me domine encore, c'est qu'OEdipe, s'il fait un mouvement, va casser la tête de la poupée, et qu'il faudra en remettre une autre.

Ce qui rassure un peu les yeux dans cette conjoncture, c'est l'impassibilité du bon OEdipe. Ce roi thébain appartient sans nul doute à l'illustre famille qui régna quelque temps sur les grenouilles, selon le témoignage de la Fontaine. Comme le soliveau de la fable, il est en bois. Ses muscles unissent la roideur de l'acajou à la couleur du palissandre; jamais le sang humain n'a coulé sous le placage de sa peau; jamais un mouvement (à moins que le bois ne joue) n'écartera les feuilles de zinc dans lesquelles l'artiste l'a drapé. Non-seulement il est de bois, mais il est de ce bois antique, ultra-sec et vermoulu, qui se rencontre parfois au fond des garde-meubles. M. Moreau l'a rapporté d'Italie avec les montagnes du fond, avec le vase étrusque qui se trouve (on ne sait pourquoi) sur un tronçon de stèle, au milieu du paysage, avec ces mains de cadavre qui ornent le premier plan de leurs contorsions trop connues.

Il est bon d'imiter les anciens; mais il ne faut pas que le culte du passé dégénère en

fétichisme. Mantegna, de son temps, faisait tout ce qu'il pouvait, montrait tout ce qu'il savait. La meilleure façon de l'imiter serait de suivre son exemple et non de recommencer ses erreurs et ses inexpériences.

Comme certaines grand'mamans qui minaudent et zézayent pour se rajeunir, la peinture des époques les plus faisandées s'amuse quelquefois à singer les petites filles; elle joue à la poupée, s'habille en robe courte et prend des airs naïfs. C'est ainsi que les Anglais, vieux malins, après avoir épuisé toutes les rubriques du métier, se sont éveillés un beau matin plus jeunes et plus naïfs en art qu'une rosière en amour. Ils ont fondé l'école pré-raphaélite, où l'on considérait Raphaël lui-même comme un roué et un corrompu. Que diriez-vous des sénateurs de Paris s'ils s'assemblaient dans un coin du Luxembourg pour commenter Berquin, jouer aux billes et boire de la crème? Qu'a-t-on dit à Versailles en 1780, lorsqu'on a vu les plus jolies femmes de Paris et les plus expérimentées, s'enrubanner

à grands frais pour traire les vaches? Voilà précisément ce que je pense de la *Tentation* de M. G. Moreau. Et ce qui me fâche le plus en cette affaire, c'est que M. Moreau a de l'originalité, des germes de vrai talent, un incontestable savoir, un tempérament de coloriste. Ses qualités serviront de passe-port à ses défauts, et comme il vient d'obtenir un succès, les petits confrères ambitieux le solliciteront tantôt de fonder une école d'ignorance. Malheur à nous si la naïveté nous déborde! Nous ne penchons que trop vers l'archaïsme et l'étrusque; ce n'est pas là qu'on devrait nous pousser.

Notre époque a de grands côtés, mais elle n'a pas encore trouvé un art qui lui appartienne et qui porte sa marque. Nous avons eu le style Louis XIII, et le Louis XIV, et le Louis XV, et le style Empire, et le style Louis-Philippe, qui n'était pas joli, joli, mais qui se ressemblait à lui-même. Il reste à découvrir le style Napoléon III, et j'ai beau regarder aux quatre points cardinaux de tous les arts, je ne vois rien paraître. Cher-

chez, morbleu! mais cherchez en avant et non pas en arrière, si vous voulez trouver du nouveau.

M. Charles Marchal nous offre l'exemple assez rare d'un amateur arrivé en peu d'années au renom des vrais artistes. Je ne vous conterai point les circonstances plus ou moins romanesques qui l'ont conduit à vivre de son travail, ni les difficultés de son début, ni la grande résolution qu'il prit un jour de *piocher* la nature au fin fond de notre chère Alsace. Le plus gai, le plus franchement parisien de tous les peintres de Paris, se confina près de deux ans dans la petite ville laborieuse de Bouxviller, au milieu d'un pays toujours neuf, où les usages et les costumes du bon temps se sont assez bien conservés. Les paysannes y portent encore le bonnet brodé, le corsage étincelant de paillettes, la jupe verte ou rouge, selon qu'elles sont protestantes ou catholiques. La ville elle-même est pittoresque à souhait; elle sent son moyen âge d'une lieue : vous en voyez un bel échantillon

dans ce tableau de la *Foire aux Servantes* (1288).

Certes, le jeune artiste doit beaucoup à l'Alsace hospitalière et cordiale, et surtout à ces bonnes gens de Bouxviller qui l'ont choyé comme un fils. Mais il faut avouer qu'il paye largement sa dette en révélant au grand public de Paris la poésie quasi-germanique de ce pays lointain, de ces mœurs peu connues. En trois expositions, il nous a fait connaître trois aspects bien divers de la vie alsacienne. Ce fut d'abord le *Cabaret de village*, œuvre incomplète à certains égards mais hardie, forte, nourrie d'observations sérieuses et d'études profondes. On y pouvait blâmer la crudité de la lumière et un certain luxe d'évidence qui supprimait la demi-teinte et les ombres elles-mêmes pour montrer tous les détails à la fois. Mais c'était bien la poésie alsacienne, avec ses saveurs propres et ses parfums *sui generis*; poésie très-réelle, quoique peu sympathique aux raffinés d'une certaine classe, qui dédaignent le plantureux et le rustique. Il

entre plus de matière que d'esprit dans les plaisirs de ce peuple naïf et brave qui garde nos frontières du Rhin. Il prend les filles à bras-le-corps et applique des madrigaux retentissants sur leurs joues colorées comme des pivoines et fermes comme des pommes ; il crie une chanson lorsqu'il est content ; il tape dur quand on le fâche ; joyeux ou triste, il fait pleuvoir la bière limpide et le vin pétillant dans son large gosier ; il fume sérieusement un tabac mal haché dans de grosses pipes de porcelaine. Tout cela ne ressemble guère au plaisir que nous rêvons pour nous, au sein des délicatesses et des mièvreries de la civilisation parisienne. Mais quand le peintre ou le poëte s'est identifié à ces mœurs, lorsqu'il nous rend avec sincérité les impressions qu'il a ressenties lui-même, il arrive à naturaliser notre esprit dans un milieu si étrange ; il nous rend sensibles malgré nous aux plaisirs qu'il a goûtés. Je lisais ces jours derniers l'*Ami Fritz*, roman alsacien, écrit par un grand poëte vivant qui s'appelle Erckmann, et j'y

découvrais avec la plus vive admiration quelque chose de la naïveté homérique. Cette prose, égale aux plus beaux vers, interprète la nature dans le même sentiment que les tableaux de Charles Marchal.

Après le *Cabaret de village*, l'artiste nous a donné le *Choral de Luther*. C'est un nouvel aspect du même pays et du même peuple. Le soleil n'est pas encore levé; une blonde vapeur enveloppe, caresse, estompe doucement le plus frais paysage de l'Alsace. Un groupe de jeunes gens et de jeunes filles chemine dans la campagne en chantant le cantique sacré. Peinture religieuse, mais religieuse à sa manière, sans aucune parenté avec les terribles magnificences de la chapelle Sixtine ou du Campo Santo de Pise, ni même avec les suavités mystiques de notre Hippolyte Flandrin. C'est la religion simple et familière d'un peuple croyant, mais froid, pratique, laborieux.

Le dernier et le meilleur ouvrage que l'Alsace ait inspiré à Charles Marchal est cette *Foire aux servantes* qui aurait obtenu

une première médaille si le jury en avait eu à donner. Le public, il est vrai, fournit par son empressement et ses éloges de chaque jour un beau supplément de récompense. L'État s'est rendu acquéreur du tableau; il l'enverra probablement au Luxembourg, où le *Choral de Luther* a déjà sa place. Les artistes ont uni leurs encouragements à ceux du gouvernement et du public; phénomène assez rare. Un peintre a demandé qu'on terminât pour lui le carton de la *Foire aux servantes*, et ce peintre, dont le nom résume tous les éloges, c'est Meissonier.

L'action, qui s'explique d'elle-même, sans le secours du livret, a pour théâtre une petite place de Bouxviller. Décor heureux, varié, d'une jolie couleur imperceptiblement archaïque. Les voilà bien, ces vieilles maisons aux toits pointus, aux charpentes bizarres, qui surplombent sur la rue et semblent trinquer du ventre. Je reconnais le ciel un peu terne, et le terrain, et la fontaine héraldique, et la cave fermée par une trappe, et surtout les types, les mœurs, les

allures des habitants. Cette rangée de servantes à louer qui s'aligne contre un mur sur le premier plan de droite, c'est l'Alsace naïve et jolie, comme on la rêve souvent, comme on la rencontre quelquefois. Il y a là une fricassée de gros pétons courts et arrondis dans leurs souliers plats, qui vaut tout un long poëme. Les figures sont vraies et variées. On voit bien que l'artiste a préparé son tableau par une longue série d'études diverses, au lieu de prendre deux ou trois modèles tournés et retournés en tous sens. Le mouvement des filles qui se tiennent par la main est saisi sur nature et vraiment caractéristique. Elles en usent toutes ainsi, non-seulement par gaucherie et pour se donner une contenance, mais peut-être aussi par un instinct de commune résistance contre les familiarités du sexe fort. Le gros fermier qui les passe en revue promène de l'une à l'autre un sourire ambigu demi-paterne, demi-gaillard. Ce n'est pas votre portrait, mon brave papa Miller Jean, de Printzheim, et pourtant c'est un luron dans votre

genre! Les trois hommes qui causent de leurs affaires, les trois filles lutinées par un beau garçon, le gamin qui s'abreuve au goulot de la fontaine et le marmot, ce délicieux marmot qui chasse gravement une oie devant lui : tous ces détails, dont chacun pris à part ferait un tableau intéressant, se fondent sans se nuire et forment un tout irréprochable.

Il faudrait peu de chose en vérité pour que cet excellent tableau fût un chef-d'œuvre ; il ne manque presque rien à l'artiste pour devenir un grand peintre. Mais quoi ? Je ne saurais le dire. Peut-être un peu plus d'air dans le tableau ? Peut-être un effet de lumière plus franc et plus décidé ? Je tremble de donner un conseil, qui d'ailleurs sera probablement inutile. Lorsqu'un artiste marche si fermement dans la bonne voie et signale chacun de ses efforts par un nouveau progrès, le mieux est, selon moi, de le livrer à lui-même ; s'il a su arriver si loin sans les avis de la critique, c'est qu'il a de bons yeux pour voir le but et de bonnes jambes pour y courir.

Entre tous les mérites de M. Henri Lehmann, il en est un que je voudrais signaler ici avec.... comment dirai-je ? avec reconnaissance. Il a obtenu par un talent hors ligne et par un travail obstiné, toutes les récompenses auxquelles un artiste peut prétendre. Il est membre de l'institut, officier de la Légion d'honneur depuis onze ans, c'est-à-dire bientôt commandeur ; il exécute des travaux importants dans nos édifices publics ; on espère qu'il aura l'honneur de terminer les commandes de Flandrin ; il cumule tout les succès et toutes les prospérités désirables, et malgré tout cela, il travaille, il expose, il affronte à chaque occasion les discussions du public et les arrêts de la critique. C'est un bel exemple qu'il donne dans un temps où les maîtres jeunes et vieux ne sont que trop enclins à s'abstenir. Presque tout l'Institut s'est retiré sous la tente ; une multitude de talents dans la force de l'âge semblent s'éloigner du Salon : Couture, Muller, Rosa Bonheur, Cabanel, Baudry.... J'en oublie les trois

quarts, et c'est leur faute. M. Lehmann reste fidèle à ce champ de bataille où il a conquis tous ses grades, où il a remporté quelquefois des victoires contestées, mais où jamais on ne l'a vu tomber.

Sa grande toile du *Repos* (1171) est une des plus belles œuvres de ce Salon, une des plus complètes du maître. Jamais, je crois, M. Flandrin n'avait mieux montré de quelle splendeur et de quelle noblesse l'art peut vêtir les plus humbles personnages et le sujet le plus modeste. Il jette sur un tas de chiffons un pifferaro et une paysanne italienne : quoi de plus simple et de moins cherché? et de ce groupe qui sentirait mauvais sous le pinceau d'un réaliste, il dégage toute la beauté, toute la noblesse, toute la grandeur, toute la poésie, toutes les qualités solides et brillantes qui sont le patrimoine inaliénable du grand peuple italien. Peut-être reprendra-t-on dans ce noble tableau une excessive recherche de la distinction et comme une surabondance de style, mais voilà des défauts auxquels je n'ose plus

faire la guerre : ils deviennent si rares de jour en jour!

La couleur de M. Lehmann, après une série de transformations qui mériterait un volume d'études, est arrivée, si je ne me trompe, bien près de la perfection. Elle est d'une santé, d'une vigueur, qui rappelle les plus fortes pages de Schnetz, le *Sixte-Quint* le *Vœu à la Madone*. Elle est chaude comme dans les meilleurs ouvrages de Léopold Robert; et elle se double de certaines qualités exquises qui manquaient à Robert et à notre excellent M. Schnetz.

M. Ignacio Merino, Espagnol du Pérou, s'est nourri des chefs-d'œuvre de l'école espagnole. Excellent régime et qui lui fera, j'en suis sûr, un grand profit. Mais ce n'est pas tout de dévorer les maîtres, il faut les digérer un peu. C'est à ce prix qu'on évite le pastiche. Pastiche ou non, la *Lecture d'un testament* (1345), est un tableau fort remarquable. M. Merino a déjà pris beaucoup aux maîtres qu'il imite : les types, les costumes, le goût d'époque, quelques ressources et

même quelques excès de couleur. Il lui sera peut-être un peu plus difficile d'emprunter leur incomparable solidité.

On a fait un succès à l'*Idylle* (1223) de M. Lévy ; car ce n'est pas, j'espère, à sa *Tête de jeune fille* (1224) que le jury a décerné la médaille ! La laideur répugnante et malsaine de cette figure m'avait d'abord désarmé : je croyais être en face d'un portrait. Mais du moment où l'artiste a choisi et probablement arrangé à son goût le type qu'il expose sous les yeux du public, on est en droit de lui chercher querelle pour l'avoir choisi laid et l'avoir mal accommodé. Cela soit dit sans méconnaître les qualités de peintre et d'excellent peintre que M. Émile Lévy a déployées dans ce travail ingrat. Cette étude vaut cent fois mieux, comme facture, que la petite Idylle, ingénieuse, mièvre et maniérée. Dans l'Idylle, il y a une idée élégante et pittoresque, des types bien choisis, un groupe assez adroitement agencé. Mais la facture molle, l'indécision de la couleur, le *convenu* du dessin gâtent tout.

Vous remarquerez, s'il vous plaît, qu'entre les deux ouvrages exposés par M. Lévy, il n'y a point de parenté visible. C'est que l'artiste, qui est jeune, hésite encore un peu sur la route qu'il doit suivre, et risque un pas tantôt à droite, tantôt à gauche, sans parti pris bien arrêté. On dirait un jeune homme très-bien doué, mais faible, tiraillé entre cinq ou six influences. Je le suis des yeux depuis quelques années, avec un vif désir de le voir prendre couleur, car il a tous les germes d'un vrai talent, sans compter mille qualités très-honorables qui ne sont pas du ressort de cette critique. Qu'il évite surtout la mollesse et la manière qui ont fait le succès de M. Bouguereau.

Je vois encore dans cette salle une bonne douzaine de tableaux dont je voudrais dire un mot, mais il me reste bien peu de place. La *Chasse à courre* (1077), où quelques petits canards poursuivent une sauterelle verte, est un des bons ouvrages de ce fin observateur qui signe Louis-Eugène Lambert. Je veux passer sous silence l'indigne polichi-

nelle de M. Lambron (1080), ouvrage scandaleux dont la vente est un deuxième scandale. Mais on peut s'arrêter devant le *Marais* (1125), de M. Auguste Laurens, ou l'*Effet de brouillard*, de M. Legat (1159). Ce paysage blanc, d'un aspect nouveau, d'une facture assez hardie, me donne les meilleures espérances. Les figures des laveuses y sont bien à leur plan et d'un ton vrai. Il est à regretter que la toile soit un peu grande pour l'importance du sujet; mais c'est un défaut assez commun aujourd'hui; M. René Ménard en sait quelque chose. Sa *Plantation d'un calvaire* (1336) n'est pas sans qualités; on y reconnaît la main d'un peintre, malgré l'abus du vert qui se reflète jusque dans le ciel. Mais l'artiste a voulu faire trop grand; il a donné à ses figures une proportion qui n'est pas en rapport avec le fini de l'ouvrage, et ce qui pourrait être un excellent petit tableau reste à l'état de grande ébauche.

Nous ne parlerons pas des deux pétards mouillés que M. Manet n'a pu faire prendre. Ce jeune homme, qui peint à l'encre et

laisse à chaque instant tomber son écritoire, finira par ne plus même exaspérer les bourgeois. Il aura beau dessiner la caricature des anges ou peindre un torero de bois tué par un rat cornu, le public poursuivra son chemin en disant : C'est encore M. Manet qui s'amuse; allons voir des tableaux !

M. Magy (1273) promettait des tableaux; il tombe un peu dans le décor en détrempe. C'est ainsi que Loubon, son maître, a fini. Qu'il prenne garde! Ce n'est pas tout d'indiquer les figures et les draperies, comme le voyageur prend des notes sur un album ; il faut dessiner, il faut peindre.

J'escamote, non sans regret, un joli petit *Cabaret* (1372) de M. Monfallet, deux jolies et spirituelles pochades d'Adolphe Leleux, la *Halte de chasse* et les *Lutteurs* (1175, 1174), c'est le triomphe de la touche. Un bon paysage (1301) de M. Camille Marquiset, qui a fait des progrès sensibles, une belle décoration (1372) de M. Monginot, le meilleur élève du grand coloriste Couture; un joli effet d'hiver de M. Michel (1360); toile

importante, bien pleine, bien nourrie, et d'une grande vérité, et la *Partie d'échecs* d'Armand Leleux, bon tableau, bien étudié, quoique un peu vide, en certaines parties. Un Meissonier grandi dans cette proportion montrerait dix fois plus de détails (1176).

Si j'ai oublié quelque bon tableau dans cette salle, je supplie l'artiste de me pardonner une omission involontaire et de ne pas imiter M. Lepère, sculpteur, qui m'envoie du papier timbré!

J'avais dit, avec une virgule : M. Lepère est habile, instruit (,) plus qu'intelligent. Plus qu'intelligent, pour un homme qui sait sa langue, n'a qu'un sens : il indique une intelligence au-dessus de l'ordinaire. C'est ainsi que la Fontaine a dit :

..... Pourvu qu'en somme
Je vive, c'est assez : je suis plus que content.

Mais M. Lepère et l'huissier qui collabore avec lui se sont aperçus que la suppression d'une simple virgule pourrait tourner ce compliment en terme de mépris. La vir-

gule y est, disent-ils, mais enfin elle pourrait ne pas y être, et alors le public pourrait croire que nous sommes instruits (sans virgule) plus qu'intelligents.

On me somme de m'expliquer et de dire si cette virgule est sérieuse, solide, établie à poste fixe ; si j'ai bien eu l'intention de dire que M. Lepère, sculpteur, était à la fois un homme instruit et un homme d'une intelligence remarquable. Je me hâte de déclarer que je le croyais encore en écrivant mon article, c'est-à-dire il y a quinze jours.

Aujourd'hui, s'il vous plaît, nous ferons le tour de la salle 10 (lettres K, L, M); j'allais dire salle de Millet, car Millet y règne sans rival.

Tout le monde le savait, ou du moins le soupçonnait depuis longtemps : ce Jean-François Millet, peintre fermier, demi-paysan, qui vit au fond des bois avec une nombreuse famille et redoute le voyage de Paris par attachement pour ses sabots ; cet homme simple et modeste entre tous est un grand peintre.

Nous l'avions deviné en voyant son *Semeur*. C'était, si je ne me trompe, à l'Exposition de 1848. Mais il ne suffit pas d'avoir des qualités de premier ordre pour occuper le premier rang. Il faut encore être assez courageux pour sacrifier au bon goût et à la vérité les défauts auxquels on tient le plus. Millet en avait un auquel il n'a pas renoncé sans douleur, à telle enseigne qu'il y revient de temps à autre. C'était, ou c'est encore une manie de simplifier la nature pour lui donner plus de grandeur. Ses personnages, taillés dans le roc, bien carrés, bien solides, tous vrais hommes, vraies femmes ou vrais enfants, gardaient volontairement un air d'ébauche. On eût dit que l'artiste avait craint de les dégrossir. Toutes les indications du modelé étaient d'une précision mathématique; mais il n'y en avait pas assez. Plus d'une fois la bouche ou les yeux ressemblaient à des trous percés avec la pointe du doigt dans un bloc d'argile humaine. Les draperies n'étaient le plus souvent qu'une couenne épaisse cousue en rouleaux autour

du corps, et trop raide pour en dessiner les contours. On regrettait ce parti pris de ne rien achever de peur de tout amollir, cette imperfection voulue et obstinée. J'ai entendu un peintre de beaucoup d'esprit, du reste grand admirateur de Millet, s'écrier devant une de ses toiles : « Mais qu'est-ce que les paysans lui ont fait pour qu'il les traite ainsi ? Ne suffisait-il pas de leur refuser la beauté et l'élégance des formes ? Faut-il encore qu'il les déshérite de leurs plis ? »

Je ne sais pas ce que la critique la plus malveillante pourrait blâmer dans ce chef-d'œuvre complet : la *Bergère et son troupeau* (1362). Non-seulement le paysage est admirable, l'ensemble poétique et virgilien, le ciel de juin simple, grand et ardent; les terrains fermes et supérieurement dessinés, depuis le premier plan, où les chandelles des prés sèment au vent leur graine légère, jusqu'au fond où se profile un chariot de foin; non-seulement le chien est attentif, le troupeau bien groupé, avec quelques détails très-spirituels comme cette tête de bélier

qui dépasse le plan et domine les croupes alignées; mais la jeune bergère est charmante à sa manière, sans mièvrerie (on le devine) et sans excès de simplicité. Le costume, le bonnet, les cheveux, la figure, ces mains de paysanne, tout est vrai sans réalisme. Millet n'a jamais peint plus largement, alors même qu'il peignait beaucoup plus rond.

Il a trouvé la perfection dans son talent ; qu'il s'y tienne! Cette bergère est de la même famille que les admirables *Glaneuses* de 1857, mais elle vaut beaucoup mieux.

Je ne goûte que médiocrement l'autre tableau du même maître, les *Paysans rapportant un veau né dans les champs*. Ici, les figures d'hommes sont beaucoup trop rondes et les vêtements manquent de plis. Le mur à hauteur d'appui nous choque par sa couleur désagréable et ses détails d'une monotonie fatigante. Le paysage du fond est banal, vide et inutile; les arbres qu'on y distingue ne semblent pas étudiés sur le vif. Enfin, ce qui est grave, je n'ose pas affirmer que

la vache soit à son plan. On me pardonnera de traiter si cavalièrement l'œuvre d'un homme que j'admire et que j'aime. C'est lorsqu'un grand artiste arrive à la perfection qu'il faut lui faire horreur de ses infirmités passées pour qu'il ne soit plus tenté d'y revenir (1363).

Entre ces deux toiles considérables, quoique de valeur très-inégale, on a placé la *Bergère endormie* de M. Luminais (1262). C'est un autre genre de peinture, et l'on pourrait craindre au premier abord.... mais non! Elle supporte vaillamment un si terrible voisinage, la bergerette du peintre breton. Le ciel est frais et fin, le paysage heureux; les deux chiens qui gardent mieux le sommeil de leur maîtresse que la sagesse du troupeau, sont deux excellentes figures. Je regrette que la tête de jeune fille soit lavée jusqu'à la fadeur; mais c'est un bon tableau en somme, et peut-être le meilleur de M. Luminais. Ne trouve pas qui veut la vraie poésie champêtre.

Le columbarium de M. Leroux (1812) mé-

rite la médaille qu'il a obtenue. C'est un fort bon travail archéologique qui fera battre tous les cœurs à l'Académie des inscriptions. L'Académie des beaux-arts, ou du moins la majorité d'icelle, goûtera certainement ce luxe de gravité, cet excès de monotonie, cette petite débauche de tons grisâtres. Mais nous, l'humble public, nous aimerions à voir un peu plus d'étude dans les parties de nu. Nous admettons, avec Bartholo, que la nuit tous les chats sont gris; nous digérons plus difficilement que toutes les formes humaines deviennent rondes et molles à la lueur des torches : les Flamands ne nous ont pas inculqué ce principe-là.

Nous retrouvons ici M. René Ménard, avec un paysage d'un bon aspect, mais trop fait cette fois et d'un style imperceptiblement bonhomme. La vérité est entre les extrêmes, ô jeunesse effervescente! Et puis, quand vous peindrez des bêtes, souvenez-vous qu'elles ont des os (1337)!

L'Hivernage devant Kinburn (1392) est

une des meilleures vignettes de M. Morel Fatio. Je voudrais la toile moins grande; il est impossible de désirer un ensemble plus vraisemblable, des détails plus intéressants, des groupes plus naturels. Le seul aspect de ce joli tableau réveillera tous vos souvenirs du pôle Nord et ressuscitera dans votre mémoire les belles figures de Parry, de Ross de Franklin, de Bellot.

Une vague apparence de *mal'aria* ne manquera pas d'attirer votre attention sur le *Mont-de-Piété* de M. Marchaux. Vous devinerez au premier coup d'œil que ce jeune artiste est élève de notre Hébert. Qui dit élève ne dit pas toujours écolier ; M. Marchaux a des qualités de coloriste (1292).

Les *Massacres de Pologne* ont inspiré à M. Laugée une excellente composition, dramatique et forte. Le ciel est beau; l'incendie du fond, le paysage, les terrains mêmes, quoiqu'un peu mous, sont justes et bien peints. Il faut tout louer dans le groupe principal. Cependant, la femme fouettée de verges me paraît un peu ronde: on pouvait

sans inconvénient pousser un peu plus loin le modelé de son corps.

Je passe rapidement sur les jolies pochades de Mlles Berthe et Edma Morisot. Le livret m'a bien étonné en m'apprenant que c'était de la peinture féminine. La plus intéressante des deux études que j'ai remarquées (1395, 1396) est celle de Mlle Edma M., qui représente les bords de l'Oise.

Les légumes et les fleurs de Mme Muraton (1414, 1415) dénotent aussi un talent viril. Il y a même un peu de dureté sous cette couleur brillante, et dans ce dessin consciencieux et serré. Je vous signale encore un joli petit bouquet de giroflées, par Mlle Henriette de Longchamp (1215), et deux toiles vraiment curieuses de M. Kuwasseg fils (1046, 1047). Ce jeune homme loge en son corps tous les diables de la miniature. Il raffine, il dessèche, il cristallise la nature, et la revêt de je ne sais quel enduit métallique. Jamais, au grand jamais, la vérité ne fut aussi nette qu'il nous la fait dans ses tableaux. J'espère que M. Kuwasseg fils élar-

gira sa manière; il est à bonne école chez Durand-Brager, peintre ordinaire (et non commun) de la marine impériale. Il n'a rien au Salon, ce pauvre Durand-Brager. Il est tombé malade au moment de finir ses tableaux, et il respecte trop le public pour exposer des ébauches. C'est un tort. Il suffit quelquefois d'une bonne ébauche appuyée d'une bonne maladie pour enlever la médaille d'honneur.

M. Kiorboë, Suédois d'un talent tout français, nous montre deux renards au grand galop dans un assez beau paysage. On voit briller entre les arbres le coup de fusil qui les a manqués. M. Kiorboë est un peintre trop sérieux pour peindre ce qu'il n'a pas vu; je crois donc qu'il a observé chez les renards ce galop de steeple-chase. Quant à moi, je ne les ai jamais vus s'enfuir qu'au grand trot, même sous le feu, mais c'est peut-être une illusion d'optique (1030).

Les *Sonneurs* de M. Le Poittevin (1205) ne sont qu'une grande caricature assez drôle, il est vrai, mais traitée en aquarelle pâle.

Son *Rêve de Cendrillon* (1206) est joliment composé; pourquoi la figure principale offre-t-elle le type des demoiselles qui vont en panier à la Marche? Et pourquoi Cendrillon tient-elle une pantoufle de taffetas vert? C'est une pantoufle de *vair* que le conteur lui a prêtée; le vair est une fourrure et non pas une étoffe verte.

Le *Miracle du prophète Élie*, par Mazerolles (1325), prouve que ce jeune et vaillant artiste poursuit son progrès. Il est né décorateur, et sans viser aussi haut que M. Pierre de Chavannes, il sait bien ce qu'il veut, et ce qu'il veut n'est point à dédaigner. Il rêve un art calme, d'un éclat tempéré, sans excès de couleur, sans surabondance de modelé, et pourtant assez fini pour ne jamais paraître vide. Qu'il se méfie de la fadeur et qu'il repousse les types trop connus, comme cette figure du vieil Élie : je vois un bel avenir devant lui.

L'*A B C* de M. Hugues Merle (1347) est l'œuvre d'un talent mûr et complet: couleur aimable, costumes charmants, accessoires pleins de finesse. La petite tête d'enfant

pourrait être un peu plus personnelle, mais n'importe. Il faut ajouter un nom à la liste de nos meilleurs peintres de genre.

M. Nègre expose un bijou : sa *Rue de Village* (1426). M. Gaspard-Lacroix abuse du cirage ; c'est un Corot en deuil du printemps. La *Scène de jeu*, de M. Montfallet, n'est pas bonne; trop de convention et pas assez d'étude. L'homme en blanc va tomber à la renverse, la scène est fausse, les gestes faux, les plis faux, l'argent même qui roule à terre est faux. Et pourtant M. Montfallet a un vrai talent. Arrangez cela si vous pouvez !

Je vous ai gardé pour la fin la vue de Téhéran (1122), par ce modeste et courageux Jules Laurens. Il a fait de longs voyages, et depuis une douzaine d'années il n'a cherché de repos que dans le travail. La patience et la volonté sont pour beaucoup dans la formation de son talent qui arrive enfin à la maturité. Cette vue de Téhéran est autre chose qu'un renseignement précieux ; c'est un vrai bon tableau, intéressant, local, étudié, sincère, largement fait et bien peint.

La salle n° 9 (lettres I J) est peut-être la moins riche de l'exposition. Y aurait-il des lettres disgraciées?

Entrons pourtant; je vous ferai voir un admirable tableau et quelques têtes d'un vrai mérite, sans vous arrêter au fretin.

La pièce de résistance, c'est le *Labourage* de M. Jacque (988), une grande et belle chose, en vérité. Par une triste matinée de l'extrême automne, sur la lisière d'un bois dépouillé, un laboureur fouette ses forts chevaux à la croupe fumante. Le ciel est chargé de pluie; la terre humide et grasse de la Brie ouvre avec effusion ses entrailles fécondes; une bande de corneilles accourt de loin pour se mettre au service de l'homme (vous savez que la corneille et la taupe, animaux calomniés, sont le *semen contra* de la terre : elles la purgent des vers blancs). Mais pardon !

Le tableau de M. Jacque vous laissera dans l'esprit une idée de santé, de force et de grandeur. Ce n'est pas la poésie mélancolique et douce de Virgile, mais plutôt la ro-

buste simplicité de Lucrèce. Il y a quelque temps que les expositions ne nous ont rien montré de ce style-là.

J'ai cherché dans le livret la liste des récompenses accordées à M. Jacque. Depuis son premier succès, qui date de treize ans, il a obtenu des troisièmes médailles et des rappels de troisième médaille. Inutile d'ajouter qu'il n'est pas décoré! Vous me direz qu'il y a de quoi se consoler; il est peintre, il est graveur, il a écrit sur les volailles de basse-cour un livre excellent, très-bien fait et plus pratique que tous les manuels du monde.

M. Eugène Lavieille, vrai talent et grand courage, suit le même chemin que M. Jacque, mais il n'est pas encore au but. C'est qu'il faut essayer longtemps et s'y reprendre à plusieurs fois pour franchir l'obstacle qui sépare la simple étude du paysage fait et parfait. Limite invisible à bien des yeux, et pourtant plus difficile à franchir que la grande muraille de Chine. Ce n'est pas une question de fini, comme on le croit chez les marchands de tableaux à horloges; ce n'est

pas une question d'arrangement poncif, comme on le croit trop souvent à Rome. Qu'est-ce alors? Rien autre chose que la maturité du talent. Elle ne s'enseigne pas, elle vient aux uns d'elle-même, le plus grand nombre meurt en l'espérant.

Ils sont vraiment jolis, les deux *Souvenirs* de M. Lavieille (1131-1132); surtout la *Matinée d'avril*. C'est vrai, juste, intelligent, fin, bien de siné, et d'une couleur tout à fait aimable. Que peut-on demander de plus? Je n'en sais rien, et pourtant j'y regrette quelque chose. Mais quoi? Cette sensation supérieure, plus poignante et plus douce à la fois, que je viens d'éprouver devant la toile de M. Jacque. Je ne suis pas professeur de peinture, j'ignore absolument les finesses de l'art, mais en présence de certaines œuvres, *j'en ai mon plein*, et je m'écrie que c'est beau. Devant certaines autres il me reste un peu de vide; je reconnais pourtant qu'elles sont très-bien.

Le vrai plaisir et presque le seul profit du métier de critique, est l'émotion causée

par le progrès ou la décadence des artistes vivants. Vous vous expliquez apparemment l'ennui que nous éprouvons à lire le papier timbré de M. X..., ou à percevoir l'écho lointain des doléances de M. Z....Vous sentez qu'on ne pourrait passer une nuit paisible si l'on apprend par un bavardage de domestique qu'on a mis en feu l'estaminet du *Grand Singe* ou la brasserie réaliste du *Pot cassé*. Mais vous ne connaissez pas cette émotion impersonnelle, cette palpitation désintéressée qui nous prend dès la porte du Salon, le jour de l'ouverture. Nous allons juger par nos yeux si le niveau de l'art a monté ou descendu en France dans le cours de l'année; si tel jeune talent a tenu ce qu'il promettait l'an passé; si tel artiste, dans la force de son âge et de sa verve, a franchi victorieusement le dernier obstacle qui le séparait du but. Lorsqu'on suit les expositions avec un peu de persévérance, on finit par apporter à ce sport le fanatisme des Anglais à Epsom. On a ses favoris qu'on accompagne des yeux et du cœur; on a par-

tagé leurs succès, parce qu'on les a prévus et prédits ; on ressent durement le contrecoup de leurs chutes. Il y a des surprises charmantes : par exemple l'explosion presque foudroyante d'un beau talent que rien n'annonçait : un soldat qui sort du rang pour passer maréchal de France. Il y a des déceptions pénibles, des accidents, des gloires brusquement enrayées sur la grand'-route du succès. Mais ce que nous rencontrons le plus souvent et ce qui rend la besogne un peu monotone, c'est cette multitude d'artistes qui sont toujours sur le point de faire une belle chose, qui nous tiennent en suspens jusqu'à leur dernier jour, qui meurent comme ils on vécu.... en promettant.

Je ne dis pas cela pour M. Lavieille, qui nous a déjà donné mieux que des promesses. Encore moins pour M. Jongkind : il ne promet plus ; et pourtant il a peint de manière à donner de belles espérances, ce jeune Hollandais, ferme, pâle, grand, élégant et mélancolique ! Je parle de son talent

et non de sa personne. Quant à lui, je ne l'ai jamais vu. Ce beau talent plein d'espérance est tombé dans le gâchis. Sa peinture est froide et sale comme la boue des neiges fondues. On dirait qu'un artiste si bien doué s'abandonne absolument, qu'il ne travaille plus que contraint et forcé, et qu'il envoie au Salon des pensums de cancre. *Sursum corda!* Haut les cœurs!

M. Imer est un jeune peintre extrêmement distingué de sa personne et de son esprit, délicat dans tous les sens du mot; fin, curieux, actif et pourtant ombragé de je ne sais quelle demi-teinte mélancolique. Je le range, à mon grand regret, parmi ceux qui n'ont pas encore donné tout ce qu'ils ont promis. Il est en fonds pour payer comptant, et cependant je suis tenté d'attacher un protêt au bas de tous ses tableaux. Ceci s'applique aux *Sycomores de Giseh* (979) aussi bien qu'au *Paysage du Berri* (980). Les sycomores sont trop lourds. Le ciel de Berri est prétentieux en diable. Et pourtant le joli fond de tableau! Mais pourquoi

M. Imer a-t-il essuyé sa palette sur le premier plan ?

Je signale au passage un *Christ* de M. Lazerges (1137), si rose et si efféminé, que je l'ai cru peint par M. Renan; une gentille pochade de M. Lévis (1220); une agréable petite marine de M. Poirier (1569); les *Funérailles* de M. Jamin (995), qui promettent un coloriste; la *Léda*, de M. Jourdan (1016), qui m'a tout l'air d'un Lazerges en herbe, et un portrait de M. Jalabert (993), agréable, vaporeux et assez louable en toutes ses parties, sauf les noirs du lacet qui détonnent et font trou.

Notre Aimé de Lemud, auteur de tant de belles gravures, et, en dernier lieu, de cet admirable Beethoven, a exposé un *Moïse* (1192). OEuvre sévère, méditée profondément et empreint d'une conviction sérieuse; un peu tachée pourtant : les yeux se creusent trop, les teintes sont forcées et poussées au noir. On peu louer sans restriction le bras et la main.

M. Jundt est un joyeux Strasbourgeois de

beaucoup d'esprit, avec une pointe de sentiment de temps à autre. Il expose une pastorale assez fine, légèrement effacée; le flou des vers de Mme Deshoulières; et une bien jolie caricature : les *Paysans alsaciens au Musée des antiques* (1028). Je regrette qu'un si joli tableau soit d'un dessin à la fois rond et martelé. On a le droit de traiter par dessous jambe un bon villageois endimanché; mais lorsqu'on touche à la Vénus de Milo, il faut mettre des gants, *mein herr* : c'est une grande dame!

Que dire des chiens de Jadin? On a tout dit. Ils sont plus que très-beaux; ils sont terribles, et vous expliquent l'accident d'Actéon mangé. Ces animaux, tels que le maître les comprend, deviennent des lutteurs, des gladiateurs, des bourreaux armés contre le gibier, et cette peinture de chenil s'élève à la hauteur de la peinture d'histoire.

Regardez à côté d'eux ce joli chien de M. Nicolas Moreau (1390); il n'est pas mal, pris en lui-même. Par la comparaison, il se change en bonbon de sucre candi.

La grande salle des émaux et des miniatures est tapissée de tableaux à l'huile, très-vastes pour la plupart et généralement médiocres. Voici les exceptions que j'ai relevées en me promenant le long de ces grands murs.

Le tribunal des Eaux de Valence, par M. Ferrandiz (702), œuvre de débutant, si je ne me trompe, mais d'un débutant bien doué et bien appris. La jeunesse de l'artiste se trahit par cette crudité de tons et cette franchise exagérée qui exclut un peu les demi-teintes, mais M. Ferrandiz compose déjà fort bien, il dessine juste, sa couleur ne manque pas d'éclat. Ce tableau, trop grand pour un tableau de genre, est réellement pittoresque dans son ensemble. Il fourmille de jolis détails, de costumes intéressants, de physionomies vivantes. Je suis sûr d'avoir rencontré toutes ces têtes à Valence, quoique je n'aie jamais eu l'occasion d'y aller.

Le portrait de M. Gilbert, par M. de Serres (1781), est taché, exagéré, bossué comme

la timbale d'un collégien, par un excès de couleur qui rappelle l'école de Bologne ; mais il ne manque ni de tournure ni d'une certaine grandeur.

M. Legrain, élève de l'honorable et excellent Paul Huet, a des qualités de grâce et de distinction : ne lui demandez pas la fougue et l'incorrigible jeunesse du vieux maître. Il a mis beaucoup d'eau et même un peu de lait dans le vin généreux de l'École. Les *Funérailles d'une religieuse* (1164) sont dans une gamme triste et pourtant assez douce ; c'est moins un tableau qu'une grisaille onctueuse et tendre. Le mouvement des Sœurs est agréable, un peu maniéré dans le goût du dix-huitième siècle. En les voyant défiler lentement avec des gestes de mélancolie mignarde, je me suis rappelé un *Écorché* de 1770 qui tordait ses muscles dépouillés avec une jolie petite grimace sentimentale.

Le *Christophe Colomb au couvent de la Rabida* (528) nous montre une fois de plus le talent inégal, violent, grossier quelquefois,

mais toujours nerveux et puissant de M. Alfred Dehodencq. Un Espagnol du seizième siècle, né à Paris en plein dix-neuvième !

La *Cuisine* de Mazerolle, frise destinée à une salle à manger, n'est pas seulement une composition très-spirituelle, c'est avant tout une œuvre décorative qui réunit trois conditions fort rares : plénitude, simplicité, clarté. Je voudrais les têtes un peu plus variées (1326).

J'ai vu, dans les mêmes parages, deux brillantes pochades de M. Journault, qui sera paysagiste quand il voudra pousser un peu plus sa peinture (1018, 1019), et un vrai bon tableau de M. Lobrichon : *La leçon de lecture en plein air* (1238). Talent encore un peu jeune, mais franc, naïf et souriant comme la jeunesse. Je serais bien trompé, si M. Lobrichon ne prenait pas une belle place parmi les peintres français.

Il y a dans un angle obscur de ce grandissime salon, une vaste toile haut perchée, sans signature visible, sans numéro apparent, comme si le jury s'était fait un

devoir d'ensevelir discrètement l'œuvre et l'artiste. Ce tableau représente une femme blonde ou même un peu rousse, étendue sur le gazon et vêtue de l'ombre des bois pour toute crinoline. Je voudrais bien connaître l'auteur de cette œuvre étrange et sérieusement originale. Autant que j'en ai pu juger de très-loin, ce n'est pas un dessinateur de première force, mais l'enveloppe de lumière discrète et chaude qu'il a répandue autour de ce corps couché promet un coloriste éminent.

S'il est un peintre qui mérite nos sympathies, même lorsqu'il se trompe, c'est M. Feyen-Perrin. Il vise haut, il cultive obstinément le grand art; ni les succès (il en compte d'assez honorables), ni les chutes n'ont pu le détourner de sa voie. Je crois donc inutile et presque injuste de le taquiner à propos d'un ciel crotté ou d'une grève qui ressemble un peu à une vase (708). Il faut avouer, d'ailleurs, que dans ce tableau, trop grand pour le sujet, la figure est indiquée, sinon finie, dans un joli sentiment;

les terrains du second plan sont vrais et d'une belle tournure.

La *Leçon d'anatomie* (719) n'est pas précisément un tableau de salle à manger; mais il y a une grande somme d'étude et de travail dans cette scène d'amphithéâtre. Peu d'artistes l'auraient osée en 1864; je n'en connais pas beaucoup qui l'eussent mieux traitée. Toutes les figures ne sont peut-être pas à leur plan, mais les portraits, depuis l'illustre Velpeau jusqu'à l'artiste lui-même, sont ressemblants et assez poussés; le torse du cadavre est bien; quelques mains sont vraiment belles. Cette collection de personnages a le mérite assez rare de faire tableau.

M. Hippolyte Fauvel, frère du jeune et célèbre docteur qui scrute le larynx de ses contemporains, a exposé un paysage italien d'une certaine importance. C'est une vue prise aux Camaldules de Naples (688). Il y a dans cette masse de verdure quelques arbres fort bien traités. Les figures sont encore un peu faibles. Les deux moines du

premier plan ne s'expliquent plus à trois pas : le bras de l'un paraît sortir du crâne de l'autre.

M. de Grailly (849) nous donne un curieux pastiche de Claude Lorrain. Son paysage est mollement dessiné, mais il m'a jeté dans les yeux une poignée de poudre d'or dont je suis encore ébloui.

M. Sodar a dessiné avec un soin minutieux un paysage des Ardennes qu'on pourrait intituler : *La leçon de botanique*. Un forestier reconnaîtrait les diverses essences d'arbres; un herboriste mettrait les étiquettes à toutes les graminées du premier plan (1796).

Un petit portrait de femme, assez mollement peint par M. Pickio (1531), me reproche une omission que j'ai commise. M. Pickio a dans la salle 12 un beau portrait d'homme en pied, un peu flou et cotonneux, mais d'un mouvement heureux et d'une tournure assez magistrale.

La toile la plus importante de ce salon est l'*Agrippine*, de Giacomotti (799). Étant

données l'Académie de Rome et la vieille tradition de la peinture d'histoire, M. Giacomotti a fait une œuvre entièrement louable. Composition, mouvement, dessin sévère, couleur suffisante, tout ce que l'Institut couronne en ses lauréats se trouve réuni sur cette toile. L'expression des figures ne laisse rien à désirer : Agrippine est bien Agrippine, et le petit Caligula, dans les bras de sa mère, annonce son règne entier par une grimace prophétique ; les plis des draperies sont marqués au cachet de la bonne faiseuse, l'Antiquité. Mais M. Giacomotti ne marchera pas toujours dans les sentiers battus par la sandale de Blondel et le cothurne de M. Picot. Voilà tantôt assez longtemps qu'il demande ses inspirations à la muse des Bouguereaux bien sages; il y a trop de séve dans ce jeune talent pour que l'écorce académique ne crève pas autour de lui. Et tenez, allez voir dans la salle voisine le portrait de Mme P., qui est peut-être le plus vrai, le plus neuf, le plus jeune, le plus moderne de toute cette exposition! (800.)

Mais nous devons d'abord un coup d'œil aux émaux et aux miniatures. Hélas! nous n'en aurons pas pour longtemps.

Il faut faire comme la commission de placement, qui a exposé à part sous le n° 2306, deux émaux de M. Lepec, prodigieux comme façon et comme décoration. Je ne sais s'il faut admirer davantage la perfection inouïe du procédé ou l'élégance des arabesques. C'est à la fois un prodige du métier et un petit chef-d'œuvre de l'art. Les figures du milieu me paraissent plus faibles, surtout la blonde qui est molle, maniérée et mal drapée; et les deux sirènes sont un peu trop parentes du Bréda-sphinx de M. Moreau.

Les deux émaux de M. Popelin méritent une mention honorable (2416, 2417). Le César à cheval est gonflé, papillottant et vaguement dessiné, mais curieux, intéressant et d'un très-joli ton dans certaines parties. Le Pic de la Mirandole a les mêmes qualités et beaucoup moins de défauts.

La *Poésie de Raphaël* (2004), par M. Apoil.

Encore un bon émail et d'un assez beau dessin, sauf la tête, qui est tourmentée.

Les paysages sur faïence, de M. Bouquet (2050, 2054) sont de vraies œuvres d'art ; les ciels, les eaux, les terrains, les arbres, tout est bien dessiné et d'une couleur charmante. Je regrette quelquefois que les arbres soient trop finis ; la faïence comporte un certain lâché qui n'est pas sans grâce.

Je cite encore deux jolis camées de M. Reverchon (2747), deux jolies miniatures de Mlle Morin, un peu froides et lavées (3369, 70), et un assez bon portrait de Mme Herbelin : belle tête, épaules superbes, draperie élégante, mais le cou trop long, le burnous trop étalé en large, les yeux trop noirs et comme peints par Aly, les cheveux mesquinement traités avec de petits frisons frisottants, dans le style de Vidal.

Dans le salon d'Hébert (H, 8), vous verrez à gauche, en entrant, certain portrait en pied, de grandeur naturelle, qui ferait bonne figure à l'exposition des refusés. On en rirait volontiers si la couleur était un peu

moins triste. C'est l'image d'un gentilhomme campagnard qui s'est mis en gilet blanc pour tirer un moineau dans son parc. Dire que c'est mauvais ne serait pas assez dire : cette toile est le triomphe, l'apothéose du mauvais (1065).

Pourquoi donc en ai-je parlé ici, moi qui n'ai pas la prétention de dresser un catologue de caricatures?

Parce que l'artiste, qui s'est trompé si grossièrement, M. Alexandre Lafond, a l'étoffe d'un grand peintre. M. Ingres, son maître, fondait sur lui de sérieuses espérances. Il a prouvé qu'il savait le dessin, qu'il entendait la décoration, qu'il avait le sens du grand. Son tableau de 1857, qui a obtenu une deuxième médaille, se distinguait par des qualités magistrales. Qu'avez-vous fait de vos ailes, vous qui peigniez si noblement les anges tombés? Quel sortilége jaloux vous a même cassé les bras et les jambes? *Surge et ambula!*

J'en dirai presque autant à M. Harpignies. Son petit paysage (919) est une déception

pour tous ceux qui aimaient ce talent si naïf et si fin. Triste, faux, plâtré, de la couleur la plus lamentable, c'est un Aligny moins le dessin.

Il faut passer légèrement sur la petite scène de cruauté enfantine dont M. Hamon a fait un tableau (914). Outre que le sujet me semble ingrat, l'exécution laisse à dire. On permet tout à l'artiste dans un tableau de pure fantaisie; les caprices de la couleur et du dessin ne sont plus tolérés dès qu'il annonce l'intention de travailler dans le réel.

M. Hillemacher et M. Hamman cultivent parallèlement ce qu'on appelle le genre historique. Cette sorte de peinture, un peu trop négligée depuis la mort de Delaroche, est un aimable juste milieu entre le roman et l'histoire; elle marie agréablement le vrai et le faux, comme les ouvrages de Walter Scott. C'est un art familier, dont les chefs-d'œuvre se logent partout, occupent peu de place, et ne sont pas difficiles à déménager. Tandis que la grande peinture décorative

s'adresse, pour ainsi dire, exclusivement à nos yeux, le genre historique parle surtout à l'esprit : il expose le fait, il donne un corps à l'idée, il met le spectateur en conversation réglée avec l'artiste.

Quoique les plus grands maîtres de notre temps aient daigné peindre *le Tasse chez les fous* et *Henri IV marchant à quatre pattes*, le genre historique est le domaine des talents moyens, car il exige avant tout une importante collection de qualités moyennes. Delaroche y excellait, parce que la nature et l'étude lui avaient donné, à juste dose et sans excès comme sans omission, tout ce qui constitue les bons peintres. Il y faut un peu de tout, et point de qualité dominante; un peu de dessin, assez de couleur, un certain tempérament d'artiste, quelque science et pas mal d'esprit. Notez ce dernier point : il a son importance.

L'esprit est plus nuisible qu'utile à ceux qui poursuivent le grand art. Les grands poëtes, les grands historiens, les Raphaël, les Phidias et M. Lepère lui-même auraient

le droit de manquer d'esprit; le peintre de genre et le romancier ne jouissent pas de cette latitude. Un orateur peut être bête et entraîner tout un peuple après lui; un causeur sans esprit se fermerait toutes les portes.

Toutes les portes s'ouvriront à la peinture de M. Hillemacher. Ses petits tableaux petillants seront gravés et répandus à un plus grand nombre d'exemplaires que le *Jugement* de Michel-Ange ou le *Constantin* de Raphaël. Cette monnaie de popularité est un des petits profits du genre historique. Pour un Français qui lira l'*Histoire de Louis XIII*, vous en trouverez cinq cents qui dévorent les *Mousquetaires* de Dumas.

L'anecdote racontée par M. Hillemacher avec sa verve et sa bonne grâce habituelles met en scène Vélasquez et Philippe IV. Le maître achevait son tableau *de las Meninas*, où il s'est représenté lui-même. Le roi vient dans l'atelier, prend un pinceau et trace une croix rouge, la croix de Saint-Jacques, sur le portrait de Vélasquez. C'est une assez

jolie façon de décorer un artiste, mais je ne recommande pas cet exemple aux souverains. Les peintres vous diront qu'il faut être coloriste achevé pour trouver du premier coup sur la palette un rouge qui s'harmonise avec un pourpoint noir. Essayez d'appliquer un vrai ruban de la Légion d'honneur à la boutonnière d'un portrait : quelle cacophonie!

Tout est convention dans la peinture; le rouge d'un ruban n'est point rouge, un habit noir n'est pas noir; le soleil d'un paysage n'est jamais couleur de soleil. Les tons divers que l'artiste fait entrer dans un tableau n'ont qu'une valeur relative. Telle draperie qui paraît d'une blancheur éclatante, passera brusquement au gris sombre si vous mettez votre mouchoir auprès. On peut donc supposer que Vélasquez, le plus grand coloriste d'Espagne, et peut-être du monde, retoucha quelque peu la croix peinte par Philippe IV. M. Hillemacher, pour ajouter à la vérité de son tableau, a copié très-exactement le portrait de l'infante Marguerite.

La scène de don Juan entre les deux paysannes, est jolie, coquette, animée comme le dialogue de Molière (950). Je regrette le scrupule excessif qui a poussé le peintre à choisir un effet du soir. Ce crépuscule attriste.

M. Hamman nous a servi cette année deux jolies scènes du seizième siècle : le *Mariage du Doge avec l'Adriatique* et les *Dames de Sienne* travaillant aux retranchements de la ville pendant le siége de Charles-Quint (912, 911). Le tableau des *Dames de Sienne* est fort joli dans ses détails, mais peut-être moins heureux dans l'ensemble ; tous ces groupes de terrassières improvisées manquent un peu de lien. La scène du *Bucentaure* est plus une et le tableau plus simple. J'y voudrais voir des types un peu plus personnels.

M. de Haas, compatriote de Paul Potter, pourrait se donner hardiment comme un élève de Troyon. Ses paysages ont bon air et ses *Vaches* (904) sont assez belles. Le bétail mort après l'inondation, ce terrain sale

et dévasté, ce cheval ballonné, ce chien hurlant sur un cadavre, toute cette scène de désolation est neuve et intéressante. M'est avis que M. de Haas méritait une médaille, ou du moins une mention. Mais j'oublie que les mentions ont été supprimées.

J'ai remarqué un joli paysage frais de M. Hagemann (904) et un bon tableau de *Chasse* de M. Gabé (759). Mais pourquoi les chiens courants de M. Gabé attaquent-ils le pain du petit valet, qui est loin, au lieu de mordre les fesses du chevreuil qui est tout près?

Le jury a décerné une médaille à M. Hanoteau pour son *Paradis des oies*. Il est certain que M. Hanoteau ne manque pas de talent et qu'il a fait de visibles progrès. Sa peinture est vraie et sincère; il ne dessine pas mal; j'estime assez ses terrains, quoique un peu mous; ses ciels, quoique un peu fatigués; ses arbres, quoique un peu cotonneux; ses oies, quoique un peu rondes. Il est vrai qu'elles sont en paradis, et que le

corps des bienheureux, à quelque famille qu'ils appartiennent, doit se donner à l'expansion. Les oies terrestres, au milieu desquelles j'ai passé mon enfance, avaient, si je ne me trompe, le corps moins uniformément boursoufflé; on devinait plus clairement leurs formes sous la plume. Je me rappelle pourtant qu'aux approches de la mort, après un engraissement de vingt et un jours, elles revêtaient, comme par pressentiment, cette couenne béatifique qui paraît être, dans l'idée de M. Hanoteau, l'uniforme de la félicité céleste. Ainsi soit-il.

Nous avons fait le tour de cette salle assez pauvre en chefs-d'œuvre; il nous reste à saluer le maître de la maison.

Hébert est toujours Hébert, c'est-à-dire artiste jusqu'au bout des ongles, et l'un des plus délicats, des plus exquis, des plus originaux entre tous nos contemporains. Ses défauts comme ses qualités sont inimitables; lui-même n'imite personne. Son talent est la gomme étrange, savoureuse et imperceptiblement vénéneuse d'un bel arbre

blessé au flanc. Nous l'avons tous longtemps taquiné sur ceci et sur cela; nous lui avons surtout reproché l'air maladif qu'il donne à toutes ses figures. Autant vaudrait railler l'Océan sur sa couleur verte ou les étoiles sur leur pâleur. Hébert est comme la nature a voulu; les études profondes qu'il a faites l'ont confirmé dans ses idées ou plutôt dans son tempérament.

Tout ce qu'il s'est assimilé dans l'œuvre des maîtres est devenu sa chair et son sang. Il faut le prendre tel qu'il est ou le laisser : en auriez-vous le courage? Regardez ces deux portraits de jeunes femmes, qui sont deux tableaux accomplis (926, 927). On pourra critiquer le parti pris ou le système; les traits un peu fondus, un air de pastel, une tendance à ombrer la tête sans motif apparent, en laissant le corps dans la lumière. On pourra, d'un autre côté, exalter le goût d'art, la perfection d'ajustement, l'exécution des détails, l'arrangement toujours heureux des mains; mais qu'importe? Toute critique à part, tout éloge mis de

côté, ces deux portraits sont à mes yeux deux monuments inestimables, parce qu'on lit sur chacun d'eux, à côté de la belle Mme L.... ou de la jolie Mme S....; l'empreinte d'une âme exquise et unique en son genre.

Voici la salle de Gérome, et nous ferons comme tout le monde en allant droit à l'*Almée* (1794).

Le théâtre représente un bouge oriental, un de ces hypogées obscurs et frais où le café arabe, savouré par petites gorgées, réconforte le cœur de l'homme pendant les heures accablantes du jour. Au milieu du cabaret borgne, presque aveugle, une fille, debout sur une natte, exécute cette danse nationale où les pieds immobiles ne servent que de support à l'ondulation frémissante des reins. C'est la *danse du ventre,* fort appréciée des dilettanti égyptiens.

L'esprit tout matériel des Orientaux ne goûterait nullement les exercices aériens d'une Taglioni, d'une Emma Livry, d'une Mourawieff, de ces jolies créatures incor-

porelles qui nous lancent à coups de pied dans les espaces de l'idéal bleu. Il n'apprécierait pas beaucoup plus la coquetterie frétillante d'une Ferraris ou d'une Petipa, qui babille des jambes et réveille en nous mille fantaisies spirituelles en sautillant devant nos yeux. L'Almée de Gérome est une fille jeune encore et déjà fatiguée par la gymnastique, les bains de vapeur et le reste. Le corsage entr'ouvert soutient mal sa gorge faiblissante; sa tête est d'une beauté endormie, sensuelle, bestiale; elle se penche en fermant les yeux à demi, comme pour chercher un oreiller absent.

Toute la pantomime qu'elle exécute n'inspirerait que de la répugnance aux Européens cultivés, qui cherchent dans l'amour un échange de sentiments et d'idées. Heureusement pour nous, la volupté renfermée dans le domaine du corps nous laisse froids. Mais un corps savamment tortillé dans des convulsions lentes et calculées dit à ce parterre de soudards accroupis tout ce que leur esprit peut comprendre. Ils sont là cinq ou

six, affublés d'oripeaux bizarres. Selon le tempérament que la nature leur a donné, ils rient, il aspirent, ils hennissent. Le geste est contenu chez eux par une certaine habitude de dignité musulmane, mais les yeux brillent comme des escarboucles sous leurs sourcils proéminents.

Encore quelques minutes, et ils se lèveront l'un après l'autre pour coller des piécettes d'or sur les bras de l'Almée, sur sa poitrine, sur son front et ses joues baignées de sueur. Car ces créatures se démènent dans un café comme les virtuoses du pavé s'égosillent dans les cours de Paris, pour qu'on leur jette un peu de monnaie. On la leur jette d'un peu plus près, toute la différence est là. Tandis que la femme joue son rôle, tandis que les spectateurs s'allument lentement à la vue de ses contorsions, un vieux ménétrier assis par terre râcle philosophiquement sa mandoline, un garçon de café souffle le feu sous la cafetière; on voit au loin, par une échappée, les marchands qui causent de leurs af-

faires et le soleil d'été qui écaille la chaux des murs.

Gérome a fait un beau chemin depuis cet adorable combat de coqs qui a commencé sa renommée. Il pouvait, comme tant d'autres, s'éterniser dans son premier succès et recommencer le même tableau tous les ans, avec quelques variantes; mais c'est un curieux, un chercheur, un vrai vivant. Il recommence sa gloire tous les matins et compte pour néant les œuvres qu'il a faites. Il va de l'antique au moderne, de Périclès à Louis XI, de Louis XI à Rembrandt, de Rembrandt au bal de l'Opéra, du bois de Boulogne au Danube et du Danube au Nil, renouvelant toujours son bagage, retrempant son esprit incisif et souple comme un damas à toutes les sources du beau. Il nous montrait l'an dernier la *Cange*, un drame terrible, à côté de Molière chez Louis XIV. Aujourd'hui, c'est la danse du ventre et les palmes de l'Institut fleuries sur l'abdomen de M. Amédée Thierry. Bonnes ou mauvaises, bien ou mal inspirées, toutes ses œu-

vres se distinguent par une exécution scrupuleuse jusqu'à l'excès. Son *faire* est d'une telle perfection que Paul de Saint-Victor, un de nos maîtres en critique, a pu sans injustice l'accuser d'une certaine monotonie. C'est un défaut, je le veux bien, mais un défaut trop rare par ce temps de peinture courante et de travail lâché. Je ne crains pas que la perfection devienne une maladie endémique, quoique Gérome ait accepté la direction d'un atelier dans notre École des beaux-arts rajeunie et régénérée.

Le soin qu'il met à toutes choses contribuera sans nul doute à vulgariser chez nous la connaissance intime de l'Orient. Delacroix, Decamps, Marilhat, Horace Vernet ont étudié avant lui les pays mystérieux où le soleil se lève; personne n'a pénétré si loin dans l'intimité de ce monde exotique. Arrêtez-vous longtemps devant ce tableau de *l'Almée.* Examinez en détail les costumes, le décor, les accessoires, ce burnous, ces babouches, ces fusils pendus au mur, cette couffe accrochée par les anses : ce chibouk,

ce narghilé, cette cage, cette fiole dans une niche, et mille autres détails explicables ou non, car il y a toujours un peu d'inexpliqué dans les choses orientales. Vous sentirez votre esprit s'acclimater insensiblement dans un autre monde, et s'initier, pour ainsi dire, à une civilisation inconnue.

Voilà ce qui donne un prix parfois exorbitant à certaines œuvres d'art. Vous êtes étonné lorsqu'on vous parle de dix mille écus donnés pour un tableau que six billets de mille francs couvriraient avec son cadre. Soyez persuadé que l'œuvre vaut la somme et que tout acquéreur assez intelligent pour donner un tel prix touchera, en plaisir de bon aloi, l'intérêt de son argent. Ce n'est pas, comme on pourrait le supposer, par un caprice de la mode, que Meissonier et Gérome se vendent plus cher que leurs contemporains. C'est parce qu'ils n'ennuient jamais, et qu'on découvre toujours quelque chose dans leurs tableaux, si bien qu'on croit les connaître.

Je ne reviendrai pas sur le beau portrait

de Mme P..., par Giacomotti, sinon pour redire à l'artiste qu'il est dans le vrai, qu'il fera bien de s'y tenir, et que la nature est une meilleure école que toutes les académies du monde. *Amicus Plato sed....* En français : « J'aime bien Platon, mais j'aime encore mieux la vérité. »

M. Eugène Giraud, le plus rapide, le plus brillant, le plus spirituel de nos improvisateurs, a exposé une toile importante : la *Procession de la Circoncision au Caire* (820). Les fabriques, les costumes, les types, tout est pittoresque au plus haut degré, tout paraît pris sur nature : ce souvenir de voyage a la fraîcheur des premières impressions. La petite *Fellah qui porte des pigeons* (821) est moins un tableau qu'une étude, mais une étude des mieux réussies : le fond est joli, la petite figure est suffisamment modelée; les chairs brunes et les pigeons blancs font un contraste piquant; remarquez l'heureuse disposition du châle traînant dans l'ombre.

M. Victor Giraud, fils de ce charmant ar-

tiste, est un tout jeune homme bien doué et plus savant que les peintres ne le sont d'ordinaire à son âge. Il ira loin s'il marche droit. C'est pourquoi, si j'avais l'honneur d'être son père, je lui laverais la tête, et d'importance. Comment! monsieur, vous portez un beau nom, vous n'avez guère plus de vingt ans, vous savez peindre les chairs et les étoffes, et vous vous affichez au Salon par une scène de cabaret digne de servir d'enseigne aux marchands de vin de la Courtille! Est-ce pour de tels emplois que le talent vous a été donné? Visez plus haut, morbleu! Je sais qu'il faut que jeunesse se passe, mais il est inutile et presque inconvenant de jeter ainsi ses gourmes en public (822). Le même adolescent a fait un joli portrait en pied de notre excellent Louis Monrose (823).

Chacun sait que l'inimitable Alceste de la Comédie-Française, l'honnête homme austère et nerveux qui s'est élevé jusqu'au sublime dans le rôle d'OEdipe, M. Geffroy, grand artiste au théâtre, est peintre à ses

moments perdus. Non pas simple amateur, mais peintre distingué, honoré d'une deuxième médaille au Salon de 1841. Son premier tableau, qui est célèbre, représente les sociétaires de la Comédie-Française ; on peut le voir au foyer des artistes. Malheureusement cette toile où Mars et Rachel occupaient les places d'honneur, est passé à l'état de monument historique.

La mort et la retraite, ce demi-suicide, ont éclairci les rangs ; le succès a introduit dans ce même foyer tout un peuple de nouveaux visages ; bref, le temps est venu de refaire le tableau, et M. Geffroy s'en est chargé. Sa toile ne fera pas mauvaise figure, assurément, mais je ne sais pourquoi elle paraît inférieure à la première. Il me semble que dans certains portraits la ressemblance est un peu banale ; le ton général trop rose et légèrement fade ; peu de têtes sont à leur plan ; quelques-unes sont assez mal dessinées, ou du moins décomposées par des ombres maladroites. Je citerai, par exemple, Mlle Émilie Dubois et l'artiste lui-même,

qui a tué, comme à plaisir, une moitié de sa figure.

Le *Samson* de M. Glaize fils a obtenu une médaille; je n'ai pas le droit de la lui reprendre; voilà qui va bien. Mais j'ose déclarer que son parti pris d'archéologie étrusque en Judée n'est pas heureux; que son Samson est un Hercule forain, que sa Dalila est vide, boursouflée et pitoyablement dessinée, et, qu'en un mot, son tableau n'est bon qu'à obtenir une médaille de pacotille ou un prix de Rome dans les mauvaises années.

Cela dit, je vous recommande deux fort jolis paysages de M. Grenet (858, 859). Le Gué au clair de lune est d'un aspect doux et mélancolique; beau ciel, arbres bien construits, vaches bien dessinées. Le Souvenir de la rade de Naples a les mêmes qualités, et de plus une noblesse et une ampleur remarquables.

M. Guiaud a saisi très-finement une place de Bruxelles (884). M. Guigou ne finit pas encore assez ce qu'il commence, mais il a

deux paysages heureux et clairs (886, 887). Le *Printemps* de M. Herst (939) est riche, discret, bien cuit à l'étuvée dans la douce vapeur de mai. Le *Torrent* de M. Paul Huet vous paraîtra peut-être un peu brouillé, mais il est fortement peint, et le ciel est d'une beauté originale. Je cite pour mémoire une assez curieuse *Fantasia* de M. Gengembre, où les hommes, les chevaux et les chiens se *décarcassent* à qui mieux mieux (788).

Nous parcourrons aujourd'hui l'avant-dernière salle de l'ouest, le n° 6 (F G). Bon nombre de tableaux intéressants, aucune œuvre capitale. Comme il n'y a rien qui fasse *great attraction*, nous pouvons nous promener le long des murs en notant au passage ce qui mérite un coup d'œil.

Voici d'abord une étude d'enfant, par M. Gaillard (762). J'ai connu l'artiste à l'Académie de Rome, où il était logé comme grand prix de gravure. La gravure au burin est morte, ou peu s'en faut; la photographie lui a porté un coup terrible. Il faut que les

graveurs se mettent à faire autre chose ; M. Gaillard, qui dessinait fort bien, s'est mis à peindre : il a raison. Son tableau est à la fois trop simple et trop noir; on dirait une de ces études où Géricault abusait un peu du bitume. Mais le mouvement de la petite figure est très-heureux; c'est beaucoup. Ne trouve pas qui veut un mouvement nouveau, intéressant et vrai. Le mouvement est l'âme du dessin. Rubens a trouvé grâce devant M. Ingres par la justesse et la beauté du mouvement.

La *Tabagie* et l'*Audience*, de M. Fichel (710, 711), rappellent, par le choix du temps et la nature des sujets, les premières œuvres de Meissonier. Il est à regretter que l'artiste ne varie pas ses modèles : tous les hommes qu'il met en scène ont la même tête, les mêmes perruques poudrées, le même nez retroussé et fendu par le bout. Mais ses tableaux méritent d'être vus et revus; on y trouve des poses heureuses, des plis parfaits, des détails justes, des accessoires bien étudiés ; l'impression définitive est excellente.

M. Léon Flahaut n'était, il y a six ans, qu'un fils de famille adonné par goût au paysage. Il a fait des progrès et pris sa place au milieu des artistes. Son grand tableau (720) prouve qu'il a élargi sa manière : voici des lignes heureuses, des aspects larges, un terrain qui se modèle solidement sous l'herbe. Les arbres sont bien dessinés, les petites figures d'hommes et d'animaux sont jetées avec esprit.

La *Léda* de M. Eugène Feyen est d'un aspect un peu brutal et d'un ton qui rappelle les terres cuites de Clodion. Le modelé pourrait être plus ferme, mais l'harmonie générale ne manque pas de beauté ; la draperie rouge s'enlève vigoureusement sur l'herbe ; il y a de l'audace et du talent dans cette œuvre de jeunesse.

Si vous avez des yeux pour voir et pour admirer, vous connaissez le peintre Fromentin. Si vous avez des yeux pour pleurer les larmes les plus douces et les plus intelligentes, vous connaissez Fromentin le romancier, qui a dédié ou plutôt dérobé à

Mme Sand ce chef-d'œuvre de *Dominique*. Cet écrivain de haute volée, cet artiste du sang le plus généreux n'a exposé dans ce salon qu'une petite partie de lui-même, une page empruntée à l'un de ses livres, soit à l'*Année dans le Sahel*, soit à l'*Été dans le Sahara*. C'est la peinture d'un coup de vent dans les plaines d'alfas (758). Je connais trop la conscience de Fromentin pour mettre en doute la véracité de sa peinture. Assurément, il a vu ce ciel barbouillé de cirage; il a crayonné sous son manteau les étranges cassures de ces burnous épais, chiffonnés par le vent comme de simples gazes.

Je veux croire que les sables du Sahara et les alfas couchées au souffle de la tempête ont un tel air de rudesse et de grossièreté. Et pourtant, malgré moi, j'imagine que ces brutalités voulues sont l'effort un peu malhabile d'un délicat et d'un tendre qui cherche à violenter son tempérament. Je retrouve mon Fromentin dans l'Arabe de profil et dans le cheval gris qui le porte. Je le reconnais encore dans cette jolie tête de cheval

bai qui s'appuie avec un frémissement presque humain sur la croupe grise. Mais l'informe pâtée d'hommes et de chevaux qui complète le tableau ne me contente qu'à moitié. Sans oser m'inscrire en faux contre aucun mouvement, aucun détail, aucun pli, je regrette que le plus aimable et le plus sympathique des peintres contemporains n'ait pas écrit plus lisiblement son nom sur cette carte de visite. Le tableau peut être fort bon, pris en lui-même; il nous laisse un peu déçus, parce qu'il ne nous montre pas l'artiste dans son plein.

Le portrait de Mme B. G., par M. Fouque (739), est un peu triste et gris, mais d'une belle tournure. L'Ève de M. Eugène Faure (681) est une femme transparente, modelée vaguement comme ces figures de baudruche qui voltigent à l'étalage des marchands de joujoux. Sa coiffure rappelle la dernière mode adoptée dans le quartier de la Boule-Rouge; sa figure appartient, si je ne me trompe, au même pays. Debout, dans un verger (qu'a-t-elle fait de sa toilette tapa-

geuse?), elle flaire la fleur d'un pommier qui, par un faveur toute spéciale, porte en même temps quelques fruits. Je savais que les orangers jouissent de ce privilége; mais tous les jardiniers de Normandie, s'ils ont vu le pommier de M. Faure, ont dû être bien étonnés. Le mérite de ce tableau (il a obtenu une médaille) consiste dans la couleur, qui est assez fine, et le charme, qui est réel. M. Faure a du talent, médaille à part. Son *Portrait de femme* (682) rappelle, avec un peu moins d'éclat, les qualités exquises de Chaplin.

Une grande toile assez malpropre (677) nous représente Delacroix enlaidi par le réalisme et si horrible à voir qu'une dizaine de bons bourgeois lui tournent le dos en faisant la grimace. L'auteur de cet hiéroglyphe, M. Fantin Latour, veut protester sans doute contre l'engouement public qui a coté trop haut les ébauches les moins dignes du maître. C'est par une ironie assez fine qu'il a intitulé son œuvre : *Hommage à Delacroix*. Le seul hommage digne de Delacroix serait

un bon tableau, peint avec cet éclat dont il a emporté le secret dans la tombe. On pouvait encore l'honorer en groupant autour de son portrait les contemporains éminents qui ont été ses pairs, les inspirateurs de son talent, les associés de sa gloire. Mais peut-être M. Fantin Latour a-t-il voulu consoler l'illustre mort, et lui dire : « Vois comme nous faisons de mauvaise peinture depuis que tu n'es plus avec nous ! »

M. Jules Didier, quoiqu'il ait fait son temps à l'École de Rome, s'est joliment débarbouillé du vernis académique. Ses *Bœufs passant un gué* (591) n'ont jamais pâturé sous les ordres de M. Brascassat; le cavalier qui les conduit n'est pas un modèle usé par dix générations d'artistes ; le paysage ne payera pas de droits d'auteur à Nicolas Poussin. Ce jeune artiste, élevé au sein des académies et né, si je ne me trompe, dans une librairie académique, a sauvegardé, comme par miracle, l'indépendance de son talent. Tel je l'ai vu avant son grand prix, au salon de 1857, tel je le retrouve en 1864;

il n'y a que la science et l'expérience en plus. Son tableau serait parfait sans un certain je ne sais quoi qui sent encore un peu trop le travail et la volonté de tout finir. Mais il acquerra bientôt, j'en suis sûr, un air de parfaite aisance, et il peindra tout aussi bien sans laisser paraître l'application et l'effort.

Victor Meunier nous racontait hier dans un excellent article qu'un de ses confrères en science, après avoir entendu un sermon de M. Pasteur contre les générations spontanées, s'écria : « Je n'avais pas d'opinion faite sur cette grande question, mais la rhétorique de M. Pasteur m'a convaincu qu'il était dans le faux. » Que de fois nous nous prononçons ainsi, par la force de l'instinct, pour ou contre les affirmations de l'artiste ! Un romancier nous ouvre à deux battants le cœur d'une jeune fille de seize ans, et nous nous écrions, sans jamais avoir été jeunes filles : Oui, cela est bien ainsi ! Un autre s'exténue à décrire les angoisses d'un condamné à mort, et nous lui disons, sans avoir

jamais passé par là : Tu nous trompes, rhéteur ! Voilà ce que je serais tenté de dire à M. Gudin, quand je vois sa *Tempête sous les tropiques* (877).

Ce vaisseau doré sur tranche qui sort de l'eau tout entier, cette mer de punch flambant : tout, jusqu'à la bouée décrivant sa parabole et l'homme qui ne la saisira pas, me semble invraisemblable, faux, postiche. Je n'ai point de raison valable à opposer, il me serait impossible de prouver à l'artiste que son tableau est de *chic*, comme on dit en style d'atelier, et pourtant mes yeux se révoltent contre ce tableau comme l'oreille d'un dilettante contre une cacophonie de M. Berlioz. Affaire d'impression, si vous voulez ; tant pis pour moi si mon impression n'est pas juste. Je vous la livre telle quelle, en vous laissant bien libres de ne la point partager. Vous n'êtes pas ici en présence d'un juge qui décide, mais d'un amateur qui pense tout haut. L'autre tableau de M. Gudin (876) est un petit drame beaucoup plus simple, et, selon moi, beaucoup plus vrai.

Le tableau des *Fileuses*, de M. Édouard Frère (754), ne manque pas d'intérêt; mais je crois, après mûr examen, que l'artiste a bien fait de cacher son exécution dans l'ombre. M'est avis que si l'on ouvrait une fenêtre, nous verrions que les personnages, et même les meubles, sont en coton cardé. Le *Matin*, de M. Théodore Frère, affronte le soleil, voire un soleil d'Égypte. C'est une jolie composition, curieuse et fouillée, et colorée chaudement, ce qui ne gâte rien.

Dans la salle de Dauzats et de Dubufe, il n'y a guère que Dubufe et Dauzats. On peut citer la *Nature morte*, de Mme Élénore Escallier, œuvre assez importante et d'un dessin précis, énergique, viril, mais d'une couleur terriblement crue, pour ne pas dire acide (664); les deux caricatures spirituelles de M. Droz (604, 605) qui gagneraient à n'être que des lithographies; le *Lépreux*, de M. Doze (603), assez bon tableau de sacristie ou d'académie (c'est tout un depuis quelque temps, grâce à MM. Cousin et consorts); les *Intérieurs*, de M. Jonghe

(530, 531), essais dignes d'éloge, dans un genre où Alfred Stevens est passé maître ; les bretonnades fantastiques de M. Yan'Dargent, remarquables surtout par le ciel orageux du n° 494 ; les paysages de M. César de Cock, intéressants et vrais, malgré l'abus du noir et la monotonie du faire (517, 518); le Troupeau de M. Xavier de Cock (519), grand tableau d'un jet audacieux, mais alourdi par l'excès du noir, qui paraît une maladie congéniale dans la famille de Cock ; les *Gardiens du harem* (583), belle vignette de M. Devedeux, pièce brillante plutôt que solide, vrai tableau d'étalage ou d'exposition ; les deux études de M. Daubigny fils (505, 506) qui pourraient passer à la rigueur pour deux ébauches du père. On peut se scandaliser un bon moment devant l'immonde Cuisinière en jupon de damas de laine (622) que le salon des refusés réclame sans succès, mais non sans justice. On peut enfin discuter la récompense octroyée au *Christ chez les Trappistes* (501), peinture froide, fade, molle et glaireuse; sujet inin-

telligible ; car enfin M. Dauban ne nous explique pas comment Jésus peut être crucifié le long du mur et vivant en pied à la porte du fond ! Sans compter que la présence du doux Nazaréen serait presque un scandale aujourd'hui chez ces liquoristes de la Trappe qui luttent à coups d'alambic contre les distillateurs des chartreuses de Saint-Bruno. S'il vient là pour chasser les vendeurs du temple, qu'on nous le dise, et nous applaudirons. S'il n'a d'autre intention que de déguster la trappistine, la réclame de M. Dauban est une impiété qui ne méritait point de médaille.

M. Édouard Dubufe est le seul héritier de Lawrence, depuis que M. Winterhalter, avant de peindre une figure, la fait macérer huit jours dans un baquet, comme une tête de veau à la porte d'un boucher. Si une jolie femme du grand monde me faisait l'honneur de me consulter pour son portrait, je l'enverrais sans hésiter chez M. É. Dubufe. Non que je me fasse illusion sur les défauts du brillant artiste ; je sais que son instinct per-

sonnel, comme la tradition de sa famille, le portera toujours à chercher le joli au détriment du vrai modelé. Si ressemblants qu'on trouve ses portraits dans le monde aristocratique, la Nature n'écrira jamais au bas : « Certifié conforme. » Mais il n'en est pas moins artiste, et très-artiste. Tout ce qu'il fait porte l'empreinte d'un talent distingué, sympathique, élégant et riant. Je le goûte un peu moins dans les études du nu que dans le portrait contemporain. L'agrément des compositions, la beauté des modèles qu'il choisit, la richesse et l'harmonie de sa couleur, les transparences de peau sous lesquelles il nous fait voir la circulation de la vie, toutes ces qualités éclatantes ne m'aveuglent pas sur la rondeur et la mollesse des formes (615). Mais alors même qu'il donne prise à la critique en effaçant les insertions des muscles, en exagérant la fluidité d'un torse, en efféminant, pour ainsi dire, sur nouveaux frais la beauté féminine, on est forcé d'admirer sans restriction tout un monde d'accessoires, les soieries, le ve-

lours, les babouches, un fond de montagnes bleues, une fontaine, une mandoline, un tambour de basque, une coiffure, un fruit, une parure de sequins.

Il réussit dans tous les genres, mais son triomphe est le portrait. Celui de la comtesse de G. (616) est un des meilleurs qu'il ait signés, non-seulement parce qu'il était en présence d'un modèle plus que joli, non-seulement parce que la pose, l'ajustement, la coiffure, les bijoux résument pour ainsi dire le dernier mot de l'élégance moderne, mais peut-être aussi parce qu'il s'est arrêté dans son travail avant la limite insaisissable où l'afféterie commence.

Le public est toujours tenté de croire que les artistes débutent en donnant les meilleurs fruits et vont ensuite dégénérant jusqu'à la fin de leur vie. Quelques décadences éclatantes ont fait éclore ce préjugé souvent injuste et quelquefois cruel.

Cependant nous avons sous les yeux l'exemple de quelques artistes célèbres de bonne heure et qui ont progressé constam-

ment, en plein succès, durant une longue suite d'années. M. Dauzats, par exemple, a obtenu une deuxième médaille il y a trente-trois ans, et j'ose dire que cet excellent artiste, le premier entre tous nos peintres d'intérieur, est plus fort, plus brillant, plus jeune aujourd'hui qu'il ne l'a jamais été. Il a mis le temps à profit pour mûrir son talent, pour se donner à lui-même un complément de qualités que personne ne lui demandait, dont lui seul sentait le besoin.

A la précision savante du dessin, à l'arrangement libre et sévère des compositions, au goût irréprochable de la décoration, il a joint de lui-même et sans attendre les sommations de la critique, tout ce que nous admirons dans les coloristes les plus fins. Il traite le paysage en maître, son talent se joue aussi librement au grand air, autour de la fontaine du Caire (508), que dans l'intérieur des cathédrales (509). Les petites figures dont il peuple ses tableaux ont une justesse de mouvement et une physionomie locale qui rappelle les meilleures études de

Decamps: Je n'oublierai jamais cet enfant habillé de vert qui porte une écuelle : c'est l'Orient incarné dans un gamin.

M. Chaplin règne dans la salle C (4). Il a toujours eu du talent; je ne crois pas qu'il en ait jamais eu autant que cette année. C'est un bel officier dans l'armée du progrès. Je regrettais, il y a quelques jours, que personne n'eût encore trouvé, dans aucun art, le style caractéristique de notre époque. Peut-être faisais-je tort à M. Chaplin, qui, sans copier Watteau ni personne, sans recourir aux types ni aux costumes d'un autre temps, a positivement inventé un genre de décoration nouvelle, élégante, riche, en harmonie avec le luxe et le comfort des palais modernes. Les princes l'ont choisi pour égayer leurs petits appartements, et cette fois ils ont eu la main heureuse. Cette peinture fraîche et riante est véritablement le charme des yeux, les délices de l'esprit. La plus noire mélancolie se dissipe en un quart d'heure dans un milieu d'objets absolument agréables, qui

ne laissent arriver jusqu'à vous aucune idée pénible, pas même l'idée du travail qu'ils ont coûté.

Un de mes bons amis qui va tous les jours au Salon par métier, se délasse au milieu de ses corvées en regardant les deux toiles de Chaplin. Elles procurent à ses nerfs tendus le même relâchement que les vers de Métastase ou la musique de Rossini. On ne se repose bien qu'en présence des œuvres facilement faites et qui semblent couler de source : admirer ce qui laisse voir l'empreinte du travail, c'est presque travailler soi-même. Le vrai bonheur ne serait pas de vivre au milieu des grandes eaux de Versailles, cet effort monstrueux des ingénieurs et des artistes. Vous sentiriez bientôt une courbature morale, et vous iriez vous détendre au bord d'un petit ruisseau coulant à l'aise dans un pré.

Je cherche à vous faire comprendre la beauté propre et le mérite distinctif de ces deux tableaux. Mes confrères de la critique, qui sont tous plus compétents que moi, met-

tront en relief les qualités de la peinture, l'habileté de la composition, le charme ineffable de la couleur. On vous dira que la *Fille aux bulles de savon* (354) est blonde, en jupe de satin blanc, et corsage rose. Les manches transparentes laissent voir ses beaux bras ; le fond gris, un vase bleu, un rouet de bois, forment avec ce rose et ce blanc une harmonie délicieuse. Tous les tons les plus frais de la palette se sont donné rendez-vous sur ce tableau.

L'autre est peut-être encore plus riche. La *Fille aux tourterelles* (355) est brune et du ton de chair le plus friand; ses tourterelles blanches, sa jupe de soie jaune, la verdure et les fleurs qui l'encadrent tout entière, composent à sa beauté un accompagnement délicieux. Mais tout cela, pour moi, c'est l'accessoire. Le principal est que ces tableaux ont l'air de s'être faits tout seuls, qu'ils ne semblent pas peints à coup de pinceau, avec de l'huile et des couleurs écrasées; on dirait que le rêve d'un esprit heureux s'est posé légèrement sur

la toile, comme un oiseau sur un arbre en fleur.

Il y a dans la même salle un excellent tableau, d'une composition savante, d'un dessin pur, d'une couleur aimable, d'un aspect très-satisfaisant : *la Vendange à Procida*, par Alfred de Curzon. C'est encore très-bien, je vous jure; mais ce n'est plus cela. M. de Curzon connaît le pays, il connaît son sujet; il a illustré de beaux dessins la grande édition de *Graziella*. De plus, il est paysagiste excellent; de plus, il s'est donné à lui-même la forte éducation des peintres d'histoire.

Mais il a peint une scène de bonheur qui ne me rend pas complétement heureux. Est-ce parce que son tableau, trop plein jusqu'à la bordure, a l'air d'avoir été découpé dans une toile plus grande? Ne serait-ce pas plutôt parce que la lumière, trop également diffuse, éclaire sans préférence une feuille de vigne ou une figure d'enfant? Non, c'est parce que la conscience, la patience, le travail obstiné ont laissé la trace

de leurs pas. Il reste là un progrès à faire; il faut un nouvel effort qui rende l'effort invisible, un second coup de râteau qui efface les dents du premier.

Une décoration qu'on n'accusera pas de sentir le travail, c'est la *Chasse* de M. Carlier (314). Cette grande coquine de figure qui fait voir au public, entre autres nudités, le pavillon de sa trompe, doit avoir été brossée en huit jours, à la suite d'une gageure. En est-elle plus mauvaise? Ma foi! non. Le corps pourrait être plus dessiné, et surtout les jambes, mais la tournure est belle, le mouvement est fier; la couleur (faut-il le dire?) m'a vraiment étonné. M. Carlier est un ancien pensionnaire de Rome, au compte du gouvernement belge. Ses premiers tableaux, que j'ai vus, suivaient assez timidement la route académique. Il trouvait des conceptions originales ; il les exécutait dans cette gamme un peu triste que les écoles de tout pays recommandent à leurs lauréats. En Belgique, comme en France, la couleur officielle est soumise au diapason normal.

Mais le hasard est inépuisable en combinaisons : pour une fois que M. Carlier n'a pas le temps de finir son tableau, il laisse percer l'oreille d'un coloriste. C'est une indication qu'il doit mettre à profit.

Ce grand tableau allégorique n'est pas mauvais du tout, malgré ses airs lâchés et son aspect de pochade. Il serait bien placé dans un salon de chasse au fond d'un vieux château, entre deux râteliers chargés de belles armes. Et ce râble plantureux ferait morbleu ! bonne figure, au milieu des propos salés et des chansons gauloises :

Marie Margot s'endormait dans un pré,

ou :

Allons déesse !
Remue donc, etc., etc.

M. Charles Comte, qui doit de beaux succès à la maison de Guise, revient avec plaisir à ses illustres modèles (431). Cette fois son drame est un peu perdu dans le décor. L'artiste a donné, je ne dirai pas trop de soin, mais trop d'importance aux accessoi-

res. La vieille tapisserie, le tableau, le cadre, le tapis, le siége de velours rouge, tout est si bien rendu, si amoureusement étudié, que les deux figures s'effacent pour ainsi dire. Elles ressortent d'autant moins que M. Comte les a un peu délavées. Ce n'est pas que le futur Balafré manque de physionomie : on lit sur cette petite figure carrée, au menton épais, tous les présages d'une volonté ferme et d'une politique suivie. Éléonore d'Este, qui donne une leçon de vengeance à son fils comme une vraie chrétienne donnerait une leçon de clémence, a les yeux rougis et brûlés par l'habitude des larmes. Mais un esprit curieux, j'allais dire raffiné comme M. Charles Comte aurait pu développer ce thème dans un sens moins banal.

Les deux tableaux de M. Compte-Calix, (429, 430) sont agréables, mais d'une coquetterie légèrement archéologique. Beaucoup de grâce apprise et de gentillesse de seconde main; mille détails heureux; les figures généralement faibles; mais c'est un caractère du temps que l'artiste paraît avoir

adopté. Il y a des époques où les types sont plus saillants : le seizième siècle, par exemple. A d'autres moments de l'histoire, la personne humaine s'estompe à plaisir, et l'on invente des accessoires, comme la poudre à poudrer, qui l'effacent encore davantage.

M. Caraud s'est fait une assez jolie réputation par des tableaux d'un genre décent, d'une élégance imperceptiblement pataude, mais d'un goût pur : on pouvait les copier sans danger dans les pensionnats de demoiselles. Aujourd'hui cet artiste recommandable a voulu s'émanciper dans le domaine du nu ou plutôt du déshabillé, ce qui est bien autrement grave. Figurez-vous un Octave Feuillet que les lauriers de Feydeau empêchent de dormir. Chacun prend son succès où il le trouve, et nous n'avons pas le droit de chicaner un artiste sur ces brusques retours de tempérament. Ce qui nous appartient, c'est la critique du nu, lorsqu'il est faux, maniéré et lourd ; lorsqu'une jambe (311) insulte par son dessin à toutes les lois de l'anatomie. Libre à vous, seigneur

peintre, de déshabiller vos personnages; libre à nous de leur donner le fouet s'ils nous montrent des infirmités physiques qu'ils feraient mieux de cacher.

Entre ces deux drôleries, on a placé le portrait d'un vieux *Vitrier* en blouse, par M. Collette (425). Ce bonhomme ferait probablement assez peu de conquêtes s'il avait adopté le costume des baigneuses de M. Caraud. Tel qu'on nous l'a montré, il ne mérite que des éloges : c'est la réalité sans les verrues postiches et les laideurs d'emprunt qui constituent le réalisme. La vieillesse, le poil gris et les cheveux incultes n'excluent pas le caractère; ils ont une beauté qui mérite d'être peinte, et qu'on peut voir avec intérêt.

M. Campotosto est un débutant, si je ne me trompe. J'augure bien de son tableau intitulé les *Caresses d'un enfant* (306). Il y a là dedans, par-dessus le marché, des caresses de couleur qui ne sont pas à dédaigner. Le dessin trahit une certaine inexpérience : l'enfant a la tête d'une poupée; sa jambe et son pied droits sont tout bonnement impossibles;

mais l'ensemble du tableau retient les yeux par un charme assez puissant.

Il faut rendre justice au tableau de M. Louis Charpentier, qui représente les derniers moments du général Bonchamps (361). C'est une toile un peu attardée, qui aurait eu cent fois plus de succès en 1824, non-seulement parce que la Vendée était encore à la mode, mais surtout parce que le goût public se contentait d'une peinture plus tiède et d'un talent moins vigoureux. Tel qu'il nous apparaît aujourd'hui, ce tableau un peu fade, un peu lavé, ne manque pas de qualités sérieuses. Il est bien composé, suffisamment pathétique, étudié avec un soin religieux jusque dans ses moindres détails. Toutes les figures, sans excepter les comparses, ont bien le caractère et le sentiment de l'époque.

Il suffit de rencontrer un tableau de M. Couverchel pour deviner un élève d'Horace Vernet. De son illustre maître, il a pris une certaine liberté de facture et ce je ne sais quoi de cavalier que le vieil Horace

avait dans sa personne autant que dans sa peinture. Le portrait équestre du *général Walsin Esterhazy* (467) ne manque pas de tournure, et l'entourage est d'un jet heureux ; mais il ne suffit pas de jeter les gens sur la toile ; il faut les peindre. Et M. Couverchel a le défaut de s'arrêter quelquefois à mi-chemin. Ce laisser-aller est surtout sensible dans le *Cavalier marocain* (468). Tableau indiqué plutôt que fait, brossé à la diable, peint en décor. Horace Vernet s'amusait quelquefois à peindre par-dessous jambe, mais dans un temps où il était assez mûr, assez maître, assez sûr de son talent pour travailler au besoin les yeux fermés. M. Couverchel n'en est pas encore là.

M. Chazal, si je ne me trompe, a frisé de bien près le grand prix de Rome. Puisqu'il ne l'a pas obtenu, il faut que cet échec heureux lui serve à quelque chose. Aucune loi d'école, aucune franc-maçonnerie d'atelier ne le condamne à peindre éternellement des sujets rebattus comme les *disciples d'Emmaüs* (3775). J'estime beaucoup plus le *Réveil de*

la Belle au bois dormant, composition ingénieuse, qui pourra faire un jour une jolie gravure. Ce n'est pas la fougue titanesque de Gustave Doré, qui a mis sa griffe de lion sur le même sujet; C'est Tony Johannot, moins la tendresse et la suavité qui distinguaient cet aimable petit maître. Le rayon de soleil qui se glisse dans le palais de M. Chazal a traversé l'atelier de M. Picot : il n'échauffe pas assez toutes ces figures ahuries (378).

Vous trouverez dans la même salle, qui n'est pas la plus pauvre de l'exposition, un bon paysage breton de M. Caillou (301). J'y voudrais un peu plus de fermeté dans le dessin, mais l'aspect est sombre et grandiose. Ajoutez-y deux études intéressantes de Couturier (462, 463), l'habile peintre de basse-cour; un modeste tableau de cet excellent Cals (303), le plus sincère et le plus naturel (je voudrais dire aussi le plus vigoureux) de nos artistes; les *Fleurs et les fruits*, de M. Couder (453), petite toile, bonne peinture, et deux grands beaux paysages de M. G. Castan. Sauf un peu de papillotage dans les

premiers plans, ils annoncent un jeune maître. Le meilleur est celui qui représente les grands bois du Bourbonnais (327).

J'ai gardé pour la fin deux bons et solides tableaux de chasse : il y a longtemps que nous n'en avons vu. Ceux-ci portent la signature de M. J.-M. Claude (400, 401). L'un représente les préparatifs de départ pour un rendez-vous; l'autre, qui est le plus complet, le plus beau, vous montre un limier sortant le matin pour faire le bois. Tout l'énorme chenil est enveloppé dans la nuit; au dedans, le reflet d'une lanterne; au dehors, la lumière grise, roussâtre et glaciale de l'aube qui va naître. M. Claude sait le chien sur le bout du doigt; il fréquente la meute de Chantilly comme M. X. ou M. Z. a ses habitudes au foyer de la danse.

Le paysage est en grand honneur dans la salle B C 3. Pardonnez-moi ces formules algébriques. Je dirais bien la salle de Brendel, mais je craindrais de faire tort à M. Brest ou à M. Émile Breton, ou même à M. Bavoux, qui annonce un rude talent.

C'est la première fois que je rencontre M. N. Bavoux, ou du moins que je le remarque. Il est jeune évidemment, quoiqu'il s'appelle Nestor; il est né dans cette Franche-Comté qui ne se lasse pas de produire des écrivains et des artistes; il a dû passer son enfance au bord du Doubs, la plus pittoresque de nos rivières. Je ne revois jamais ces belles eaux limpides, couronnées de rochers majestueux, sans me dire qu'un tel spectacle doit enfanter des paysagistes comme le voisinage de la mer produit des marins, par attraction.

Les deux tableaux du jeune artiste (104, 105) représentent les magnifiques rochers de sa rivière natale. Grandes toiles hardies, d'une composition large, d'une solidité qui fait penser à Courbet, presque à Decamps. Pourquoi donc M. Courbet n'envoie-t-il au Salon que des caricatures qu'il refuserait lui-même? Le beau plaisir d'*épater* un jury de camarades lorsqu'on est fait pour mériter l'admiration du public !

M. Bernier a, je crois, plus de talent inné

que d'expérience acquise. L'instinct du beau est plus développé chez lui que la pratique du métier. Ses deux tableaux du Finistère (151, 152) ne sauraient être mieux conçus ; on pouvait aisément les finir davantage. Le meilleur, ou du moins le plus fait, est celui qui représente l'embouchure de l'Élorn. La *Grève de Guisseny* étonne le spectateur par l'étrangeté d'un aspect que la nature ne montre que six heures sur douze. D'ailleurs comment l'artiste aurait-il la prétention de modeler dans son tableau des sables que l'Océan vient de déposer tout à l'heure, et que le soleil achève encore de modeler en les séchant? De là la singularité nécessaire et l'imperfection obligée de cette peinture. M. Bernier a jeté là un bien joli cavalier breton; son ciel est tout à fait réussi.

M. Chintreuil, le vaporeux, commence à corser sa peinture. Je ne goûte que médiocrement l'*Effet du soir* (385), qui est froid, triste et vide; mais la *Prairie au printemps* (386) est un excellent tableau, probablement le meilleur de l'artiste. C'est à la fois

brillant, frais et solide. Le joyeux combat du soleil contre les brouillards du matin est rendu avec infiniment de verve et d'esprit.

Il faut rendre justice à l'ampleur et à la sérénité du paysage historique exposé par M. de Curzon. La nature vivante, artificiellement vieillie par les procédés de l'école, revêt dans certains tableaux la mélancolie des choses mortes. Il suffit de jeter au bord de l'eau une figure drapée à l'antique pour évoquer tout un monde de souvenirs respectables et compassés. Ce n'est plus le vent du sud-ouest qui souffle dans les arbres, c'est l'Africus. Son haleine didactique caresse savamment les rameaux des oliviers et réveille dans leurs nids des couvées d'hémistiches classiques (477).

Mais je suis de mon temps, et si j'avais un prix de paysage à donner aujourd'hui, je courrais le porter à M. Émile Breton. Son soleil couchant respire une poésie moderne, simple, positive et d'autant plus saisissante, comme une description de Taine ou de

Stendhal. Une haute futaie embrasée par la lumière rouge du soir, les premiers plans endormis dans la nuit qui tombe; un canal rampant le long du bois, quelques arbres coupés dans une clairière, quelques corneilles perchées sur les branches nues : il ne faut rien de plus à un véritable artiste pour vous laisser dans l'esprit une impression de calme, de grandeur et de force qui demeurera ineffaçable, avec le souvenir du tableau.

M. Brendel n'est pas précisément un paysagiste, quoiqu'il nous montre de temps à autre, à travers quelque porche de ferme, un bout de paysage parfait. Il est classé parmi les peintres d'animaux, et il a choisi pour spécialité l'espèce ovine. Son premier succès, si j'ai bonne mémoire, date d'une bergerie exposée en 1857. Depuis sept ans, ce qui fait un joli bail, il est resté fidèle à ses premières amours. Cantonné dans la bergerie, il y est fort, il y est maître; aucun rival ne l'en viendra déloger. Il est ferré sur les bêtes à laine comme Barye sur les lions ou

Protais sur les chasseurs à pied. Il sait leurs habitudes, leurs mouvements, leurs allures et même leurs idées, si elles en ont; il retrouve leur charpente osseuse sous l'épaisseur de laine qui la cache aux profanes, et dessine nettement ce que la nature n'a presque pas indiqué. Sa peinture, ferme et grasse, donne à penser que son huile est mélangée de suint.

Son tableau de cette année est le meilleur et le plus complet qu'il ait encore montré au public (251). Il y a beaucoup de variété, beaucoup d'esprit, mille détails heureux dans ce troupeau qui s'étouffe à la porte du bercail. Je vois encore une grosse mère brebis, assise à demi sur ses jambes de derrière: le soleil joue sur sa croupe ployante et change la crasse en or. Les poules effarées qui se sauvent à grands pas sur la foule bêlante, les trois chiens, le berger debout contre le mur avec sa carnassière et sa blouse bleue, le morceau de campagne qu'on voit au fond par une échappée, les chevaux qui reviennent des champs, tout est si vrai, si juste,

traité avec une telle aisance et une telle sécurité de talent, que j'ose conseiller à M. Brendel un peu plus d'ambition. Qu'il élargisse son cadre; qu'il ne craigne pas d'affronter de plus grands sujets. Il y a une belle succession à recueillir dans le domaine de la peinture, puisque le pauvre Troyon ne travaille plus.

M. Bonnegrâce a exposé un beau cadre et un beau *M. Havin* (201), couronné de cette auréole que le suffrage populaire décerne quelquefois aux citoyens bien sages. Premier prix de 89!

Par quelle anomalie un autre député de Paris, M. Pelletan, est-il si mal représenté dans la salle voisine (113)? Inculte, mal peigné, les mains chargées de chaînes, ce doux citoyen, premier prix de 93, semble accuser la violence aveugle des ministres et les déclamations féroces de M. de Morny.

M. Stéphane Baron a réuni dans un joli tableau, devant une table à thé, les deux fils de M. Geruzez, notre excellent maître de l'École : normale deux aimables jeunes gens,

et de belle espérance; l'un peintre de chevaux et de chiens, l'autre écrivain et dessinateur élégant. C'est l'aîné qui s'est jeté à la Seine en plein hiver, il y a sept ou huit ans, pour repêcher un fou; c'est encore lui qui s'est cassé la jambe, il y a six mois, en chassant à courre avec le prince Napoléon. Voilà pourquoi il n'a rien exposé cette année; mais il peut chanter la romance de 1832 :

> Et si je ne suis pas là,
> Mon *portrait* du moins y sera!

M. Stéphane Baron s'est peint lui-même, entre ses deux amis, mais trop modestement, ce me semble. D'abord, parce qu'il a légèrement effacé sa figure fine et intelligente; ensuite, parce qu'il ne prendra pas de thé : il n'y a que deux tasses sur la table.

Parmi nos peintres de sport, M. J. Lewis Brown s'est fait, en peu d'années, une fort jolie place. Sans dessiner comme Mélingue, sans avoir à son service la vigueur presque

inquiétante de Jadin, il saisit avec une extrême vivacité le mouvement et la physionomie des animaux. Sa couleur est agréable et même brillante; il met dans presque toutes ses compositions une forte dose d'*humour*. Rien de plus amusant que son grand tableau de la *Chasse au chat* (273). Quatre chiens de luxe se sont mis à la poursuite de la pauvre bête qui se jette tête baissée dans les mille pointes d'un cactus. Le perchoir du perroquet s'est renversé dans la bagarre, et l'oiseau voltige au bout de sa chaîne en poussant de grands cris. Seul, un paon argenté, figure décorative, contemple sans émotion cette scène tumultueuse. Je n'avais pas remarqué cette bravoure chez les paons : le moindre roquet, chez nous du moins, les met en fuite. Tous ces animaux sont bien peints et très-vivants ; je n'en dirai pas autant des fleurs de M. Brown; elles laissent beaucoup à désirer.

Un peintre qui manie joliment les fleurs, c'est M. Benner (135). Ajoutez qu'il ne va pas chercher son voisin quand il s'agit de

peindre une figure. Les grands fleuristes hollandais étaient moins universels.

La Comédie italienne, de M. Anatole de Beaulieu (114), ne manque pas d'un certain charme : il y a des haillons brillants sur ce fond noir ; mais il ne suffit point de jeter çà et là les échantillons d'une riche palette pour remplir une toile qui a presque un mètre carré.

M. de Beaumont a bien rempli sa toile (117). Le sujet qu'il a choisi est ingénieux, amusant et traité avec esprit. La Vérité, assise sur la margelle d'un puits, donne à boire : les femmes sont accourues. Les premières qui ont goûté l'eau s'enfuient vieilles, défigurées, horribles, emportant sur un éventaire leurs faux cheveux et toutes leurs grâces d'emprunt. A qui le tour ? A personne. Non-seulement les suivantes refusent de boire, mais elles vont faire un mauvais parti à la Vérité et la remettre dans son puits, la tête la première. Tout cela s'explique bien ; la couleur n'est pas des plus brillantes, mais elle n'a rien de choquant.

C'est le dessin qui pèche un peu partout. La vieille à l'éventaire a des jambes invraisemblables. La Vérité elle-même est singulièrement bâtie et beaucoup trop maniérée pour son rôle.

A chaque exposition il faut signaler un progrès dans le talent de M. Brest. Ce jeune orientaliste ira bien loin s'il continue à marcher du même pas. Son *Caravansérail* est excellent (253); le *Bosphore à Beïcos* est meilleur encore (252). L'eau, les arbres, les terrains, les types, les costumes, l'architecture polychrome des fabriques orientales, tout est saisi au vol avec un bonheur étonnant. L'air est léger, les ombres sont vraies et chaudes jusque sous les grands arbres. La peinture de M. Brest n'est pas finie et *voulue* comme celle de Gérome, mais elle a infiniment de grâce, d'abandon et de sincérité.

La salle B (n° 2) est à coup sûr une des plus riches de l'Exposition. Le hasard alphabétique, plus intelligent que maint jury, s'est plu à réunir et à comparer ici M. Brion,

M. Jules Breton, M. Bonnat, M. G. R. Boulanger. M. Bouguereau, M. Belly, M. Bellel, M. H. Baron, etc., etc., etc. Je me débrouillerai de mon mieux dans cet embarras de richesses; mon seul regret est de ne pouvoir consacrer à chaque artiste un espace proportionné à son talent.

Si l'on avait le droit d'adopter cette mesure, on accorderait une demi-ligne à la *Châtaigneraie* (185), cette grosse erreur de M. Blin, et l'on ne parlerait pas des deux grandes œuvres scandaleuses de M. Biard. L'une est simplement détestable; c'est un portrait de femme qu'un collégien ne signerait pas : le modelé naïf des bonshommes de pain d'épice et une couleur à l'avenant. Un gros paquet d'ombre noire déforme indignement la tête, et fait rentrer la tempe droite à trois ou quatre pieds sous toile. L'autre histoire est beaucoup plus compliquée; je crois, Dieu me pardonne! qu'elle vise au pamphlet politique. Un vieillard passionné a conté dans ses Mémoires que le 20 prairial 1794, les bœufs qui traînaient le char

de la Liberté reculèrent d'horreur au milieu
de la place de la Révolution, comme si une
odeur de sang fût arrivée jusqu'à leurs naseaux à travers une couche de sable. Voilà
le beau miracle dont s'est inspiré M. Biard.
Ce caricaturiste émérite a jugé que le moment était bon pour tourner la révolution
en ridicule et déguiser Robespierre en chien
savant. Le mieux serait, je crois, de laisser
les morts en paix, et de ne point évoquer à
coups de batte des ombres sanglantes. Il
n'y a pas un grand courage à dauber sur les
vaincus de thermidor, et l'on ne dira pas
même à la décharge de M. Biard qu'il a fait
cette besogne avec une apparence de talent.

M. Brion a fait deux tableaux qui n'ont
pas l'air d'être du même homme : ce qui
dénote une singulière variété dans ce beau
talent. Je retrouve mon Brion tout entier
dans ces deux Espagnols qui montrent une
peau de loup (264) : bon tableau ! peinture
solide, couleur chaude, types originaux,
composition neuve; que pourrait-on désirer de plus? Les constructions qui enca-

drent le groupe sont intéressantes dans tous leurs détails. Voilà ce qui s'appelle une œuvre pleine, nourrie, belle à voir et bonne à revoir.

L'autre sujet (263) me déroute un peu. Est-ce ma faute ou celle de l'artiste? J'avoue que le sens des beautés bibliques m'a toujours manqué. Devant cette barque de 150 mètres sur 25 de large et 15 de haut, mes cheveux se hérissent en points d'interrogation. Je me demande bêtement par quel miracle on a serré là dedans tous les animaux de la terre et leur nourriture d'une année? et dans quel intérêt on y a fourré les lions, les tigres, les vipères, les punaises, les moustiques et tant d'autres créatures dont nous nous passerions si bien? Et par quelle distraction l'on a oublié d'y prendre la graine de toutes les plantes? Car les arbres, non plus que les animaux, ne sauraient vivre une année au fond de la mer. Toutes ces vieilles objections voltairiennes, qui ne sont plus à la mode depuis soixante ans, me trottent encore par la tête.... Mais pardon!

M. Brion a représenté le moment où Noé ouvre la porte à la colombe qui a cueilli (mais où?) une branche d'olivier. Le tableau est curieux, et même si vous voulez, assez neuf. Ce ciel chargé de lourds nuages, ce soleil endormi, qui risque un œil à l'horizon, cet honnête Noé avec sa barbe d'un an, l'arche même, quoique trop neuve et trop commodément échouée entre des rochers complaisants, tout cela est d'une vraisemblance relative. Mais je suis bien plus à mon aise pour admirer quand je retourne aux Espagnols de M. Brion.

Pourquoi? Je n'en sais rien. L'Espagne m'est tout aussi inconnue que le mont Ararat. Mais en Espagne, en Égypte, en Algérie, je pose le pied avec confiance sur un bon fond de réalité, et la réalité, c'est mon plancher des vaches. Si vous m'embarquez dans le merveilleux, je perds la tête. Le moindre feu de Bengale dans les arbres m'empêche de voir le paysage. On n'est pas parfait.

M. Berchère a composé deux beaux pay-

sages. L'un (143) représente un troupeau de moutons rassemblé le soir au pied d'un sphinx de la haute Égypte. L'autre nous montre les vautours d'Arabie (144) enterrant dans leurs gésiers voraces un homme et un chameau tués par le simoun. Les deux toiles sont éminemment pittoresques, la deuxième est, de plus, fort dramatique. Je crains seulement que M. Berchère, qui a exécuté ses tableaux à Paris, n'ait dû prendre, pour le dernier, ses modèles au Jardin des Plantes. Les vautours qu'il a peints sont sales et déplumés comme des rapaces de ménagerie. J'ai vu ces animaux à l'état sauvage : ils ont la plume infiniment plus lisse et plus saine, si ma mémoire me sert bien.

Il y a dans la grande basilique de Rome un Jupiter assis dont les chrétiens ont fait un saint Pierre : il a suffi de remplacer la foudre par une paire de clefs. Les pèlerins naïfs de l'Italie affluent journellement autour de ce bronze : la ferveur de leurs baisers lui use les pieds. M. Bonnat a peint avec un remarquable talent cet ancien Jupiter et les

pieux montagnards qui l'assiégent. Son tableau (196) est un des plus beaux du Salon, il nous promet un maître de plus. Il y a quelque temps que je n'avais rien vu de si vrai, de si brillant et de si solide. *Le Petit Mendiant qui demande une demi-baioque* est infiniment plus mou. La tête est bien effacée, et le fond s'explique mal.

M. Gustave-Rodolphe Boulanger a deux cordes à son arc : l'Algérie et l'antiquité. Avant même d'obtenir le prix de Rome, il débutait par de belles études sur l'Afrique. L'Académie de France, Pompéi, et peut-être aussi une grande intimité avec Gérome, Hamon et Picou, ont ouvert devant lui une autre carrière où il compte de beaux succès. L'Exposition de 1864 montre ce jeune et sérieux talent sous ses deux aspects. Ses *Cavaliers sahariens en embuscade* (222) sont aussi vrais, aussi intelligents, aussi pittoresques que les *Arabes à plat ventre* qui ont été si goûtés en 1857. C'est le même sujet mis à cheval. Nous y gagnons des chevaux excellents, presque aussi spirituels que leurs maîtres.

La *Cella frigidaria*, ou salle de rafraîchissement, nous transporte en pleine antiquité (221). C'est une collection de jolies femmes nues autour d'une eau fraîche et limpide. Jamais je crois, M. Boulanger, ni aucun de ses amis, ne nous a régalés d'un art plus fin. Sauf la figure dans l'eau, qui est à refaire, et une ou deux têtes d'une physionomie par trop moderne, tout est élégant, délicat, exquis, dans cet adorable petit tableau.

La *Baigneuse*, de M. Bouguereau, a des prétentions plus hautes, mais beaucoup moins justifiées. L'artiste a pris la peine d'annoncer lui-même au public qu'il rêvait des révolutions en peinture. Il ferait beaucoup mieux d'imiter modestement les maîtres ou même les écoliers qui peignent bien. Sa grande diablesse de figure est ronde comme une pomme, molle comme un chiffon et triste comme un bonnet de nuit. Je donnerais cette toile qui n'en finit pas pour un centimètre carré pris au hasard dans un tableau de M. Chaplin.

M. Bouguereau expose une autre toile beaucoup meilleure, c'est-à-dire passable. Elle représente une Mère et deux Enfants, dont l'un est endormi (218). Je ne dissimule pas que les essais de ce jeune artiste sont le produit d'un travail très-honorable et extrêmement consciencieux ; je sais qu'ils ont l'approbation de l'Institut (côté Picot) et la sympathie d'un public assez nombreux. C'est précisément pour cela que je réagis de toutes mes forces contre un parti pris de banalité académique et de mièvrerie bourgeoise qui menace de faire école. J'aimerais mieux de bons gros défauts, bien saillants et bien irritants, que cette médiocrité triomphante et contagieuse.

M. Barry, bien connu comme peintre de marine, a rendu avec beaucoup de vivacité deux aspects de l'Égypte. La *Première cataracte du Nil à quatre heures du matin* (92), et les *Ruines de Karnac aux flambeaux* (91). C'est ainsi que ces paysages ont été servis au prince Napoléon et à la princesse Clotilde en 1863. Le plus original des deux ta-

bleaux est sans contredit la Cataracte, assiégée par une poussière de petits hommes très-nets, très-vivants, très-pittoresques. M. Barry n'a jamais si bien réussi.

Il faut aussi complimenter M. Bellel, ce dessinateur éminent qui devient de jour en jour plus peintre. *Joseph*, entraîné par une caravane (127), marque une étape mémorable dans la marche de cet austère talent.

M. H. Baron est décidément revenu aux plus beaux jours de sa peinture. On avait signalé, il y a quatre ou cinq ans, la fin d'une éclipse assez longue. Les deux tableaux de cette année sont d'une gaieté, d'une finesse et d'un ragoût qui ne laissent plus rien à regretter (84 et 85). C'est une seconde jeunesse aussi riante que la première et peut-être plus robuste.

Je signale en courant un bon paysage de M. Baudit, les *Bords d'un étang* (99); un petit épisode de chasse de M. Lewis Brown (274); le *Cap Fréhel*, de M. Blin (184), un peu trop noir, mais infiniment supérieur à sa *Châtaigneraie;* un petit drame savoisien

(182) de M. Blanc Fontaine. M. Blanc Fontaine a tort de ne pas travailler à Paris, quoiqu'il habite un des plus beaux pays et un des milieux les plus intelligents de France : Grenoble. Je reconnais pourtant qu'il a fait des progrès sensibles et que sa couleur n'est plus provinciale, mais plus du tout.

La Plage de M. Bource (227) est assez belle et solidement peinte. *L'Almée et les Haleurs* de M. Belly (133) sont tout près d'être deux tableaux de premier ordre. Je ne sais pas ce qui y manque : ce n'est ni l'intelligence, ni le travail consciencieux, ni le sentiment, ni l'exécution, ni le dessin, ni la couleur, ni rien que je puisse exprimer d'un mot. Mais je me rappelle involontairement l'histoire de cette petite paysanne qui allait dire au cordonnier de son village : « Donnez-moi pour deux sous de ce qui craque dans les souliers. » M. Belly a tout, excepté ce qui craque dans les tableaux : qu'il en achète pour deux sous!

Le métier de critique est assez difficile devant les tableaux de M. Jules Breton. Au

sens le plus étroit et le plus ingrat du dictionnaire, le critique est un homme qui cherche les défauts dans une œuvre d'art.

Comme un enfant de pauvre épluche un chien galeux.

Or, il n'y a point de défauts dans cette peinture. L'artiste a reçu en naissant tous les dons qu'on pouvait lui souhaiter; l'éducation des ateliers et le travail personnel ont ajouté à son talent tout ce que la nature ne donne pas.

Dans l'acception la plus noble du mot, le critique est celui qui met en relief les qualités saillantes d'un artiste. Mais toute saillie suppose des plans inférieurs, et je cherche encore dans ce jeune et beau talent une qualité qui soit moins en relief que les autres.

Je voudrais bien faire le pédagogue et dire à M. Breton, comme à tant d'autres : corrigez ceci, soignez cela. Mais tous les hommes compétents se moqueraient de moi, et je suis trop Français pour ne pas craindre le ridicule.

Je pourrais m'essayer à décrire *les Vendanges du Médoc* (256) ou cette admirable *Gardeuse de dindons* (2575); mais je n'ai pas la plume de Théophile Gautier, qui copie un tableau comme Marc-Antoine gravait Raphaël; je n'ai pas les poches bourrées d'artifices, comme Paul de Saint-Victor, qui s'assied devant une toile, allume quatre soleils aux quatre coins du cadre et vous éblouit en vous instruisant.

Il me resterait la ressource d'expliquer à mes lecteurs les procédés spéciaux par lesquels M. Breton exécute ses petits chefs-d'œuvre. Mais il faudrait vous parler une langue que vous n'entendez pas et que moi-même je ne sais guère : le patois technique des ateliers. C'est pourquoi je salue humblement le premier de nos jeunes maîtres et je passe à la salle suivante.

Laissez-moi seulement tourner la tête vers un joli paysage de M. Brissot de Warville (267), peu fait, mais bien composé, très-simple et très-vrai.

Dans la salle d'Amaury Duval (A B, 1),

il y a passablement de bons tableaux, et un tableau qui, seul, vaut les autres. C'est l'œuvre chaste at charmante que le maître de la maison a modestement intitulée : *Étude d'enfant* (30). Cette petite fille de quatorze ans qui joue encore avec sa poupée est une œuvre du goût le plus délicat, de la couleur la plus suave, du dessin le plus pur dans toutes ses parties, sauf peut-être la jambe droite qui porte un peu péniblement sur le sol. Après l'*Amphitrite* et la *Source*, de M. Ingres, la postérité, si elle est juste, assignera une place d'honneur à cet adorable corps d'enfant. Hippolyte Flandrin, le dernier des ascètes, a peut-être laissé des figures plus irréprochables ; jamais il n'a rien peint de plus naïf et de plus heureux. C'est le sourire de la jeunesse fixé sur toile par je ne sais quel miracle de l'art.

La grande école de M. Ingres, dans l'affliction qui l'accable, a dû quitter le deuil pour un jour devant ce précieux tableau. Si quelque chose peut nous consoler des bons

artistes que nous avons perdus, c'est le bonheur d'admirer ceux qui nous restent. La couleur de M. Amaury Duval, parfois un peu âpre et sévère, se montre ici sous un jour nouveau : riante comme le matin, fraîche comme la rosée, douce comme le miel. Les merveilleux petits cheveux blonds! la belle draperie de soie! on dirait un tissu de perles filées, tombant en plis sobres et harmonieux! Puisque le jury électif a déclaré que Meissonier était trop grand pour qu'on pût lui attacher la médaille d'honneur.... mais je deviens radoteur en vieillissant.

Le portrait d'une fort jolie personne, par ce même Amaury (31), a excité un intérêt assez vif. Je ne crois pas pourtant qu'il fasse oublier le célèbre *Portrait bleu* de l'éminent artiste. C'est un joli tableau, j'en conviens, mais la figure est singulièrement assise; l'œil, si beau qu'il soit, se voit trop; il est placé comme en vedette.

Mme Henriette Browne est autorisée plus que personne à faire de mauvaise peinture.

La critique, qui donne des conseils à la plupart des artistes, ne lui a jamais adressé que des compliments. Depuis 1855 jusqu'en 1864, tous les jurys, soit électifs, soit administratifs, l'ont récompensée comme à la tâche : autant d'expositions, autant de victoires. Le public même applaudit d'avance à tout ce qu'elle fait : ne sait-on pas qu'elle est une femme très-distinguée, agréable de son esprit autant que de sa personne, et qui porte hors du Salon le nom aristocratique d'un galant homme des mieux posés? Quel artiste jouant ainsi sur le velours ne s'abandonnerait pas à la peinture facile? Il faut presque de l'héroïsme pour chercher le mieux quand l'univers tout entier vous crie : parfait !

Cependant Mme de S..., je veux dire Mme Henriette Browne, poursuit avec une obstination toute virile un but qu'elle a placé très-haut. Il ne semble pas que l'ivresse de ces triomphes continus aient ralenti son zèle ou abusé sa modestie; elle ne s'arrête point pour mesurer la distance parcourue;

son regard court en avant, elle travaille comme si elle n'avait encore rien obtenu. Chacune de ses expositions efface les précédentes, sans toutefois les faire oublier. Ses deux tableaux de cette année ont mérité tous les suffrages, en face du petit chef-d'œuvre d'Amaury Duval.

Rien n'est plus fin, plus tendre, plus élégant que son enfant turque (275), habillée de ces jolies étoffes dont la couleur admirablement fausse n'a d'analogues que dans la confiserie. La nature avait créé le vert pistache : les Orientaux et les confiseurs ont inventé le rose pistache, le violet pistache, et toute une gamme de tons pistaches à la fois impossibles et charmants, comme la voix de Mlle de M*** au Théâtre-Lyrique. Il faut être artiste et demi pour réunir dans un tableau harmonieux ces couleurs de convention et une vraie figure vivante. Mme Henriette Browne y a réussi au delà de toute espérance. Elle a drapé dans du bonbon tissu une enfant de chair et d'os. Mais cette étude, si intéressante qu'elle soit, n'est pas

encore son meilleur ouvrage. Je place en première ligne le portrait de Mlle E. W*** (276).

Une autre femme du monde, cachée dans le livret sous le nom de Marie Anselma, expose dans le même salon son tableau de début. Comme Mme Henriette Browne, elle est élève de Chaplin, mais sa couleur rappelle surtout Camille Roqueplan. La toile de Mme Anselma, grande comme un tableau d'histoire, représente une paysanne de l'Aude (39). La figure est bien campée, la tête assez belle, la main gauche indiquée plutôt que finie, dans un bon sentiment. Il faudrait remettre à son plan la manche droite qui avance. Mais le paysage du fond est très-heureux, et tout le tableau est peint avec une solidité étonnante.

Il y a tant d'ouvrages intéressants dans cette salle, que j'aurais bien de la peine à citer tout ce qui mérite un éloge. Je ferai pour le mieux, et je compte sur la bonhomie des peintres qui sont moins chatouilleux que MM. les sculpteurs. La *Petite Bai-*

gneuse de M. Antigna (40) est un joli tableau au total, malgré le dessin un peu rond et la couleur un peu roussâtre. Il y a beaucoup de sentiment et de vérité dans l'*Enterrement d'un enfant* (38), par M. Anker. Du réalisme délicat et intelligent, c'est chose rare. On peut critiquer la composition, qui est singulièrement éparpillée. Je vois mille détails intéressants; je cherche en vain le groupe principal. Ce défaut disparaît dans le *Baptême* (37) du même artiste. Voilà un aimable tableau; la neige ne le refroidit pas, elle le poudre.

La dame en bleu de M. Accard (4) est sans doute une œuvre de jeunesse, mais j'en augure bien. Le satin, le châle des Indes, la coiffure et cent autres détails sont intéressants et vrais. Il faudra renouveler les fleurs de la corbeille, qui sont mauvaises ou plutôt artificielles. Les pèlerins de M. James Bertrand, sans valoir ceux de M. Bonnat, méritent une mention très-honorable : peinture un peu molle, mais jolie composition (34). J'aime beaucoup les chênes de M. Jules André (34); son marais est

moins fort et quelque peu traité en manière de paravent : il y a cependant des qualités assez fines.

M. Oswald Achenbach a un joli tableau fort bien observé : la *Messe dans la campagne de Rome* (7), et M. de Balleroy expose une *Chasse au sanglier* (79), où l'on reconnaît un vrai tempérament de peintre sous un travail un peu lâché. Les *Égyptiens* de M. Alma Tadéma (29), n'en déplaise au jury qui les a récompensés, sont des Peaux-Rouges de fantaisie. Ce système d'archéologie libre, à la mode de *Salammbô*, ne peut s'imposer au public que par l'éclat d'une exécution hors ligne. Or, M. Tadéma n'est pas encore un coloriste de la force de M. Flaubert, et il ne dessine pas comme l'autre sait écrire. Les accessoires de son tableau amusent les yeux en les étonnant un peu; les nus sont généralement pitoyables.

Je cite au pas de course un paysage brutal mais curieux de M. Bellet du Poisat (130), un joli rivage blond de M. Achard (5), une belle étude de M. Appian (47), aussi forte

que les pochades de M. Clésinger; un étang de M. Allemand (26), bon tableau, trop peu fait, mais d'une sincérité évidente, et deux excellentes études de M. Besnus. La plus intéressante des deux est celle qui représente un effet du matin dans le parc de Greenwich : rien de plus juste, de plus fin, de plus vrai que ces eaux, ce ciel et ces grands pins en ombrelle (162). La *Marée basse* (163) est peut-être aussi bien étudiée, mais c'est un sujet ingrat: on a tort de choisir un motif qui comporte des premiers plans désagréables et nécessairement malpropres.

La *Terrasse de la villa Pamphili*, par M. Anastasi (32), est plus qu'une étude bien faite : c'est un tableau complet, bien arrangé, composé avec esprit et parfaitement original.

M. Appert a exposé des moines et des pivoines; je vous dirai une autre fois quelles sont les fleurs que je préfère. L'*Arrivée du pape Alexandre III dans un couvent* (44) est peinte avec infiniment de goût. C'est un

drame exposé sobrement, simplement, à la Mérimée. Beaucoup de vie, d'action, de nerf; peu d'éclat, un ton gris, mais cherché et voulu. Et si quelque badaud s'imaginait que ces gens-là sont ternes par nature, on l'enverrait lire *Carmen* ou regarder les pivoines de M. Appert.

DESSINS ET AQUARELLES

Les deux salons consacrés au dessin, au pastel et à l'aquarelle forment ensemble un vaste capharnaüm où l'on trouve de tout, même du bon. Allons pêcher dans cette eau trouble.

Il faut citer en première ligne les deux aquarelles de M. Tourny, et surtout un beau portrait de femme, couronné d'épis mûrs et de fleurs des champs (2462). Comme presque tous les grands prix de gravure, M. Tourny a renoncé au plus ingrat de tous les arts pour entreprendre l'aquarelle et le portrait. Il était, dès l'abord, un dessinateur de première force ; dix ou douze ans de séjour à Rome, au milieu de mille chefs-d'œuvre qu'il traduisait pour M. Thiers

et d'autres amateurs, ont achevé l'éducation de ce beau talent. Aujourd'hui, il est à l'aise en présence de la nature comme devant un tableau de Raphaël; il manie l'aquarelle aussi librement que le crayon noir; il s'est donné des qualités de coloriste malheureusement trop rares chez les peintres qui ont débuté par la gravure. Par un miracle inespéré, il est resté dessinateur solide en devenant un peintre assez brillant.

Mme la comtesse de Nadaillac, née Delessert, est la fille d'un des rares administrateurs qui ont laissé à Paris un nom populaire; elle est sœur de cet esprit svelte et hardi qui a écrit pour une élite de lecteurs le *Chemin de Rome* et *Toujours tout droit;* elle emploie ses loisirs à peindre l'aquarelle, qu'elle ne traite pas en amateur, mais en artiste. Son portrait de *Paul Baudry*, le prince des portraitistes, est un peu tourmenté dans la demi-teinte, mais brillant, vigoureux, plein de vie, exécuté par des procédés qui ne sentent pas l'école et que plus d'un peintre d'aquarelle pourra étudier avec fruit.

S. A. I. Mme la princesse Mathilde, qui ne dédaigne pas d'avoir du talent comme les simples mortels, est encore un peu timide et hésitante devant le modèle vivant : elle traite plus hardiment les accessoires et les draperies que les mains et le visage (2347). Mais lorsqu'elle marche sur les traces d'un maître comme Chardin, elle déploie avec confiance toutes ses qualités naturelles et traduit la peinture en peintre consommé (2348). Le portrait de Mme Lenoir, exécuté d'après un tableau de la galerie Lacaze, est très-joliment peint, très-heureux, très-riant sous la poudre, et même assez largement dessiné : rare et précieuse qualité chez les artistes du sexe fin.

Une fort bonne aquarelle de M. H. Bellangé (2027), rappelle par sa disposition le Solferino de Meissonier. C'est Napoléon Ier poussant une reconnaissance à la tête de son état-major. OEuvre soignée, étudiée à fond et intéressante jusque dans les moindres recoins, comme tout ce qui sort de l'atelier de M. Bellangé.

Nous retrouvons ici le talent facile, la main preste et l'esprit malin de M. Lewis Brown. Je vous recommande le *Campement des spahis à Saint-Maur* (2644) et un autre souvenir du bois de Vincennes. On n'y voit pas des spahis, mais ils sont peut-être dans le fourré. Le tableau représente une capote rose oubliée par distraction sur la selle d'un cheval de louage (2063). Honni soit qui mal y pense !

M. Morel Retz a lavé très-lestement un portrait en pied de Coquelin dans les *Fourberies de Nérine* (2368). Il a rendu avec beaucoup d'esprit la physionomie étincelante de son modèle. Mais pourquoi signe-t-il son pseudonyme de Stop au bas d'un ouvrage très-sérieusement fait ? Il devrait le réserver pour les caricatures. On peut mettre un faux nez au bal de l'Opéra, mais on ne le garde pas dans le monde.

M. Stéphane Baron a très-pertinemment traduit en aquarelle la *Visitation* (2014) du musée de Madrid ; et M. Harpignies expose deux paysages à l'eau, bien meilleurs et plus

fins que son tableau à l'huile. Le portrait de M. Couder, par M. Adolphe Yvon, est assez galamment troussé (2484). M. Yvon s'était laissé égarer dans la peinture d'histoire : il commence à se dégriser de la poudre et revient modestement à sa vraie vocation.

M. Maréchal de Metz (pourquoi donc n'expose-t-il plus rien?) a su donner au pastel toute la vigueur de la peinture à l'huile. M. Otto Weber, un nom nouveau, pour moi du moins, nous montre deux aquarelles aussi énergiques et aussi éclatantes que les meilleures toiles. Les Anglais, qui cultivent ce genre avec prédilection, n'arrivent pas souvent à ce résultat. J'admire surtout les *Porches de Vitré* (2478); c'est pour les yeux une véritable fête.

Je ne suis pas empereur et ne le serai probablement jamais, mes études m'ayant dirigé vers une autre carrière. Mais si je l'étais, par hasard, et si j'avais commis l'imprudence d'acheter un tableau de M. Galimard, je ne m'en consolerais de ma vie.

M. Galimard ne passe pas un jour sans rappeler au peuple que l'empereur a acheté par distraction ou par bonté sa déplorable *Léda*. M. Galimard débite chez tous les marchands d'estampes la Léda achetée par l'empereur. M. Galimard publiait, au commencement de 1864, un peu avant la mort de Flandrin, une brochure consacrée au dénigrement de Flandrin ; mais il n'oubliait pas de redire, *urbi et orbi*, sur la couverture de son libelle : « Le pape a accepté la dédicace de mes vitraux ; le roi d'Italie m'a donné une médaille, et l'empereur des Français continue à m'avoir acheté ma Léda. » Eh ! que diable ! on ne le sait que trop. Aviez-vous encore besoin d'exposer parmi les dessins, sous le n° 2188, un mauvais crayon d'écolier, avec la réclame inévitable : « Étude pour le tableau de Léda, acheté par S. M. l'empereur ? » Puisqu'on vous l'a achetée, votre *Léda*, et qu'elle est mise en lieu sûr depuis sept années, quel besoin avons-nous d'admirer les études qui vous ont, dites-vous, servi à la mal faire ? Que penseriez-vous d'un sculp-

teur qui viendrait, sept ans après la vente de son marbre, exposer les plâtras qui traînent encore dans l'atelier ? Si j'étais l'empereur seulement pour dix minutes, je ne perdrais pas mon temps à débrouiller les affaires du Danemark : je reporterais la *Léda* chez M. Galimard, et je mériterais ainsi les bénédictions de la France !

Cette maudite *Léda* m'a fait sortir de mon caractère, et j'ai perdu plus de vingt lignes à lui dire son fait. Fatale à tout ce qui l'approche, comme la *Vénus* d'Ille, elle m'oblige à traiter cavalièrement une multitude de bonnes choses comme les aquarelles vigoureuses de M. Valério (263, 264), les jolis petits *Paysages* de M. Gaucherel, dessinés au fusain, ou, pour mieux dire, faits avec rien (2192, 2193), un beau portrait de *jeune Fille*, par M. Rousseaux (2436) ; un beau *Paysage* antique de Bellel (2029), un dessin prodigieux de M. Hée, d'après Largillière (2228) ; un joli *Viaduc* au crayon, par M. Saint-François (2441), et un beau portrait de jolie *Femme*, par M. Tony Faivre (2163).

M'accusera-t-on de céder à des influences de clocher si je loue un petit portrait (2230), fort joliment dessiné par un jeune graveur de Saverne? Il se nomme Heller, il est intelligent, il travaille doublement pour apprendre son art et pour gagner sa vie, et ces quatre lignes d'encouragement sont, jusqu'à nouvel ordre, tout ce qu'il a obtenu de ses concitoyens.

Il faudrait un volume pour commenter la série de jolis dessins antiques que M. Frolich se propose de graver. Heureusement, ce volume est fait et bien fait : il s'appelle *Héro et Léandre*. M. Frolich a le goût et le sens de la poésie antique ; il a le trait fin, un peu sec, l'esprit à la fois naïf et subtil : c'est un Athénien né à Copenhague.

Je cite avec un étonnement mêlé de compassion le dessin à la plume de M. Lanet de Limencey. Si l'auteur n'obtient pas les palmes de l'Institut, il se rattrapera sur les palmes du martyre. Quelle habileté de main! Quel courage! Quelle persévérance! Quelle abnégation! Il y a pour le moins une année

de la vie d'un homme dans cette petite Vénus d'après Girodet (2274). J'ai remarqué dans le monde il y a quelques mois la dernière guitare, un artiste extrêmement habile, mais venu au monde à contre-temps. M. Lanet de Limencey est le dernier ou l'avant-dernier dessinateur à la plume. Il cultive un art passé de mode, que les maîtres d'écriture ont accaparé et singulièrement galvaudé.

Si vous m'avez suivi dans ma course autour de ces deux grandes salles, vous méritez une récompense. Allez voir les deux fusains de M. Appian (2006 et 2007) : ils valent les meilleurs tableaux de l'exposition. Beaux ciels, terrains solides, figures bien dessinées, eaux admirables, et une douce et poétique mélancolie brochant sur le tout.

RETOUR A LA PEINTURE

Il nous reste encore à parcourir quatre salles de peinture, en remontant du Z au P. On tâchera de vous les faire voir en deux articles ; je n'ose plus dire en deux promenades, puisque le salon est fermé depuis quinze jours. Six semaines d'exposition, c'est un peu court, au moins pour les pauvres critiques. J'ai fait, vous l'avez vu, toute la diligence possible, écrivant pour ou contre les tableaux à mesure que je les voyais, et jetant sur le papier mes impressions toutes chaudes. Malgré tout, la clôture m'a devancé. Il se peut maintenant que cette queue de salon vous paraisse trop longue et d'un intérêt légèrement refroidi ; mais songez, s'il vous plaît, qu'en m'arrêtant ici je laisserais sous

le boisseau une quarantaine de bons artistes à qui mes éloges sont dus. Six lignes que vous lisez avec indifférence, ou même que vous ne lisez point, sont quelquefois l'unique rétribution de toute une année de travail. Les artistes tiennent beaucoup à nous entendre parler d'eux : je ne sais trop pourquoi, soit dit sans modestie; car enfin le dernier de leur bande en sait dix fois plus long que le premier de la nôtre.

M. Vibert s'est fait connaître cette année par une figure nue, grande comme nature, qui représente Narcisse changé en fleur (1922). L'artiste n'a pas cherché à peindre au vif la métamorphose d'un grand garçon en petite fleurette. On peut faire Actéon devenant cerf ou Daphné changée en laurier; il y a même un certain mérite et un certain plaisir à marier ainsi deux natures diverses. Les anciens recherchaient ces tours de force et s'en tiraient à leur honneur. En peuplant la terre de sphinx, de centaures, de minotaures et d'autres croisements assez invraisemblables, mais éminemment pittoresques,

ils poursuivaient la solution d'un problème toujours nouveau : mélanger dans une égale proportion l'homme et l'animal; créer un corps monstrueux qui n'ait pas la laideur d'un monstre; réunir dans un seul type les beautés que la nature a réparties sur deux. C'est dans le même esprit que les statuaires antiques ont multiplié les figures d'hermaphrodite. Il y a tout un abîme entre cet art recherché, mais toujours élevé et sérieux, et les *fleurs animées*, les *animaux peints par eux-mêmes* et autres platitudes prétentieuses de notre lourd Granville. Les tours de force de ce dessinateur n'ont amené à la lumière que des produits grotesques, d'un goût plus que douteux, sans vraisemblance et sans valeur artistique.

M. Vibert ne nous aurait donné que du Granville en couleur, s'il avait peint la vraie métamorphose de *Narcisse en narcisse*. Sa composition, beaucoup plus simple, est d'un homme de goût. Le bel adolescent vient de mourir, consumé par l'amour de lui-même, au bord de la source où il se mirait. Une

auréole de fleurs pâles et efféminées comme lui couronne ce front languissant; tout son corps a la blancheur nacrée et l'aspect languissant de la fleur qui portera désormais son nom.

Je ne sais pas si M. Vibert saurait modeler énergiquement une figure vivante et surtout *réelle;* mais la couleur mélancolique et la douce poésie de son pinceau excusent en l'expliquant la mollesse du dessin, comme dans les beaux vers élégiaques la forme dissimule et décore la pauvreté du fond. Ce joli tableau, un des meilleurs de la génération nouvelle, me reproche une omission qui date de loin. Dans les sculptures, j'ai passé sous silence l'*Abel* de M. Feugère des Forts (2608). L'*Abel*, comme le *Narcisse*, est une primeur heureuse, la promesse d'un talent jeune et gracieux. Les jambes laissent à désirer, mais le torse est vraiment remarquable, et l'ensemble de la figure respire un sentiment délicat et élevé.

M. Vibert a un autre tableau dans la salle voisine (1923). Idée ingénieuse, exécution

un peu morose. Il ne faut pas qu'un artiste si heureusement né se voue à la tristesse, comme certains enfants, qui n'en peuvent mais, sont voués au blanc et au bleu.

La gaieté la plus charmante petille dans les deux tableaux de M. Vannutelli (1895, 1896). Voici un jeune artiste né à Rome, vivant à Rome, et pourtant aussi spirituel et aussi fringant que les meilleurs peintres de Paris. Ce qui m'étonne, ce n'est pas qu'un Romain soit bien doué; ils le sont presque tous; c'est qu'il sache échapper à la roideur, à la pédanterie et à la banalité professées avec un déplorable succès par les Podesti et consorts. M. Vannutelli n'est pas encore aussi original qu'on pourrait le désirer; il imite un peu trop les procédés, les costumes et même les figures de l'école vénitienne. Mais il faut avoir un vrai talent pour s'assimiler à tel point les qualités d'autrui. Ce genre d'imitation n'a rien de servile; ne le confondez pas avec le pastiche qui consiste à copier les défauts des maîtres pour abuser les ignorants.

Le grand tableau de M. Verlat, *Un Froid de chien* (1902), est une ingénieuse peinture de l'hiver. La neige couvre la basse-cour; il a fallu casser la glace du réservoir. Les poules grelottent, le chien, presque gelé, lève piteusement la patte; les canards seuls, ces indigènes du nord, barbotent dans l'eau à zéro. Derrière les carreaux de la cuisine, le chat, richement fourré, contemple avec une satisfaction égoïste la douleur de ses compagnons. Il ronronne philosophiquement les beaux vers de Lucrèce :

Suave, mari magno, turbantibus æquora ventis,
E terra magnum alterius spectare laborem,

ou peut-être ce joli mot de la Fontaine, qui peut servir de devise à tous les animaux malfaisants :

Leur bien premièrement, et puis le mal d'autrui.

La composition de M. Verlat est toujours cherchée avec soin, agencée avec esprit. Il dessine nettement, comme pour la gravure. Mais sa peinture est un peu sèche, un peu

dure, un peu cassante. Ce tableau d'hiver est froid comme l'hiver en personne. J'ai pris un rhume en le regardant, par une température de quarante degrés.

Je vous ai déjà parlé des aquarelles de M. Otto Weber, qui dénotent un coloriste remarquable. Ses tableaux ne m'obligeront pas à rétracter cet éloge, mais à l'étendre. La *Fête bretonne* (1968) est une grande et belle composition, un assemblage de types vrais, de costumes brillants, de groupes animés, dans un excellent paysage. La peinture est solide; on reconnaît l'école de Couture. Et vous retrouvez là cette couleur chaude, franche, vigoureuse, qui m'avait arraché, dans le salon des aquarelles, un cri d'admiration. L'autre tableau du même artiste représente des bestiaux sous bois (1969). Il est presque aussi bon, quoique un peu moins serré. On a raison d'imiter Troyon, mais il ne faut pas copier ses négligences.

Un homonyme et un compatriote de M. Otto Weber a exposé deux paysages; je

n'en ai rencontré qu'un. C'est une vue des bords de la Seine à Bougival (1967). M. Théodore Weber est peintre; ses eaux, ses bateaux, ses pêcheurs ne laissent rien à redire. Il traite ses arbres un peu mesquinement, à l'allemande. C'est un défaut qui doit se guérir en six mois dans un atelier de Paris.

Parmi les peintres étrangers qui se sont fait connaître à nous cette année, M. Verwée a pris un rang très-honorable. Son *Attelage flamand* (1915) *dans la neige* est un des bons tableaux de 1864. La charpente des animaux est vigoureuse, la fabrique est largement traitée; bon dessin, couleur solide s'il en fut.

Je n'ai pas le loisir de m'étendre longtemps sur la *Fontaine d'Hendaye*, par M. Veyrassat, tableau brillant, mais un peu vide (1918); la *Diane* de M. Wattier (1965), jolie décoration, amusante et éclatante; le *Cabaret espagnol*, de M. Worms (1982), peinture assez ferme et d'une jolie couleur, et la *Jeune Hollandaise assise*, de M. Van Hove.

Je me suis pourtant arrêté avec plaisir devant cette aimable petite femme, sérieuse comme la Bible, pâle et transparente comme un albâtre. Mais quand je m'attardais à rêver avec elle, j'étais moins pressé qu'aujourd'hui.

Les tableaux de M. Ziem sont toujours étincelants comme le soleil (1986, 1987), et je crois que sans eux nos expositions seraient sombres. Que le ciel nous préserve d'une éclipse de M. Ziem ! Mais si j'aime à voir le soleil sur l'horizon, je serais peu flatté de l'avoir pendu à un clou dans ma chambre. Je laisse à mon lecteur le soin de poursuivre la comparaison. Le grand mérite du Lorrain Claude, c'est qu'on peut revoir éternellement sans fatigue ses tableaux les plus brillants. Il y met de la lumière à foison, et de plus il dessine une multitude d'objets dans cette riche lumière.

Les gens de goût ont presque porté le deuil de M. Willems. Il avait débuté par un joli tableau représentant une femme blonde en robe de satin blanc. Un amateur s'est

épris de la femme et de la robe, cent autres ont voulu mettre dans leur galerie la même robe et la même femme. Le public qui n'achète pas, mais qui juge, a fini par s'imaginer que M. Willems, en dépit du règlement, exposait et réexposait toujours un seul et même tableau : on ne le regardait plus. Heureusement pour nous, les commandes se sont arrêtées, et l'artiste, qui est peintre excellent malgré tout, a senti le besoin de faire autre chose. Ses deux toiles de cette année attestent un véritable progrès (1974, 1975). L'artiste a regagné non-seulement sa valeur commerciale, mais une grande partie de sa légitime popularité. Il peint bien, il a du goût, il possède un *faire* miraculeux; il sait sur le bout du doigt le siècle de Louis XIII. Je lui conseillerai de varier les têtes de ses personnages et de ne point s'acoquiner à tel ou tel modèle. C'est peu de peindre excellemment la friperie d'une époque; si Meissonier s'en tenait là, il ne serait que le quart de Meissonier.

Je signale à votre attention le *Marchand*

de fruits de M. Zo (1992), bonne peinture, haute en couleur, un peu grosse, un peu brutale, mais d'un joli tempérament, et je passe à la salle 15 (S T U V).

C'est un pensionnaire de Rome, M. Ulmann, qui y tient le haut du pavé. Son tableau intitulé : *une Défaite* (1881), est simplement conçu, dans un esprit assez antique. Quelques cadavres et quelques ruines, indiqués comme accessoires, encadrent une figure de guerrier blessé qui résume toute la pensée et tout l'effort de l'artiste. Cette figure est bonne, un peu courte de proportion, mais bien posée et solidement construite. M. Ulmann paraît disposé à prendre l'antiquité par ses bons côtés, qui sont le simple et le robuste. Je regrette qu'il cède encore un peu à la tradition académique. Pourquoi ce parti pris d'amollir et de cendrer la nature?

Le tableau de M. Voillemot (1949) représente une grande et jolie fille qui sème des fleurs. C'est une élégante décoration où le rose domine, mais M. Voillemot suit

M. Chaplin à distance respectueuse. Son portrait de femme (1950) est d'un aspect agréable, mais bien vide et peu modelé.

M. Valério est le peintre de l'ethnographie, comme M. Cordier en est le sculpteur. Il assaisonne très-lestement, soit à l'eau, soit à l'huile, les types les plus exotiques, sans altérer le caractère particulier de ses modèles. Son tableau de cette année (1887) représente une Monténégrine dont la profession consiste à garder les armes, les pipes et les berceaux à l'entrée du monastère de Cettigne, comme on garde les cannes et les parapluies à la porte de nos musées. J'ai vu ce ministère conservateur exercé à Paris par une jeune femme à moustaches. Le personnage de M. Valério est, au contraire, d'une beauté très-féminine; sa tête, délicate et fine, contraste agréablement avec les armes qu'elle a dans les mains. Cette toile est intéressante et assez jolie en somme; cependant j'y voudrais un peu plus de femme et un peu moins de mur.

Les débuts de M. James Tissot ont eu

presque autant de succès que la rentrée de M. Gustave Moreau; il n'y a manqué qu'une médaille. Quelques personnes ont admiré l'adresse de ce jeune homme, qui attrapait du premier coup la naïveté d'Albert Durer et de Hans Memling, revue et corrigée par l'illustre Leys. Beaucoup d'autres (et j'en étais) ont crié au mauvais pastiche. Voici que M. Tissot commence à s'ennuyer dans l'école où il s'était enfermé lui-même; il veut voler de ses propres ailes, et ma foi! je suis tenté de prédire qu'il ne tombera pas sur le nez. J'avoue qu'il met infiniment trop de noir dans son blanc; que l'atmosphère de son grand tableau est d'un vert opaque qui rappelle un peu l'eau croupie; mais il y a dans cet aquarium si joliment raillé par Bertall, une petite fille tout à fait bien peinte (1860). Le portrait de Mlle L. L. (1861) est éclairé franchement et placé dans un milieu beaucoup plus respirable. La figure est jolie et assez dessinée; le costume rouge et noir, la glace, le papier, le fauteuil, les livres et tous les accessoires sont atta-

qués hardiment, avec une vigueur des plus originales.

Je signale en passant un assez heureux pastiche de Rubens, par M. Soyer (1801) et un très-joli paysage de M. Viot. C'est un marais de la Dombes, au soleil couchant (1945). Le ciel et l'eau, quelques arbres, trois grues à la recherche de leur souper : voilà tout. Mais ce tout est bien peint, et je vous défie de vous y arrêter un instant sans garder une impression de douce mélancolie.

M. Vetter, un peintre arrivé, a jugé à propos de refaire l'éternel tableau de Louis XIV faisant manger Molière. Les mânes du grand poëte comique ne risquent pas de mourir de faim : tous nos peintres viennent à tour de rôle leur offrir une aile de poulet. Le tableau de M. Vetter n'est ni meilleur ni pire que la plupart des autres. Mais pourquoi semble-t-on s'accorder pour faire les courtisans si laids? On dirait que les artistes se passent de main en main cinq ou six vieux figurants de la Comédie-Française (1916).

La visite de l'empereur Alexandre à l'impératrice Joséphine a fourni le sujet d'un bien joli travail archéologique (1930). M. Viger Duvignau a l'air de posséder sur le bout du doigt les mœurs, les costumes et les ameublements du premier empire. Le sourire de l'enfant appartient à la même époque que la robe de sa mère et les chaises du salon. La lumière du tableau est du même temps aussi, malheureusement.

Parmi les noms nouveaux que le public a appris cette année, je vous recommande spécialement M. Vollon. Le livret ne nous dit pas sous quels maîtres il a travaillé ni de quel atelier il sort armé de toutes pièces. Si le spiritisme n'était pas une pure ineptie, je croirais que Chardin s'est relevé la nuit pour donner des leçons à ce jeune homme-là. Il a exposé deux tableaux, dont l'un représente un *Intérieur de cuisine* (1953), l'autre un singe entouré de fruits et d'instruments de musique (1952). Les deux sujets sont traités avec une décision, une fermeté, une liberté déjà magistrale. Les tons sont justes et francs;

ce jeune homme est vraiment fort. Si je ne voyais en lui qu'un écolier de bonne espérance, je ne lui jetterais pas le nom de Chardin à la tête.

La salle 13 (R. S. T.) est une fourmilière d'hommes nouveaux. Elle m'a rappelé les dernières lignes de l'*Enlèvement de la Redoute*, ce chef-d'œuvre des chefs-d'œuvre de l'esprit français :

« Où est le plus ancien capitaine ? » Le sergent haussa les épaules d'une manière très-expressive. — « Et le plus ancien lieutenant ? — Voici monsieur qui est arrivé d'hier, » dit le sergent d'un ton tout à fait calme.

Le lieutenant arrivé d'hier, c'est par exemple M. Reynaud, de Marseille. Je me rappelle les débuts de cet élève de Loubon ; il promettait plus qu'il n'a tenu. Sa *Zingarella* (1622) est trop grande, trop prétentieuse et déplorablement contournée. Le fond est nul ; les terrains du premier plan fondent au soleil comme du beurre. Il faut absolument que M. Reynaud retrouve sa première veine. Il a marché à reculons,

tandis que M. Brest, son camarade d'atelier, allait de l'avant.

M. Ribot a la rage du noir ; c'est une passion malheureuse. Il signe ses tableaux en vidant un sac de charbon. Lorsqu'il ne peint que des *rétameurs* ou même des cuisiniers, le charbon s'explique et se pardonne ; mais une famille réunie pour chanter un *cantique* n'a point de raisons valables pour s'enfariner de noir. Non-seulement c'est sale, mais cela tient de la place dans le dessin. A trois pas de distance, les figures de M. Ribot vous paraîtront toutes déformées (1625, 1626).

La France peut donner des lettres de naturalisation à M. Schreyer : il est l'égal de nos bons artistes. Son *Arabe en chasse* (1762) est fort beau dans un paysage pittoresque et vrai. Ses *Chevaux de Cosaques*, fouettés par une tourmente de neige, ont obtenu non-seulement une médaille, mais un succès de vogue et des mieux mérités. Je n'ose pas quereller un artiste de ce talent sur les dimensions un peu exagérées de sa meil-

leure toile; je crois pourtant qu'il gagnerait à renfermer ses études de genre dans de petits cadres à la Decamps.

Nous commençons à voir défiler au Salon les fils des hommes que nous admirions dans notre jeunesse. L'avénement de cette seconde génération nous rappelle à chaque année que nous n'avons plus vingt ans. Après Daubigny fils et Giraud fils, voici Robert Fleury fils (1650, 1651). Ce jeune homme a le sentiment de la couleur. Sa *Jeune fille romaine* ne fera pas oublier le *Colloque de Poissy*, mais elle dénote un talent naturel et de bonnes études.

Le fils unique de notre grand David d'Angers s'est jeté prudemment dans les bras de la science : il craignait de n'avoir pas les épaules assez larges pour soutenir le poids de son nom. Par un semblable raisonnement, le fils de M. Brongniart et le fils de M. Regnault ont préféré l'art à la science. L'un expose le portrait ressemblant de M. de Saulcy, le plus spirituel des archéologues (268); l'autre s'annonce aujourd'hui par

deux grands portraits d'une facture facile et d'une belle apparence. Je conseille à M. Regnault fils de reporter sur les mains un peu du soin qu'il donne aux accessoires. Son faire est un peu trop uniforme et propret.

Je remarque aujourd'hui pour la première fois la peinture de M. Faxon. C'est un jeune Bordelais, élève de Durand-Brager. Son *Calme dans la Garonne* (1830) est une des meilleures marines de cette année; un Ziem moins allumé, plus dessiné et plus vrai.

Non loin de ce malencontreux *Village* de Th. Rousseau, que je ne veux plus revoir, il y a une belle *Lande* de M. François Thomas (1855) qui rappelle les Rousseau de la bonne époque. C'est un effet d'automne largement saisi dans son ensemble et tout plein de détails intéressants.

M. Otto von Thoren, un Autrichien qui étudie à l'excellente école de Bruxelles, nous envoie un grand paysage peuplé d'animaux: *le Soir dans les prairies du sud de la Hongrie* (1956). Cette vaste étendue de steppe, ce beau ciel ample et majestueux, ces bœufs

aux grandes cornes que l'invasion des Barbares a acclimatés dans la campagne de Rome, tout concourt à produire l'ensemble le plus noble et le plus pittoresque. M. von Thoren est très-avancé dans son art; je voudrais que son succès de cette année lui fît prendre l'habitude d'exposer tous les ans à Paris.

J'ai connu M. Félix Thomas comme il sortait de l'Académie de Rome. Il avait eu le grand prix d'architecture, mais il peignait déjà, comme Charles Garnier, des aquarelles remarquables. Il a étendu fort loin, en long et en large, le champ de ses études. Nous l'avons vu campé avec le savant Oppert au milieu des ruines de Ninive. C'est après ces pénibles expéditions qu'il s'est fait initier aux secrets de la peinture à l'huile. Il est de ceux qui réussissent nécessairement, quoi qu'ils entreprennent : nature riche et forte volonté. Ses *Roches de Noirmoutiers* (1854), comme ses *Bords du Tibre* (1853), sont enlevés haut la main. On devine l'élan d'un lutteur énergique qui saisit la nature

sans tâtonner et ne la lâche plus. Peut-être ce talent original se ressent-il encore un peu de son séjour à l'Académie de Rome : il est resté trop fidèle à la solennité du paysage historique ; mais vous pouvez être tranquille, il se déroidira.

Je cite en terminant le *Marché* de Philippe Rousseau (1679), joli tableau animé et brillant ; plus brillant que solide. Les figures sont molles et les mains bien sommairement dessinées. La *Nymphe* et l'*Érigone*, de M. Riesener (1639, 1638), ne nous apprennent rien de nouveau sur cet ardent coloriste qui n'a pas son égal pour peindre le sang de la jeunesse circulant sous la peau d'une belle femme. Alfred de Musset a dit dans un beau vers :

Les seins étincelants de sa jeune maîtresse !

L'épithète d'*étincelants* serait inintelligible si l'on n'avait vu les femmes de M. Riesener.

Dans la salle 13 (P Q R), il y a un paysagiste puissant, M. Pasini, et un étrusque

bien mélancolique et bien cendré, M. Poncet. Le jury les a médaillés l'un et l'autre, tout le monde doit être content.

Il semble que M. Poncet ait dérobé pour une heure le gaufrier antique et solennel où l'Institut fabrique ses arbres, ses lions, ses tigres et ses Orphées. Cette peinture ressemble à l'art des maîtres comme une tragédie de 1824 (pour n'offenser personne) à la *Phèdre* de Racine. C'est la copie de copies faites sur des copies (1570), et même dans un portrait de personnage vivant (1571), l'artiste bien appris trouve le moyen de peindre quelque mort retrouvé dans quelque fouille.

Tout est jeune, vivant et vrai dans les deux grands paysages de M. Pasini. Son paysage persan (1481) paraît un peu vert à première vue; mais comme il est allé en Perse, tandis que je me promenais en Alsace, j'aime mieux le croire sur parole que de lui donner un démenti. Sa *Corvée* dans les montagnes de Chiraz (1480) est une des choses les plus étonnantes, les plus

originales, les plus singulièrement belles que j'ai admirées depuis longtemps. Figurez-vous.... mais non. Tout ce que je pourrais dire ne rendrait pas la noblesse de ces montagnes abruptes, la profondeur de ces ravins creusés par la neige fondue, l'aspect bizarre et bariolé de cette foule qui tire et pousse les canons dans un sentier.

Il serait injuste d'oublier M. Trayer et ses *Petites pêcheuses de moules* (1872). Le talent de M. Trayer est encore un peu jeune, mais robuste et sain.

M. Patrois est un de nos travailleurs les plus honnêtes et les plus consciencieux. Il cherche le progrès, dans un âge et une position où beaucoup d'autres aiment mieux se recopier tout tranquillement eux-mêmes. Tantôt il va chercher des types à l'étranger, tantôt il retrempe son talent dans les études historiques. Sa grande toile de *Jeanne d'Arc devant le duc de Bourgogne* est très-sérieusement piochée; chaque type, chaque costume a été l'objet d'une recherche spéciale. Il est à regretter que la figure principale

soit un peu mièvre et surtout un peu moderne. Le petit tableau de *Mougiks* est intéressant et vrai : bonne couleur de pays; sincère odeur de Kwass et de choux aigres.

Parmi les visiteurs du Salon, plus d'un est rentré chez lui sans savoir que nous avons des graveurs et qu'ils exposent des gravures. Il est à regretter que la gravure, la lithographie et l'architecture, qui sont des arts, soient exposés comme par grâce le long d'une *loggia* où personne ne se promène. Je craindrais de paraître pédant si j'entretenais le public d'environ trois cents ouvrages qu'il n'a pas vus. Cependant j'éprouve le besoin de citer quelques belles eaux-fortes : les *Vases de Sardoine*, gravés au Louvre par M. Jacquemart (2911, 2912); le *Tournoi* de Rembrandt et l'*Érasme* d'Holbein, admirablement interprétés par Bracquemond (2849, 2850); l'*Étang* d'Appian (2838), le *Pâturage* de Berghem, gravé par Maxime Lalanne (2924); l'*Embarquement pour Cythère*, charmante traduction par Chaplin (2855).

M. Nargeot a fort bien gravé la *Paix et la Guerre*, de Puvis de Chavannes (2958). M. Deveaux, ancien pensionnaire de Rome, a obtenu une médaille pour un portrait d'homme et surtout pour une jolie figure d'enfant nu, un bel enfant d'un an qui se roule sur le dos et qui sourit joyeusement à la vie! Celui-là était le fils unique d'un de nos meilleurs amis, d'un artiste qui s'est élevé sans appui, par la force du talent, à une position presque royale : architecte du nouvel Opéra! Quel avenir de prospérité facile s'ouvrait devant ce joli petit homme! Il était né en plein succès, au bruit des applaudissements, à l'ombre des couronnes. Pour jouir de tous les biens de ce monde, il n'avait qu'à se laisser vivre. Le sort avait comme ramassé autour de son berceau tout ce qu'on peut désirer ici-bas : un beau nom, l'espoir certain d'une honnête fortune, la tendresse d'une famille comme on n'en voit plus guère aujourd'hui.... Pauvre petit Daniel!

FIN.

Contraste insuffisant

NF Z 43-120-14

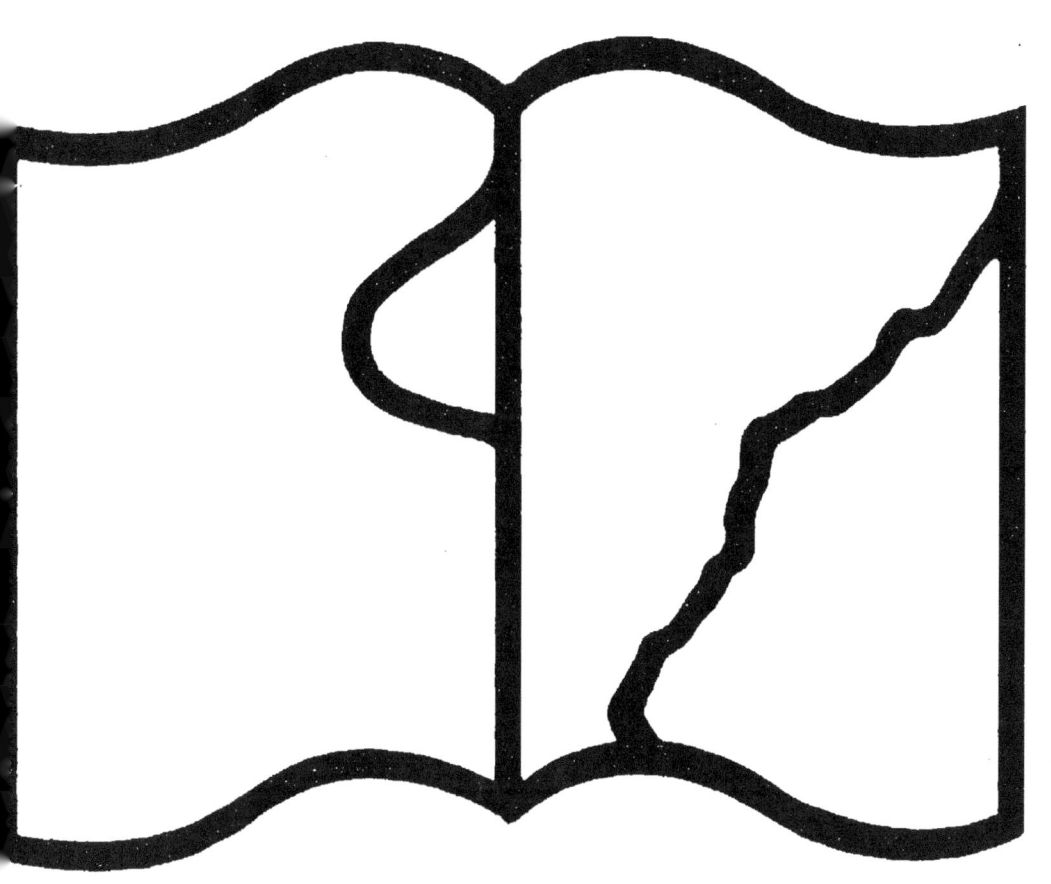

Texte détérioré — reliure défectueuse

NF Z 43-120-11

www.ingramcontent.com/pod-product-compliance
Lightning Source LLC
Chambersburg PA
CBHW071627220526
45469CB00002B/503